拜德雅
Paideia

视觉文化丛书

瓦尔特·本雅明之后的艺术史

［法］乔万尼·卡内里（Giovanni Careri）

［法］乔治·迪迪 – 于贝尔曼（Georges Didi-Huberman）　编

田若男　杨国柱　译

重庆大学出版社

目　录

总　序

毋庸置疑，当今时代是一个图像资源丰裕乃至迅猛膨胀的时代，从随处可见的广告影像到各种创意的形象设计，从商店橱窗、城市景观到时装表演，从体育运动的视觉狂欢到影视、游戏或网络的虚拟影像，一个又一个转瞬即逝的图像不断吸引、刺激乃至惊爆人们的眼球。现代都市的居民完全被幽灵般的图像和信息所簇拥缠绕，用英国社会学家费瑟斯通的话来说，被"源源不断的、渗透当今日常生活结构的符号和图像"所包围。难怪艺术批评家约翰·伯格不禁感慨：历史上没有任何一种形态的社会，曾经出现过这么集中的影像、这么密集的视觉信息。在现今通行全球的将眼目作为最重要的感觉器官的文明中，当各类社会集体尝试用文化感知和回忆进行自我认同的时刻，图像已经掌握了其间的决定性"钥匙"。它不仅深入人们的日常生活，成为人们无法逃避的符号追踪，而且成为亿万人形成道德和伦理观念的主要资源。这种以图像为主因（dominant）的文化通过各种奇观影像和宏大场面，主宰人们的休闲时间，塑造其政治观念和社会行为。这不仅为创造认同性提供了种种材料，促进一种新的日常生活结构的形成，而且也通过提供象征、神话和资源等，参与形成某种今天世界各地的多数人所共享的全球性文化。这就是人们所称的"视觉文化"。

如果我们赞成巴拉兹首次对"视觉文化"的界定，即通过可见的形象（image）来表达、理解和解释事物的文化形态。那么，主要以身体姿态语言（非言语符号）进行交往的"原始视觉文化"（身体装饰、舞蹈以及图腾崇拜等），以图像为主要表征方式的视觉艺术（绘画、雕塑等造型艺术），以影像作为主要传递信息方式的摄影、电影、电视以及网络等无疑是其最重要的文化样态。换言之，广义上的视觉文化就是一种以形象或图像作为主导方式来传递信息的文化，它包括以巫术实用模式为取向的原始视觉文化、以主体审美意识为表征的视觉艺术，以及以身心浸濡为旨归的现代影像文化等三种主要形态；而狭义上的视觉文化，就是指现代社会通过各种视觉技术制作的图像文化。它作为现代都市人的一种主要生存方式（即"视觉化生存"），是以可见图像为基本表意符号，以报纸、杂志、广告、摄影、电影、电视以及网络等大众媒介为主要传播方式，以视觉性（visuality）为精神内核，与通过理性运思的语言文化相对，是一种通过直观感知、旨在生产快感和意义、以消费为导向的视象文化形态。

在视觉文化成为当下千千万万普通男女最主要的生活方式之际，本译丛的出版可谓恰逢其时！我国学界如何直面当前这一重大社会转型期的文化问题，怎样深入推进视觉文化这一跨学科的研究？古人云：他山之石，可以攻玉！大量引介国外相关的优秀成果，重新踏寻这些先行者涉险探幽的果敢足迹，无疑是窥其堂奥的不二法门。

在全球化浪潮甚嚣尘上的现时代，我们到底以何种姿态来积极应对异域文化？长期以来我们固守的思维惯习就是所谓的"求同存异"。事实上，这种素朴的日常思维方式，其源头是随语言——

逻各斯而来的形而上的残毒，积弊日久，往往造成了我们生命经验总是囿于自我同一性的褊狭视域。在玄想的"求同"的云端，自然谈不上对异域文化切要的理解，而一旦我们无法寻取到迥异于自身文化的异质性质素，哪里还谈得上与之进行富有创见性的对话？！事实上，对话本身就意味着双方有距离和差异，完全同一的双方不可能发生对话，只能是以"对话"为假面的独白。在这个意义上，不是同一性，而恰好是差异性构成了对话与理解的基础。因理解的目标不再是追求同一性，故对话中的任何一方都没有权力要求对方的认同。理解者与理解对象之间的差异越大，就越需要对话，也越能够在对话中产生新的意义，提供更多进一步对话的可能性。在此对谈中，诠释的开放性必先于意义的精确性，精确常是后来人努力的结果，而歧义、混淆反而是常见的。因此，我们不能仅将歧义与混淆视为理解的障碍，反之，正是歧义与混淆使理解对话成为可能。事实上，歧义与混淆驱使着人们去理解、理清，甚至调和、融合。由此可见，我们应该珍视歧义与混淆所开显的多元性与开放性，而多元性与开放性正是对比视域的来源与展开，也是新的文化创造的活水源泉。

正是明了此番道理，早在20世纪初期，在瞻望民族文化的未来时，鲁迅就提出：外之既不后于世界之思潮，内之仍弗失固有之血脉，取今复古，别立新宗！我们要想实现鲁迅先生"取今复古，别立新宗"的夙愿，就亟须改变"求同存异"的思维旧习，以"面向实事本身"（胡塞尔语）的现象学精神与工作态度，对所研究的对象进行切要的同情理解。在对外来文化异质性质素的寻求对谈过程中，促使东西方异质价值在交汇、冲突、碰撞中磨砺出思想火花，真正实现我们传统的创造性转换。德国诗哲海德格

尔曾指出，唯当亲密的东西，完全分离并且保持分离之际，才有亲密性起作用。也正如法国哲学家朱利安所言，以西方文化作为参照对比实际上是一种距离化，但这种距离化并不代表我们安于道术将为天下裂，反之，距离化可说是曲成万物的迂回。我们进行最远离本土民族文化的航行，直驱差异可能达到的地方深入探险，事实上，我们越是深入，就越会促成回溯到我们自己的思想！

　　狭义上的视觉文化篇什是本译丛选取的重点，并以此为基点拓展到广义的视觉文化范围。因此，其中不仅包括当前声名显赫的欧美视觉研究领域的"学术大腕"，如米歇尔（W. J. T. Mitchell）、米尔佐夫（Nicholas Mirzoeff）、马丁·杰伊（Martin Jay）等人的代表性论著，也有来自艺术史领域的理论批评家，如布列逊（Norman Bryson）、格林伯格（Clement Greenberg）、埃尔金斯（James Elkins）等人的相关力作，当然还包括那些奠定视觉文化这一跨学科的开创之作，此外，那些聚焦于视觉性探究方面的实验精品也被一并纳入。如此一来，本丛书所选四十余种文献就涉及英、法、德等诸语种，在重庆大学出版社的大力支持和协助下，本译丛编委会力邀各语种经验丰富的译者，务求恪从原著，达雅兼备，冀望译文质量上乘！

　　是为序！

<div style="text-align:right">

肖伟胜

2016 年 11 月 26 日于重庆

</div>

译　序

从 20 世纪 50 年代阿多诺第一次掀起"本雅明热"到现在，本雅明的"思想星丛"不但仍然充满魅力，而且在不断地阐发中生成着新的意蕴。延及当下，旧的思想何以还能穿越现代性的废墟而在当代复归，或者按照本雅明的意思称之为救赎？思想如何重读（relecture），而本雅明又能带给艺术史研究领域何种新的思想意象？本雅明喜欢回溯，喜欢回归过去找到当下诸种症候的解药，并且认为"本原即目标"。这种回溯不是反思，而是"当下化"（vergegenwärtigung），即让过往的经验成为当下的现实。当我们带着本雅明的思想以及方法论看他之后的艺术史，也许能在当下挖掘出他思想潜能的另一面。

回到这本《瓦尔特·本雅明之后的艺术史》，整本书是在乔万尼·卡内里与乔治·迪迪－于贝尔曼的科学指导下，由法国社会科学高等研究院历史与艺术理论中心和国家艺术历史研究所于 2008 年 12 月 5 日和 6 日在国家艺术历史研究所举办的"瓦尔特·本雅明之后的艺术史"国际学术研讨会的记录基础上整理而成。首先，作为当下最炙手可热的艺术史研究的学者，编者于贝尔曼视野开阔、笔耕不辍，且极具胆识，不畏惧打破传统学术禁忌。从早期著作《发明歇斯底里症》（ Invention de l'hysteérie, 1982 ）、《直面图像》（ Devant l'image, 1990 ）等到当下的种种策展实践 [《不顾一切的影像》（ Images malgré tout，2006 ）、《起义》（ Uprisings，2016 ）]，

都非常具有启发性。国内学界对于贝尔曼的研究应该起步于2015年 OCAT 研究中心邀请于贝尔曼的三期题为"图像，历史，诗歌：关于爱森斯坦的三场视觉艺术讲座"（该讲座的同名出版物也已上市）。目前国内关于他的相关译著已出版了《记忆的灼痛》（2015）、《看见与被看》（2015）、《在图像面前》（2016）、《走出黑暗：写给〈索尔之子〉》（2019），《世界 3：开放的图像学》（2017）和《新美术》杂志收录了多篇译文。但相较于贝尔曼丰富的原创思想，现在的研究译介工作是远远不够的。于此，本书的翻译算是对国内于贝尔曼著作的译介做出的一点贡献。

本书的第二个吸引点来自本雅明，这位忧郁的"土星王子"，终其一生颠沛流离、动荡不定，但是在其身后，他留给我们的学术能量却大放异彩。他是那个时代的陌生人，但却成为我们这个时代的同代人。从这一点上看，本雅明是幸运的。本雅明一生横跨魏玛共和国（1918—1933）这一虽然短暂，但却狂热且充满魅力的时期。"当时许多德国人，不论是青年运动中的理想主义分子或是遁世的哲学家，他们都带着强烈情感想努力克服这种分裂为碎片的现象，他们用这种姿势去看待当时自己的文化并想加以改变。"[1] 本雅明去世 80 多年了（1892.7.15—1940.9.26），但人们对他的兴趣非但没有减弱，反而不断被激活，甚至越来越强烈。对天才的理解既需要结合历史背景，也需要从更多不同角度切入，就像一面棱镜，多面折射才能观其全貌，而这才是作为真实之批评家的本雅明理应获得的待遇。所以本书不失为理解本雅明的一个当代视角。

第三，当下我们在阅读阿甘本、于贝尔曼，甚至经由瓦尔堡图像学复兴下的艺术史研究时，为什么会频频与本雅明相遇？如

1　彼得·盖伊：《一则短暂而璀璨的文化传奇：魏玛文化》，安徽教育出版社，2005年，第12页。

果 1970 年召开的第七届德国艺术史大会（科隆）算是第一次以官方的声音将本雅明的理论引入艺术史研究，那么在此后的研究中，作为桥梁的本雅明串联起了当下研究中多个重大主题：非线性史观、图像学、蒙太奇、姿态等。站在历史那一端的本雅明，面对两次世界大战带来的崩溃感，已然试图用一种清醒的笔触去认识并达到那种超越绝望的希望。本雅明是历史的"废墟阅读者"，他如同保罗·克利的"新天使"，从他正凝神注视的事物旁离去，回望历史。本雅明将历史从线性的时间进程的桎梏中解放出来，将碎片化的历史客体作为辩证意象以赋予其生命。这样，各种历史客体被重新装配在一个星丛之中，组成一个辩证意象的全景。这种历史观与辩证意象的相互嵌入，为以后的研究开启了新的可能。

本书所收的文章是对本雅明"拱廊计划"所开展的研究和思考之后的艺术史的探讨。辩证蒙太奇[2]的图像研究方法论一以贯之，这也可以看作本雅明留给艺术史研究的最大理论遗产。"将蒙太奇的原则延伸到历史中。也就是说，用最小和最精确切割的部件组装大型结构。的确，要在分析微小对象的时刻中发现整个事件的晶体。因此，要打破粗俗的历史自然主义。以此方式在评论体系中把握历史结构。"[3] 蒙太奇的并置与连接，又串联起本雅明的非线性的历史观——"往昔与现今在一闪间相遇，形成星丛"——以及他的未来预言。从这一点我们也可以看出他与瓦尔堡图像学的无形呼应，甚至我们也可以在德勒兹《时间—影像》的"晶体"论中找到影子。作为一位犹太教神秘信仰的崇拜者，本雅迷曾宣称自己最大的野心是"用引文构成一部伟大著作"。虽然他没有实现这一野心，但我们对他的引用，的确可以构筑出一本著作。

2　很明显，这种蒙太奇与电影中的"剪辑"（editing）不同，它不是作为技术"操作"，而是艺术"创作"，蒙太奇是影像辩证化的首要工具。

3　The Arcades Project, trans. *Howard Eiland and Kevin Mclaughlin*. Cambridge: The Belknap Press of Harvard University Press, 1999, p461.

生前寂寥，身后显赫。借由蒙太奇式的思维复兴，本雅明再一次出现在我们的视野中。作为一部艺术史研究文集，乔万尼·卡内里和于贝尔曼精选了 8 篇角度各异的艺术史研究文章，而本雅明就像路标，或者说灯塔，引领我们在艺术的领域里穿梭逡巡。并且如同他在《论历史的概念》中指出的："逆流而上，重振史纲。"

第一篇《瓦尔特·本雅明图像库里的无名杰作——论艺术对本雅明认识论的重要性》，借由对本雅明文本中的图像爬梳，论及本雅明的图像观念。虽然图像观念在本雅明的全部作品中构成了一以贯之的主旋律，但作为图像重要代表的绘画并不是他哲学和艺术理论思考中最重要的对象。然而，对绘画、艺术史和现代艺术的思考却又在本雅明的认识论层面上扮演重要角色，一方面，它们作为思维图像、辩证图像；另一方面，关于某些画作的色彩、构图或技法等相关细节的评论，与他历史美学的观念融为一体。本雅明在艺术史中就其他绘画所获得的灵感，直到现在都鲜少被研究本雅明的理论家考虑，我们对本雅明艺术观念的接受仍然是基于一种非常狭隘的艺术样本的提取上。半个多世纪之后，我们对本雅明图像观念的认识似乎仍停留在他对"机械复制""灵韵"和摄影的分析上。而本文就是要揭示本雅明论述中那些无数被掩盖的图像引用。

作者首先分析了丢勒的《忧郁 I》(La Melancolia I) 和克利的《新天使》(l'Angelus novus)这两幅在本雅明思想中占有特殊地位的绘画作品，它们是本雅明思想的载体和意义的化身。丢勒的《忧郁 I》被还原为一个以某种观察方式为目的的场景，它将传统图像学转化为文字，以便阐明其"有意义的内容"。而克利的图像完全不是对历史中天使的一种再现，更不是化身。它是渴望回到原处、退回本源的反 – 图像。为了进一步探讨克利的"新天使"对

本雅明的意义，作者将它置于本雅明和肖勒姆友谊之中展开分析。此外，《新天使》非常适切地体现出本雅明的历史弥赛亚立场：历史天使背离了弥赛亚的方向，弥赛亚指向未来的救世主出现。而历史天使却是背向未来、回望过去。值得注意的是，虽然这两幅绘画占据着本雅明思考的重要位置，但它们都经历了长期的潜伏。1913 年，20 岁的本雅明在参观巴塞尔博物馆时，就已经把丢勒的《忧郁Ⅰ》纳入他"最深刻或最完美的印象系列"之中。然而，直到十年后，在他撰写的博士论文《德意志悲苦剧的起源》时，这幅版画才真正进入他的作品。而克利的《新天使》，早在 1917 年就出现在本雅明与朋友的书信中，但直到 1940 年，本雅明才终于把《新天使》表达为一种思维图像。[4] 我们发现本雅明看待艺术引文的方式不同于文学作品或一般文本中的引文。本文的一个重要分析方面就是关于本雅明的"艺术引文"论，即"散见于本雅明著述中的大量图像援引，在何种程度上与他对文本和文学引用的使用区别开来"。本雅明的引文写作，类似于一种文本蒙太奇的手法，引文作为独立的语言片段，使得文章出现某种断裂和脱节。而本雅明的艺术引文被定义为一种认识的闪电（l'éclair de la connaissance），正如这两幅绘画所表现的，本雅明对绘画图像的引用就像认识的闪电一样，它需要经历长期的潜伏期后才在本雅明的写作中再次出现，发出"隆隆雷声"，这就是产生于闪电现象的认识。

　　除了上述对本雅明意义深刻的绘画作品外，作者还从色彩、结构、构图和再现形式等方面分析了麦里森的版画和库尔贝的《海浪》等不知名杰作。在麦里森描绘巴黎天空和云彩的铜版画上，本雅明关注的是对城市建筑的观看方式。库尔贝的绘画则提前预

4　这里也包括对格吕内瓦尔德绘画的分析：经过几年时间，本雅明才把格吕内瓦尔德绘画中色彩的特殊用法扩展到诗歌语言的美学实践中。

示了一种新的观看和感知方式，为摄影的出现铺平道路。之后，作者也从面貌的角度，重点探讨了本雅明对绘画中富有表现力的态度、姿态和激情程式（Pathosformeln）的分析，比如本雅明描述了《维也纳创世纪》中那"令人迷惑"的人物姿势和姿态。

当本雅明把图像上升到认识论的高度，将之看作是"静止的辩证法"或他在《拱廊计划》中所表明的，过去与现在的关系"不是时间性的，而是形象性的"时，我们认为，绘画作品对本雅明意义重大。也正是因为这些无名的艺术杰作，他的图像观念才得以形成。

第二篇是于贝尔曼亲自操刀的《形式的迷狂与世俗的启迪》。文章一开始，于贝尔曼提出疑问："在日常的自我丧失中，我们何以有效地质疑周围的事物以及我们所处的地方？"在与布莱希特的对比中，于贝尔曼认为布莱希特的手法是通过移情与间离，即通过制造史诗图像来进行质疑，而本雅明则是通过世俗灵韵来对抗宗教灵韵。从辩证角度，本雅明是通过世俗灵韵进行回溯来质疑一切。简单说来，世俗灵韵就是将本雅明在机械复制时代的艺术品中看到的某种"时空在场的独一无二性"，转移到探寻日常世界中事物的独特性上。而回溯，也即回归，指回到"史前史"的完满状态，这涉及本雅明结合了犹太卡巴拉神秘传统和马克思的唯物主义的非线性历史观。

本雅明通过吸食药物进行迷狂实验，这是一种真正超越移情与间离的世界体验。迷狂让最近与最远的事物并置（这就是迷狂带来的蒙太奇，或者说矛盾辩证），药物刺激产生的迷狂体验所带来的陌异性让灵韵回归，世俗灵韵由此跟形式的迷狂关联在一起。我们在本雅明从吸食药物的迷狂体验中重新思考灵韵概念，其实，灵韵就是一种形式的迷狂。这里值得注意的是，本雅

明吸食大麻的体验呈现出一种辩证关系：因为它把最收紧的瞬间（instant）与最广延的绵延（durée）联系起来。关于辩证，本雅明在《单行道》最后一篇文章《到天文馆去》阐述科学与迷狂的关系时表述得很清楚，"正是在这种体验中，我们才绝无仅有地既在所有离我们最近也在所有离我们最远的事物中——而不只是在前者或后者中——感受了自身"[5]。我们在这种极限体验中感受到的"独特距离"恰恰是一种辩证图像。

迷狂的体验可以命名为启迪，即麻醉式体验产生世俗启迪。正是世俗的、麻醉的启迪展示了一种世俗的景象，并激起一种去除世俗性的革命潜力。但启迪远非仅仅建立在其致幻的体验上。本雅明将这些通通命名为"世俗的启迪"：一种宗教启迪、审美"顿悟"和超现实主义的梦幻意识加以改造而得到的独特的感悟方式。对于贝尔曼而言，"世俗启迪"就是利用精神迷狂所产生的能量以便制造革命。以"陶醉"或梦的状态进入现实的世界，为的是"在日常的世界中发现神秘，借助一种辩证的眼光，把日常的看作神秘的，把神秘的看作日常的"。世俗一旦被解读或救赎，即纳入理念或本原，必然"启迪"历史的总体性。另外我们需要注意的是，作为启迪的体验来自最微不足道的事物，特别是来自身体。超现实主义意识到身体是所有革命能量的第一现场。革命是一种"约书亚的姿态"，是将"静止的辩证法"付诸行动，革命"不是历史的火车头，而是历史的急刹车"，它打破平滑的因果进步历史主义，在辩证的时间关系中开启"当下"内爆的革命可能。伟大的革命就是要遏制历史的自然轮回、因果报应、等价交换的命运，打破"事情就这样没完没了发生"的持续性，带来一种新的日历。总之，我们可以把世俗的启迪看作被神秘化地解密这样一个悖论，或者看作本雅明从超现实主义中所发现的日常世界中寓言般的神秘。

5 瓦尔特·本雅明：《单行道》，王才勇译，江苏人民出版社，2006年，第148页。

如果我们总结一下，本雅明留给于贝尔曼的最重要的理论遗产是什么呢？于贝尔曼认为，本雅明正是通过世俗灵韵来对抗日常的宗教灵韵。灵韵就是一种形式的迷狂。吸食大麻的麻醉式体验产生世俗启迪，而这只是产生世俗启迪的极小一部分。正如本雅明重拾超现实主义者在"过时"的作品中所发现的"革命能量"，世俗启迪对于贝尔曼而言，就是思考如何将图像异化转变为迷狂的革命力量，即让迷狂化身为思考，制造一种超越经验现实的平淡无奇状态的洞见，激起对外部世界的重新观看。其目的正在于利用精神迷狂所产生的能量制造革命，以"陶醉"或梦的状态进入现实的世界。宗教和审美陶醉对于本雅明来说只是一个旗号或"幌子"，其内在实质是为了政治建构或从历史中建构哲学。

第三篇《艺术史即预言史》。我们根据本雅明以来的艺术史原则来思考西斯廷教堂，将会有什么不一样的启示？首先，根据本雅明的非线性的并置历史观，西斯廷教堂是一个整体，在这个整体中，起源（创世记）、基础（摩西和基督的故事）和成就（最后的审判）的时间不是独立的。西斯廷教堂在曾经与当下相遇形成的星丛之中变成了一个图像。再进一步，通过本雅明的"星丛"结构，作者将16世纪西斯廷教堂绘画中所描绘的"基督祖先们"（Ancêtres du Christ）扩展到塞缪尔·贝克特的戏剧人物。作者指出西斯廷教堂基督的祖先们的绘画与贝克特《等待戈多》的剧照之间共享了同一个姿势，一个等待的"激情程式"。根据本雅明蒙太奇式的重新配置，贝克特的剧照揭示了西斯廷基督祖先系列绘画的一个未被发现的面向，即跳脱出类型化叙事形式之后，西斯廷绘画体现出一种强有力的阐释和预言框架。这也就是本篇论文的题中应有之义："艺术史即预言史。"

在对西斯廷教堂上基督祖先们的分析中，最重要的一点就是

如何区分这些众多的人物，或者如何摆脱名字和文字对图像的主导，这些名字以大写的方式出现在每个弦月窗的中心位置。在这些壁画中，名字负责标记希伯来历史的连续性，而形象则是生产相异性的。是否可以使形象摆脱逻各斯中心主义形式的影响，并赋予其更大的自主权？我们发现，将这些名字与图像结合起来的，其实是一种肉体亲缘的意识形态，它将神的亲缘关系和肉体的亲缘关系这两种不可调和的亲缘制度结合在了一起。对西斯廷教堂基督的祖先们的研究是整篇文章的切入点，也是一切分化的起点，它开启了一个非肉体系谱化、非图—文对应传统的图像研究方式。壁画中作为弥赛亚的耶稣的正统性将对抗祖先们建立在肉体系谱之上的正统性。当我们将基督的祖先们置于图像史长河中，他们多被描画为一种麻木迟钝的形象，他们因为拒绝道成肉身而被强加了一种贪婪绝望、怀疑犹豫的犹太人属性，这表现出一种自相矛盾的图像史操作：他们既在基督教传统历史之中，同时又必须将之排除出基督教历史。这种对基督祖先们的犹太人形象的拒斥，主要表现为身体对"肉体"（chair）的拒斥：身体代表的是同质化和纯净化，是基督教历史的救赎目标，而肉体是逃避身体统一要求、远离最后审判的名称。

通过一种错时蒙太奇（montage anachronique），我们从西斯廷教堂中基督的祖先们再次切回贝克特戏剧人物，将重新认识这些"荒诞戏剧"所表达的历史意义：它颠覆了教堂中的肉身驱逐及其必死时间性。西斯廷教堂中的犹太祖先们成为贝克特戏剧无稽之谈的基础。《等待戈多》彻底颠覆了基督教的历史观，他削弱了这一历史中的弥赛亚力量，并使人们质疑历史意义。

最终，两部时间上如此遥远的作品结晶成一个星丛，过去的作品中包含点亮现在作品的"引线"。艺术史也就成了破译预言的历史。

　　第四篇《一个群众演员的辩证死亡——皮埃尔·保罗·帕索里尼〈软奶酪〉评注》，分析了帕索里尼的短片《软奶酪》。帕索里尼作为最负盛名的意大利导演之一，大多数人的印象仍停留在他的传奇身世和电影的感官刺激上。作为罗马市郊贫民区的影像诗人，他的影像实践与传统体制相悖，使得大多数人很难深入其影像美学的核心。帕索里尼对 20 世纪 50 年代盛行的意大利新现实主义电影流派是持怀疑态度，并从一开始就拉开了与新现实主义的距离，他认为这种"现实"的表达其实是一种"平凡、单调与无聊的感伤主义"。新现实主义和当时战后的社会政治气候紧密相关，以至于影片初期呈现出一种保守的写实主义，如《偷自行车的人》《罗马 11 时》《风烛泪》等。正如他曾经以马克思主义者的身份来实践审视世界一样，帕索里尼同时怀疑新现实主义背后的意识形态原型。从他的早期电影《乞丐》《罗马妈妈》《软奶酪》《愤怒》等，我们可以看出帕索里尼的景框中的现实是"非自然主义的"，是心理现实而非客观现实。

　　《软奶酪》这部短片在帕索里尼的作品中占有非常重要地位，但却往往为人所忽视。作为一部具有嵌套关系的"片中片"，它通过一个形象化的寓言故事，表达了对游民无产阶级与宗教基督这两个他持续关注的题材的双重指涉。影片中的人物斯特拉奇不再单纯是一个再现剧情的角色，一方面体现出导演对电影与绘画本体的深刻反思，同时也表达了导演对宗教与马克思主义的辩证批判。影片使人们难以容忍的是它既反基督教又反对马克思主义的观点，它游移于两个极点之间。《软奶酪》结局将神圣和世俗的两种等同的结果嘲讽性地并置在一起，且强烈凸显了个人意志抗争的过程，这个过程被一种清晰的、荒诞的视角组接起来，现实世界与非现实世界借助拍摄影片的行为得以拼贴在一起。帕索里尼同时也动摇了新现实主义的基本内涵，而转入一种更为深刻含蓄

的、不动声色却淋漓尽致的批驳观念当中。影片中主人公斯特拉奇经历了一系列仪式化、符号化的形式主义过程，食人肉、吞食粪便、观看脱衣舞，他表现出来的焦虑不安绝非简单的饥饿，而是内心信仰动摇的一次痛苦历程。使观众感到吃惊的是他在令人极度嫌恶的暴行之后的意识形态的直白，这种直白是赤裸的、毫无遮拦的，这在当时的意大利社会中可谓是离经叛道之极。

《软奶酪》这部电影与本雅明之间的关系是深刻且潜在的。正如文章开始时的发问：对于过去，电影可以做什么？或者更确切地说：**是否能够将无法在现在出现的过去，视为一种新的可能性呢**？通过对基督受难这一主题的电影化搬演，在作者看来其意义就在于赋予此种**"过去的力量"**以形象，并成为电影化现实的无限可用的能量。帕索里尼电影中流露的过去通过与现在的相撞从而得到救赎。这是从本雅明《论历史的概念》的论述中提炼出来的："唯有革命才能拯救过去。"另外值得一提的是文中着重分析的图像的"死后生命"（vie posthume），即图像所展示的自由图式的能量的迁移和固定。《软奶酪》中斯特拉奇通过对基督降架这一绘画的模仿，使得基督死亡的悲剧图示中所蕴含的悲怆能量得以传递给电影。作为中间程式的活人图像——基督降架，被讽刺性地赋予在电影角色上。斯特拉奇之所以能够吸收这些悲怆能量，恰恰是因为那些与基督受难相悖的吃奶酪的进餐场景。斯特拉奇唯一的也是最后的一顿饭，代替最后的晚餐的形象，引入了真正的基督的受难。所以，从图像的"过去的力量"和"死后生命"这些概念切入帕索里尼的电影《软奶酪》，其实是借用了本雅明从"现在"回望"过去"，即通过理解我们现在所遭遇的一切来对过去做出更准确的理解这一动机和理论轨迹。

第五篇文章《瓦尔特·本雅明与希格弗莱德·吉迪恩的建设

性无意识》。这篇文章可以看作是对本雅明以"拱廊计划"为代表的建筑理论的梳理性反思。拱廊街研究计划持续了 14 年 (1927—1940)，是本雅明晚期最重要的研究工作，标志着他的辩证唯物主义转向。这项工作的目标是通过对 19 世纪资本主义现代性的一个批判性考察，追溯现代生活诞生之初的物质条件和文化条件。对本雅明而言，他内心有一个潜在目标，即为城市文明撰写一部"家族史"，而 19 世纪出现的文化生产机器拱廊街之所以重要，是因为它是原始的幻象，是所有幻象的子宫。本雅明的理论贡献在于，他向历史的纵深发问，回溯到了这一集体意识的转变之初孕育而成时的物质环境。而拱廊街之所以成为他思想成熟时期研究的焦点，是因为他断定，正是在这个历史节点上，现代意义上的集体观念的异化全面且深入地出现了。因此，本雅明理论实践的激进之处，正在于他试图从 19 世纪的文化脉络中寻找孕育 20 世纪的母体，当然这也与他结合了犹太教回归传统的历史观一脉相承。

本雅明对建筑的思考与吉迪恩的理论关系密切，吉迪恩的建筑书写(玻璃的钢铁材质、无意识观点等)对本雅明意义重大，这也是本篇文章的重要面向。首先，他们二者都试图通过对建筑的分析，揭露隐藏于 19 世纪表层之下潜意识或无意识的暗流。吉迪恩认为，19 世纪的建造活动由无意识驱动(19 世纪建筑扮演着集体潜意识角色)。而本雅明对建筑的政治潜力的理解，更多是关于集体和身体的，集体如同一具身体。建筑是身体的、生理过程，是集体梦想的住宅。拱廊街所代表的城市机器环境，表现为一种新城市经验，这既是一个图像—空间(都市生活典型场所)，也是身体—空间(生理经验)。他认为拱廊街和博物馆等公共空间造就了集体内部的生理结构。拱廊街以物质形式对集体梦想的无意识进行了精确的复制。本雅明抓住现代城市动力学的基本特征，将吉迪恩借用自荣格的"集体无意识"概念，转化为集体幻象和集

体感知的认识论。电影正是这种经验和认识的具体化，本雅明认为大众感知电影和感知建筑的方式十分类似。

本雅明整个拱廊街研究计划的方法论，可以概括为文本蒙太奇的方法：把过去和现代的文本碎片并置，以期它们会互相碰出火花并互相照耀。在《拱廊计划》的 1935 年版本《巴黎，19 世纪的首都》中，本雅明引用了在研究电影时初次发现的"分心"（Zerstreuung）[6] 理论，来描述大规模商品消费过程中的认知特点，这也是一种与现代环境相匹配的心理接纳状态。本雅明认为大众对建筑的接受，发生了从个体的沉思到集体分心的转向：建筑一方面总是被集体感知，同时是在某种"分心"状态下被感知的。大众文化的景观不需要集中注意力，并且不依赖智识，只有分心和易于理解。"分心感知"与"个体沉思"形成对比，它代表着一种经验的扩散。本雅明认为感知应该是集体的、内部的。

在马克思主义经典二元论断"基础结构决定文化上层建筑"之前提下，本文试图借助机器来揭示生产关系和文化之间的关系。本雅明反对上层建筑反映基础这一建筑类比，认为集体幻象不允许机器在二者间进行调节（这也是阿多诺批判本雅明之处），而最终走向了城市机器环境理论。

第六篇《〈摄影小史〉考古》。20 世纪 20 年代的欧洲，如何理解摄影作品，如何实验各种拍摄手法，成为人们争相讨论的话题，本雅明也在此期间探索摄影艺术。《摄影小史》阐述了 1839 年至当年（1931）的摄影简史。多数人对于"小史"（petite histoire）的理解，大多停留在篇幅短小上，而我们在这里更倾向从德勒兹与迦塔利"弱小历史"（mineure histoire）的概念去理解：它不致力于建立体例模式，也不是为了在传统摄影史上添砖加瓦；它产生的是

6　值得注意的是，"分心"概念对本雅明整体的理论思考都至关重要。

尚未能辨识的东西，它中断并移置传统认知。本雅明在《摄影小史》中借一次小规模的历史书写尝试，提出他在当时对未来社会的美学与政治主张，他认同莫霍利－纳吉的预言："未来的文盲不再是不认识字，而是看不懂摄影"，认为"未来的文盲"是影像政治意涵的无力接收者，观看者与操作者在政治上应扮演积极主动的角色。另外，《摄影小史》的一个关键论点是绘画与摄影的关系，本雅明将这一复杂关系置于美学情境之下，继而探讨了灵韵概念以及摄影中的灵韵移除。灵韵像一个批判幽灵，经久不散，揭示艺术作为一种商品的存在感。《摄影小史》与《作为生产者的作者》和《技术复制时代的艺术作品》一起，为 20 世纪 70 年代与 80 年代在艺术创作中运用机械复制媒体的实践，提供了理论依据。

关于本篇文章，所谓的"考古"可分为两个方面。第一是对《摄影小史》的参考书目、引用文献的梳理。本文主要考古了本雅明在《摄影小史》中所参考的文本，尤其是摄影书籍，并借此在一定程度上还原出 20 世纪 20 年代摄影研究的概貌。我们发现，本雅明掌握的史料质量不高（整篇文章仅参考了大约十本书），并且他对肖像学特征的认知也极为局限，这牵涉出本文的一个重要设问：在 20 世纪 20 年代后期的流行风尚确立之后，一位对摄影技术几乎一无所知的哲学家、文学家如何以及为何要涉足摄影研究？作者认为，与旧时摄影之光晕的相遇为本雅明就历史关系、对过去的思考开辟出一条重要的质询之路。《摄影小史》和《技术复制时代的艺术作品》属于姊妹篇，他们都关注一个共同的问题：一种通过机械复制令知识获取民主化的结构原型。"考古"的第二方面就是对文章内容的考古勘误。比如《摄影小史》的不确定的年代学，本雅明在文章一开始部分将摄影的起源置于"迷雾"之下，迟迟没有提供一个确切日期。再比如说将卡尔·朵田戴的第二任妻子的肖像与第一任妻子的自杀事件叠合起来。本雅明使用自己

的内心来接近和理解图像并为其注入叙事。这些策略对应的是什么？一方面，摄影概念超出了简单的再现，它可以通向存在本身。同时，这里也体现出本雅明的历史观，只有将现在、过去与未来三者结合在一起，才构筑成从"理论"上加以把握的"历史"问题。本雅明所要阐述的摄影的职责，就是揭开现实的面纱，建构功能性现实，并承担起历史性的教育责任。本雅明强烈反对将摄影艺术职业化，他强调摄影的社会功能，认为真正的摄影，或说摄影的历史使命，就在于如何用摄影来教育大众，如何让他们辨认清楚自己所在的阶层，也即他所谓的"从现实中汲出灵韵""揭开现实的面具"。所以，本雅明对摄影的论述，暗含了他对历史的一贯认知。所以《〈摄影小史〉考古》一方面是对本雅明"摄影史"的史实考古，更重要的是对本雅明历史观的艺术史演练。

第七篇《解剖课——瓦尔特·本雅明的图像自然史》。理解这一章的关键，首先要把握住本雅明在《德意志悲苦剧的起源》中经由对悲苦剧的分析，最终呈现出其对历史哲学的核心认识：人类的悲剧就是历史变成了自然史。17 世纪德国悲苦剧中的历史观，就是历史的自然化，历史进程变成了自然规律。表面上看，人创造历史，而实际上人都要屈从于历史的规律性而悲剧性地死去。其次，关于讽喻（allégorie）。这是一种带有讥讽性质的比喻，通过把两个完全对立的东西结合起来，用一个来暗指另一个。巴洛克式风格的艺术就是把完全对立的东西结合在一起：粗俗代表崇高、死亡表达永生、骷髅头骨暗示鲜活肉体。在德国悲苦剧中，剧作家们通过讽喻方法，使死亡具有了审美的性质。而在本雅明的讽喻思考中，最核心的是把自然与历史结合在一起：用历史的衰败去表达历史的重生。

《本雅明的图像自然史》，正是将本雅明的历史哲学中"历史

的自然化"这一观点结合到了图像史的分析中。文章开篇切入："塞巴尔德对自然史的理解，或者说对历史的理解继承自本雅明。这种理解归功于图像借用：解剖学、蝴蝶和骷髅头。"[7] 随后作者借用解剖学、蝴蝶和骷髅头三种图像类型架构了文章的三个核心板块。

首先，作者通过本雅明和塞巴尔德的共同参照——伦勃朗的《尼古拉斯·杜普医生的解剖课》，来思考本雅明之后的艺术史如何通过器械装置的中介来重新学习观看。之后，作者从解剖学的启发性配置、蝴蝶图像的阐释学配置和骷髅头骨的讽喻式配置三个面向展开分析。第一，解剖学家科学的身体切割技术为人体提供了一种全新的视觉，它启发了人们"用最强烈的方式直达真实的核心"。就像有了摄影机之眼，操作师才能深入到给定的情节中。现代性的工具（镜头和相机）提供了新的认知可能性，带来了现代目光的诞生。第二，蝴蝶图像要求我们采取适当的方法论姿势来看待痕迹，不是为了严谨地观察它而把痕迹固定下来，而是要活生生地观察它。正是这种平淡无奇、幼稚但在科学词汇中却有谜一样名字的动物图像，启发了一种认识过去和现实的新目光。它揭示了一种看待现实的方式：观众与作者之间没有接触，这是一种以器械装置为中介的移情，一种"无机的移情"。第三，对于骷髅头骨，则讽喻式地揭示出历史的真实面目：历史就像骷髅头，它从毁灭走向毁灭，受制于自然的历史。历史不是永生的，而是不可避免的毁灭连接着毁灭，本雅明的历史其实就是轮回往复的生生灭灭的自然史。最终，结合瓦尔堡图像学的第 75 号图板——解剖学图谱，作者将本雅明的图像自然史归为视觉展示：跟随器官的星丛破译自然。而这得益于现代摄影技术所启发的蒙太奇方

7　Muriel Pic, *Leçons d'anatomie: Pour une histoire naturelle des images chez Walter Benjamin*, Éditions Mimésis, 2015, p153.

法论(正如爱森斯坦所做的),蒙太奇就是展示。

第八篇,《本雅明的震惊体验——创作行为的新构型》。在《巴黎,19 世纪的首都》中,本雅明通过对巴黎大都会的社会考察,敏锐地发现当下人们的普遍心理体验已然从传统的"经验"向"体验"转变。随着工业复制时代而来的"经验"的萎缩或贫乏,现代人与传统意识之间发生断裂。于此,本雅明运用"震惊"理论成功地分析了具有强烈"体验"色彩的现代城市生活。"震惊"是社会转型后,现代人对社会现实的感受特点与总体心态。如果"灵韵"是传统艺术审美的总体表征,那么技术复制时代以降的新美学则是"震惊",这也标志着本雅明从审美维度向历史的和政治的维度转变。最终,本雅明把对"震惊体验"的抵制与克服和对资本主义的批判寄希望于现代的"震惊"艺术。

本雅明的认识论本质上说是体验论,是对康德从上到下的经验模式的颠倒。借着对本雅明的认识论追思,这篇文章继续追问:当经验不再处于审美接受世界的中心,创作行为又会产生哪些新的构型?

首先,通过对诗人波德莱尔分析,本雅明认为波德莱尔的作品是建立在一种全新的经验基础上:**意识激活**。这也是对阿甘本所唤起的清醒概念的再衡量。本雅明发展了波德莱尔的直觉,用震惊体验(chokerlebnis)来命名现代人不断地被煽动并被置于一种即时反应的状态。本雅明认为,清醒的状态产生了一种新的组织我们所体验到的东西的方式。其次,本雅明发现了一种新的**时间敏感性**,一种波德莱尔作品中的现在时间(temps présent)经验,"震惊体验"即通过震惊来保护个人的这种敏感性。也正是从这种对波德莱尔作品的精读中,本雅明发展出了他后期对历史的革新思考。人们对时间的感知不是线性的,也不是建立在主观时间和客

观时间的基本二分法上的。他将唯物主义时间观称为"当下"，界定了过去与现在、连续性与非连续性、持续与瞬间之间的共时关系。再次，作者认为本雅明用**计划形式**代替叙事形式，使事物发生了根本性的变化。放弃叙事形式，按照计划来思考自己的感受，就是从先于经验的事物开始来思考形式。在这里，我们见证了本雅明思想的一个核心演变。形式不再是对抗的结果。形式融入本雅明的思维中，占据了一个可以称之为潜在性的空间。最重要的是，艺术家坚持要在缺少敏感性叙事的情况下保持一种时间的完整性。最后，作者认为艺术家的同胞（观众／读者）必须创作他观察到的**形式**，而不能参与到艺术家制订的叙事中去。结合本雅明"静止的辩证法"，我们必须从孤立的细节中思考历史的生成。作者在此呼吁现代的观看者，要求观众在新的、难以归类的形式面前思考。震惊的范式生产了一种意识的觉醒和激活的状态，从而令本雅明开启了新的审美经验。如果说现代人已经丧失了经验的能力，那么这种丧失似乎可以通过艺术来平衡。

当艺术把"震惊"作为自己的内容时，就产生了新兴的艺术观念和艺术形态。本雅明式的意识觉醒的思想使人能够体验到时间的张力，一种人造物无法填补的历史真实。正是在每一个人的现在时间中，在一种有意识的智力激活中，当代艺术作品才有了新的行动空间。自本雅明之后，艺术史发生了某些变化，艺术作品不再是经验的结果，而是经验的载体。

<div align="right">

杨国柱

庚子白露于泉城秋月夜

</div>

引 言

乔治·迪迪 – 于贝尔曼

　　我们选择了"瓦尔特·本雅明之后的艺术史"作为本次研讨会的题目。这无疑意味着，在时间上，自本雅明在其关于巴洛克艺术或超现实主义艺术、关于史诗戏剧或摄影的研究和思考中提出的某些关键性方法以来，我们就想对自己的艺术史实践方式提出疑问。这尤其意味着，在场合上，我们从瓦尔特·本雅明的思想中，省思何谓历史、艺术以及艺术史。文学、摄影和电影史家早已熟悉运用本雅明关于图像的叙述以及图像的技术复制理论。但我们不能说艺术史家也进行着同样的实践［一般的历史学家也不能这么说：到了 2000 年，本雅明的名字仍然没有出现在 1929年创刊的《年鉴》(Annales)杂志专栏中］。

　　不得不说，对于任何一门历史学科来说，本雅明的思想都代表着一种可怕的东西，如果让我仿照本雅明著名的看待事物的方式——时代之物——"逆向"。总之，骇人听闻且难以理解：一方面，他在 1923 年 12 月 9 日写给朋友弗洛伦斯 – 克里斯蒂安·朗(Florens Christian Rang)的信中，极力地表明："从今以后，我认为没有艺术史是理所当然的(daß es Kunstgeschichte nicht gibt)。"另一方面，他在 1925 年撰写并于 1940 年修改的履历(curriculum vitae)中谦虚地表示，第一个对他产生影响的伟大思想家是艺术

史学家阿洛伊斯·李格尔（Alois Riegl）……此外，还必须加上阿比·瓦尔堡，本雅明在 1928 年梦想着加入团队 [由于潘诺夫斯基的拒绝，他毫无成效的尝试最近被西格里德·威格尔（Sigrid Weigel）分析并详尽地引证了下来 [1]。

这个矛盾仅是表面的。因为它对任何理论和任何艺术史的基本要求（exigence à l'égard de toute théorie et de toute histoire des arts）提供了标记。它要求思考超越构成艺术史作为人文学科的可理解性框架中那些标准的对立，如形式与材料、形式与内容的对立，或"宏大的"形式与"微型的"形式的对立。思考超越：在他关于德国巴洛克戏剧的书中被其命名为背景资料（Vorgeschichte）和后历史（Nachgeschichte）的两种意义上，可以说是彰显作品的历史性和图像的历史性。在瓦尔堡之后，肯定艺术史是一部死后生命的历史（而不仅仅是传统的历史）的方式……如果我们没有忘记这个基本的、辩证的条款，即任何图像，无论是记忆性的还是回忆性的，都具有一种"全方位开放的完整的现实性"，正如 1940 年本雅明在他关于历史概念的论文 Paralipomeèens 中所写的。亦如我们没有忘记，"死后生命的现实性"本身就为艺术史打开了一个本雅明称之为预言史（histoire de prophéties）（尤其是政治史）的根本性的东西。

这便是图像的辩证法。这便是本雅明所谓的"辩证图像"。它意味着观点的多重性。它意味着没有无真正时间哲学的艺术史（正如乔万尼·卡内里的贡献所表明的那样），没有无文化哲学的艺术史 [安德烈·甘特（André Gunthert）、让－路易斯·德奥特（Jean-Louis Déotte）和穆里尔·皮克（Muriel Pic）话语中所蕴含的关切]，没有无政治哲学的艺术史 [正如埃里克·米（Éric

1　Sigrid Weigel, *Walter Benjamin. Die Kreatur, das Heilige, die Bilder*, Fischer Taschenbuch Verlag, Francfort-sur-le-Main, 2008, p. 228-264.

Michaud）在一次口述交流中向我们描述的那样］，最后，没有非当代性哲学的艺术史，无论多么遥远，多么古老［正如泽维尔·维尔（Xavier Vert）和伯纳德·鲁迪热（Bernhard Rüdiger）与我们分享的经验］。

1

瓦尔特·本雅明图像库里的无名杰作
——论艺术对本雅明认识论的重要性

西格里德·威格尔

图像观念与艺术

尽管图像对于瓦尔特·本雅明的思想和写作极为重要，但令人惊讶的是，与其他主题相比绘画题材在他的作品中仅占据很小的位置。虽然图像（image）的观念在他的作品中构成了一种主旋律（leitmotiv）——无论是作为记忆图像（Erinnerungsbild）、思维图像还是辩证图像，抑或作为图像的世界、图像的空间或梦幻图像——但绘画、艺术作品和其他具有物质性的图像并不是他哲学和艺术理论思考中最重要的对象。然而，他对绘画、艺术史和现代艺术的思考在认识论层面上却扮演了重要角色。迄今为止这个事实一直被人忽视。当然，大多数专门介绍瓦尔特·本雅明的作品里都转载或引用了下面两件艺术作品中的一件。而且作为本雅明作品的关键点或枢纽，这两件艺术品都出现在他文章意义深刻的部分中：阿尔布雷特·丢勒的版画《忧郁Ⅰ》（1514）出现在《德意志悲苦剧的起源》有关忧郁的章节里，保罗·克利的《新天使》（1920）出现在文章《论历史的概念》（*Sur le concept d'histoire*）中。[i]相反地，在通常十分简略但言简意赅、有时还极为详尽的不可计数的评论里，本雅明在艺术史中就其他图像

或当代绘画中所获得的灵感，直到现在都鲜少被研究本雅明的艺术理论家考虑。

然而，在他的大量书信中，关于展览的报告以及对某些艺术家和图像的评论占据了重要位置。他的著作中有密密麻麻的图像引文和观察，也有对某些艺术潮流和艺术家的审视，如乔托、安德烈·皮萨诺、康拉德·维茨、马蒂亚斯·格鲁内瓦尔德、耶罗尼米斯·博斯、拉斐尔、伦勃朗、老汉斯·荷尔拜因和葛饰北斋、查尔斯·麦里森、汉斯·凡·马莱、安东尼·维尔茨、古斯塔夫·库尔贝、阿诺德·勃克林、奥迪隆·雷东、康斯坦丁·盖依斯、詹姆斯·恩索尔、弗朗茨·奥弗尔贝克、维也纳创世纪（elles vont de la Genèse Viennoise à Otto Gross）、瓦西里·康定斯基、马克·夏加尔、乔治·德·基里科、保罗·克利等。即便《拱廊计划》（*Passages*）中大段篇幅都在讨论奥诺雷·杜米埃和格兰威尔，也没有引起理论家有关本雅明与这些艺术家之间关系的更深层次的研究。只有在本雅明讨论摄影图像和电影图像的媒介史的著作中[1]，关于大卫·奥克塔维厄斯·希尔、菲利克斯·纳达尔、尤金·阿杰特、奥古斯特·桑德、卡尔·布劳斯菲尔德、曼·雷的讨论得到了更广泛的承认。这就得出了一个令人惊讶的结论：对本雅明艺术观念的接受似乎在很大程度上是基于一种狭窄艺术样本的提取。

事实上，本雅明对艺术史中某些绘画和再现方式的

1 参见 Sigrid Weigel, *Walter Benjamin. Die Kreatur, das Heilige, die Bilder*, publié en 2008 aux éditions Fischer Taschenbuch Verlag, Francfort-sur-le-Main (chap. 9 et 10 en particulier) [N.d.T.].

兴趣远远超出了那些单纯富有表现力的态度（Ausdrucks-gebaärden）。这种兴趣出现在他的著述中——作为一种不太明显的迹象——甚至出现在他《新艺术理论》（ *nouvelle theéorie de l'art* ）的讨论大纲和《德意志悲苦剧的起源》之前。当然，他的作品不包含狭隘的艺术史阐述，也没有以紧凑连贯的方式撰写的绘画理论。但是，对所观察到的图像的思考或记忆——作为其思维图像（images de pensée） [ii] 的一种孵化——对于本雅明来说至关重要，因而这种在想象中对图像的观察起到了如同辩证图像的潜移默化（latence de l'image dialectique）作用。此外，在对艺术的零星评论中，通常是关于某些画作的色彩、构图、肢体语言或技法等相关细节的评论，令他想象中的画廊与他历史美学（esthétique）的观念融为一体。在《拱廊计划》有关认识理论的部分中纲领性的句子明确表明，过去与现在的关系"不是时间性的，而是形象性的（bildlich）"（ *Paris*, p. 480），这同样也适用于艺术史中的图像。此外，艺术家的版画、丝网画和绘画是本雅明认识论中不可或缺的组成部分。

它们的特殊性在很大程度上是因为他的历史观是通过观察图像而形成的。本雅明偏好同时性甚于连续性，现场（Schauplatz）甚于过程，姿态（geste） [iii] 甚于陈述，相似性甚于惯例成规，简而言之：图像甚于概念。对于他语言辩证法的观念（广义上讲），那些神奇的或拟态的相似性实例——非感觉的或失象的（non sensible ou défigurée），出现在代表符号学元素的基底（fundus）或支座上（GS II.1, p. 208, 213），更确切地说，视觉和物质图像起到了非感觉相似的作用。这

里并不排除它们能够从寄喻的手法转变为一种兴奋写作（écrit stimulant）。因此，问题是，散见于本雅明著述中的大量图像援引是否以及在何种程度上与他对文本和文学引用的使用区别开来。

就其著作的接受度而言，除了上文提到的丢勒和克利这两个广为接受的标志外，本雅明理论中那些重要的艺术、艺术哲学和艺术批评的概念，并没有引起来自艺术史的对作品更深入的研究。尽管许多当代艺术家借鉴了本雅明的思维图像和形象ⁱᵛ作为他们艺术创作的灵感与挑战并取得了极为异质（hétérogènes）的效果；尽管他的论文中关于灵韵（aura）的概念和《机械复制时代的艺术作品》在艺术史上引发了对其学科影响的争论（尤其是由于过于粗略的阅读，甚至是误读带来的）；尽管他对同时期艺术理论以及瓦尔堡研究圈的文化科学（Kulturwissenschaft）的探讨已研究了多次，但有关本雅明观察艺术作品的方法以及被引用的众多作品在其写作中所扮演的角色仍有待系统研究[2]。仿佛把注意力集中在他的图像思维（pensée en images），他运用或研究图像思维、书写图像和辩证图像的作品，以及他理论中相互交织的语言图像和图像书写的讨论，掩盖了无数对真实的、物质的图像的引用。

早在本雅明学习期间绘画就起到了重要的作用。海因茨·布鲁格曼（Heinz Brüggemann）最近仅在他《游戏，色彩和想象力》（*Spiel, Farbe und Phantasie*）（2007）一书的研

2 这甚至涉及诸如霍华德·卡吉尔的本雅明著作中关于色彩意义的研究（Howard Caygill, *Walter Benjamin. The Colour of Experience*, Routledge, Londres, 1998），或者安德鲁·本雅明（Andrew Benjamin）编辑的作品，*Walter Benjamin and Art*（Continuum, Londres-New York, 2005），其中几乎忽略了本雅明的艺术。

究中提到了这一点，书中描述了本雅明与肖勒姆（Scholem）二人逗留伯尔尼期间对艺术理论中那些当代争论所进行的对话，其中包括绘画、构图、色彩和立体主义等问题。然而，本雅明最明确地直面绘画的笔记是写于他在伯尔尼逗留的几年前：1915年，在他的语言试验和遇见肖勒姆之前，他写下《彩虹》[v]（*L'arc-en-ciel*）。还有以我们在其青年时期的写作中常见的对话形式写成的《想象访谈录》（*Entretien sur l'imagination*）(Fragments, p. 121-127)，以及《绘画与笔法》（*Peinture et Graphisme*）（Fragments, p. 136 sq.）和《关于绘画或符号与斑点》（*Sur la peinture ou Le signe et la tache*）（Fragments, p. 137-140），后者是一篇系统地研究符号、斑点（包括身体与运动产生的斑点）和绘画与物质性／空间性及符号学象征性的含义之间关系的文章。在此期间，我们还得到了有关想象和色彩主题的笔记，这些笔记可追溯到1915年和1919—1920年[3]。有关绘画物质条件（技巧的与有形的）的思考研究，逐渐引起人们对表达态度的兴趣，如同在《愤怒与羞愧的脸红》（*Rougir de colère et de honte*）（Fragments, p. 153）片段中。想象和感知，或更确切地说想象力（Einbildungskraft），印象与表达形成了一个复杂的主题综合体。然而在这些片段中，本雅明对绘画的人类学状况及其感知和表达的理论基础更感兴趣——在那里具体的艺术作品或特殊的艺术家很少被提及，这些年的信件显示出他对艺术持续的兴趣，尤其表现在参观博物馆或展览的报告评论中。

3　其中一些注释已在Fragments [N.d.T.]中翻译成法文。

同样地，在很早的时候——这不是无足轻重的——本雅明就接触到了丢勒和克利的图像，这两幅图像对他后来的作品非常重要。在研究本雅明对其他图像的评论之前，我们先来看一下丢勒的《忧郁Ⅰ》和克利的《新天使》，以便再次回顾这些图像在他思想中的特殊意义。

被视为潜伏的图像魅力史 [4]

在这两种情况下，这些图像在进入他的文本之前长期陪伴本雅明。1913年7月，20岁的本雅明在参观巴塞尔博物馆时，就已经把丢勒的《忧郁Ⅰ》纳入他"最深刻或最完美的印象系列"之中。他在一封寄给弗朗茨·萨克斯（Franz Sachs）的信中写道："我现在看到的是丢勒的强力，《忧郁Ⅰ》尤其有着深远的构图和难以言表的强烈表现力。"(C Ⅰ, p. 71)。然而，直到十年后，在他草拟于1916年并在1925年撰写的博士论文《德意志悲苦剧的起源》中，这幅版画才进入其中。在寄喻的构想（Anschauung）和忧郁的知识相遇的舞台上，图像扮演着主要角色。本雅明（以及他参考的：卡尔·吉洛、阿比·瓦尔堡、弗里茨·萨克斯尔、欧文·潘诺夫斯基）在丢勒的版画中看到，在尘世的负担与精神性所构成的张力中，一种对文艺复兴时期的忧郁辩证法的强调，导向了对土星式忧郁

4　关于迷恋史的概念，参见Klaus Heinrich, Das Floß der Medusa. 3 Studien zur Faszinationsgeschichte mit mehreren Beilagen und einem Anhang, Stroemfeld, Basel, 1995.

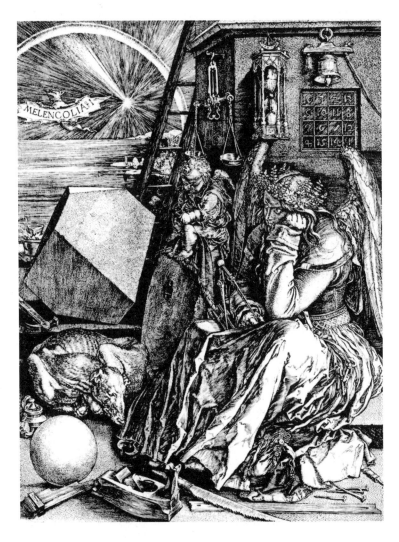

图 1 阿尔布雷特·丢勒,《忧郁 I 》,1514 年,版画。

的重新阐释。[vi]在这种重新阐释的背景下，古代和中世纪占星学知识的传统符号（Sinnbilder）被启动，为了——丢勒的版画就是图征——"在一张充满忧郁特征的脸上表现出正在预言的精神专注"，正如本雅明与卡尔·吉洛所说（ODB, p. 162 sq.）。这幅版画中所强调的不只是文化史上特殊的星丛，同时还是"寄喻（allégorique）的敏锐目光"[vii]，它使事物和作品转换为"突然……令人兴奋的写作"（ODB, p. 189）并使本雅明全神贯注于分析。

因此，在他的书中，丢勒的《忧郁Ⅰ》（图1）从字面意义上讲是一幅思维图像，一个以某种观察方式为目的的场景，将传统图像学（iconographie）转化为文字，以便阐明其"有意义的内容"。后来，在艺术科学研究报告（Kunstwissenschaftliche Forschungen）中，本雅明将"吉洛对丢勒《忧郁Ⅰ》的诠释"作为新艺术理论的典范（GS, Ⅲ, p. 372）。

在论文《论历史的概念》中，他以不同的眼光看待克利的《新天使》（图2），并表示："这才是历史中的天使应该有的样子"。

此种"应该"强调了艺术作品与想象的形象、图像与想象、再现（Darstellung）与观念（Vorstellung）之间的距离。与经常认定的相反，克利的图像完全不是对历史中天使的一种再现，更不是其化身。他富有表现力的姿态：睁大且固定的眼睛，张开的嘴，在本雅明的文中充当的是渴望回到原处、退回本源的反–图像，正如肖勒姆诗歌摘录所表明的："我十

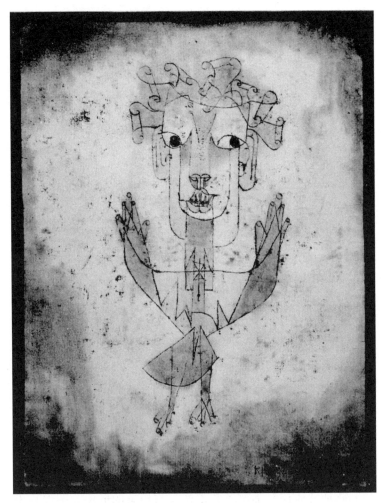

图 2 保罗·克利，《新天使》，1920—1932 年，水彩。

分想回到本原"[5]。只有这种对回归本原的抒情愿望与静止的
图像之间的张力，才会在进步的风暴中产生一种逆流的命运

5 Guy Petitdemange编写的肖勒姆诗歌"向天使致敬"的法文翻译可以在
　《Correspondance》第247页中找到。此处引用的"论历史的概念"的版本，第一节
　由Pierre Rusch [N.d.T.]重新翻译。

（gegenstrebige Fügung）星丛。在"历史天使"与"我们"之间，在他（son）对灾难废墟的凝视与"出现在我们（nous）面前的"一系列事件之间（Oe Ⅲ, 434）[6]。因此，在这里，《新天使》是一个图像媒介，它对本雅明书中所包含的图像做出了回应，并且提供了一个表达历史概念的思维图像。

一个长期的潜伏先于书写中的图像运用。在此明确情况下，潜伏超过了二十年。事实上，早在1917年10月，逗留在伯尔尼的本雅明写信给当时住在耶拿的格肖姆·肖勒姆。在这封信中，他评论了《论绘画》（Sur la peinture）中关于立体主义思考的笔记，保罗·克利是一个典范式画家，是诸如"立体主义"的伟大艺术与"学院观念"的不可调和的典范（C Ⅰ, p. 143）。自那时起，首先是《新天使》，随后是克利的名字，将在朋友往来的书信和诗歌中形成一种重复出现的固定词语——直到1940年，借助对学院核心观念的讨论，本雅明终于把《新天使》表达为一种思维图像，不是关于艺术史，而是历史的哲学和历史的观念（le concept d'histoire）。本雅明虽然拥有克利的这幅水彩画，但在大部分时间里它却只是他想象博物馆中的一部分，因为他的生活条件只允许他偶尔挂起来，在家里"真实地"观看它。本雅明最终以遗嘱的形式（于1932年起草）将它遗赠给了肖勒姆，而后者对这幅画的保存时间要长得多。本雅明在20世纪20年代初借用了《新天使》这一画名为他的（最终失败的）杂志计划命名，这表明这一图像在他心中扮

6 在阅读此图像时，不是讽喻图像，而是辩证图像。在克利的天使中，既不能通过题铭，也不能通过肖勒姆的诗"历史天使"来识别。参见Sigrid Weigel, *Entstellte Ähnlichkeit. Walter Benjamins theoretische Schreibweise*, Fischer-Taschenbuch-Verlag, Francfort-sur-le-Main, 1997, p. 62 *sqq*.

演了多么重要的角色[7]。

《新天使》：本雅明与肖勒姆友谊的第三要素

对于这两个截然不同的知识分子的友谊来说，这幅图像有着近乎神奇的含义，仿佛它是一个经常受到考验的协定的担保人。如同他们对卡夫卡的不同解释所引起的微妙争论一样，他们面对犹太传统的不同态度往往是通过第三种立场即《新天使》间接进行谈判的，而且通常以隐蔽的方式进行。在慕尼黑获得这幅画后（它曾被挂在肖勒姆慕尼黑的公寓里），本雅明在给他朋友的一封信中称之为"卡巴拉的保护神"[viii]（1921年6月16日，GB Ⅱ，p. 160）。于是，当肖勒姆给他寄了一首名为《天使的问候……1921年7月15日》（Salutation de l'Ange [...] pour le 15 juillet 1921）的诗时，其中一个抒情的"我"将本雅明对克利图像的解读导向肖勒姆视角下的天使，本雅明以暗含距离的方式回信道谢："我跟你说过他的'问候'吗？天使的语言拥有许多我们无法回答他的卓越优势。我唯有代替天使请求你接受我的感谢"（C Ⅰ，p. 246）。他明确地感谢肖勒姆而不是天使，从而否定了他对天使的认同与肖勒姆对克利的形象认同的阐释的一致性。一方面，肖勒姆置于《新天使》口中的（我展翅欲飞/我欲归去）回到原处的愿望与本雅明一贯的关注背道而驰：重视历史与创作之间的距

7　参阅Uwe Steiner 在 Benjamin- Handbuch.撰写的文章« Literaturkritik, Avantgarde, Medien, Publizistik », Leben – Werk – Wirkung, éd. par Thomas Küpper et al., Stuttgart et al., 2006, p. 301-310.

离。但除此之外，不应当避开本雅明语言学的敏感性，他认为诗歌在最终章节中召唤出一种解释性权威："我是没有象征的事物/谁意味着我是谁/你徒劳地转动魔幻的光环/我丝毫不存在意义"；第一人称主张通过天使之声授权，而这首诗同时赋予图像相当精确的含义：它将《新天使》解释为一个神性存在的化身，以天神报喜的口吻宣告现行时光的不幸，"因为要留住生命的时间/我的幸福将减少"（C Ⅰ，p. 247）[8]。

很有可能是在对肖勒姆的诗歌感到愤怒的同一年，本雅明在《神学—政治残篇》（Fragment théologico-politique）中，将"弥赛亚的自然秩序"定义为"幸福"（Oe Ⅰ, p. 246）。一个把他和肖勒姆的诗分开的世界。只有让这些不同的历史理论方法通过"卡巴拉的保护神"呈现出来，本雅明反馈给肖勒姆信中的所有修辞的精妙之处才得以被解读。尽管如此，主要的矛盾依旧非常清晰：天使的语言与人的语言大相径庭，以至于不能对话。本雅明将在该书第一章讨论克劳斯（Kraus）的论文时提到的重要引文理论中重申并继续这一思想。在那里，引文不被理解为天使的语言；相反，本雅明认为，在引文中反映的是天使的语言，"其中所有取自田园诗般意义的词语，都被转化为《创世纪》（Livre de la Création）的题词"（Oe Ⅱ, p. 267 sq.）。从对引文的这些思考可以明显看出，本雅明看待艺术（kunstzutat）引文的方式不同于一般文学作品或文

8 肖勒姆用他的诗歌作为告白的情况并不少见。他还曾把诗作为致友人的信。关于肖勒姆诗歌的意义，参见Sigrid Weigel (dir.), *Märtyrer-Portraits. Von Opfertod, Blutzeugen und heiligen Kriegern*, Fink, Munich, 2007.关于天使作为基本图像问题的症状，参见Sigrid Weigel, « Die Vermessung der Engel. Bilder an Schnittpunkten von Poesie, Kunst und Naturwissenschaft in der Dialektik der Säkularisierung », in *Zeitschrift für Kunstgeschichte*, Heft 2/2007, p. 237-262.

本的引文。

然而必须指出，关于丢勒的版画和"克利的纸页"，它们在本雅明著作中的地位远远超过了艺术引文，这不仅仅体现在数量上。通过非常特殊的语言，他将思想灌注于这些图像中，这些图像成为他思想的载体和意义的化身：汉娜·阿伦特在其《思想杂志》中描述道，图像就像面对面一般在内部对话，如同"思想的无声对话"，如同"合二为一"（Arendt 2005, p. 913）。对本雅明来说，艺术作品是记忆的图像，在认识的过程中，这些图像唤起的是尚未形成语言形式的某种东西（quelque chose）。观察和回忆起的图像不仅先于思维图像，而且它在知识分化和精确化的过程中起到重要催化作用。因此，本雅明利用艺术图像的感知和本源认识模式来建构他的理论思想。

在一封告诉格肖姆·肖勒姆以克利为代表的一群画家是如何令他"感动"（berührt）的信（1917年10月22日，C I，p. 143）的23年后，并且仅仅在购得《新天使》20年后——在一段令人着迷的漫长的历史之后——这幅图像才在历史概念的理论工作中出现。它作为一种思想图像（Vorstellungsbild）——"历史天使"的图像——在其沉思中出现了更清晰的轮廓：在思想图像的起源中，作为想象对应物的形象。第一次目光的接触（Berührung）和长时间的隐藏与缺席(从两个方面来说：在它的拥有者本雅明日常生活中的图像缺失[9]，以及出版文章中的不可见)，遵循了它在历史概念中的原始位置。在十

9 这幅画在他家里悬挂只是短暂的、转瞬即逝的；因此，在1931年的柏林，《新天使》"第一次被正确地悬挂起来"［"zum ersten Mal richtighängt"］（GB 4, p.64）。

年内,《新天使》从卡巴拉的保护神转化为装饰着本雅明房间墙壁上一众"神圣图像"中"卡巴拉的唯一信使"[10](C II, p. 60, souligné S.W.),在又一个十年后,它成了进步概念的对抗者:它自身保持着沉默与静止,它是记忆图像,描述着历史走向废墟与死亡的行动,而与创造的距离却在增加。《新天使》文学化地体现了一种在历史中的弥赛亚立场,它与后者是不可调和的。以"对历史的介入"为代价,肖勒姆随后在1959年的《论犹太教中的弥赛亚思想》(*Zum Verständnis der messianischen Idee im Judentum*)[11]中分析到,作为"弥赛亚主义的代价",历史天使背离了历史的方向。然而,对于那些关于历史和在历史中运动的主体来说,它的姿势——背向未来——是处于防御状态的。但它的图像唤起着对死亡和历史废墟的担忧。

第一次在巴塞尔遇到丢勒的《忧郁 I》时,有某种类似于克利的接触(Berührung)的东西:一种强烈的印象(impression),在被长期遏制之后将作为《德意志悲苦剧的起源》中"寄喻的敏锐目光"的例子进行讨论。这两幅图像在本雅明的写作中描绘了一个相似的形象,第一次相遇(première rencontre):令人着迷的图像观察和强烈的印象或接触(Berührung);潜在(latence):脑海中的图像作为反

10 "您知道的古老的三头基督,是拜占庭式浮雕的象牙复制品,巴伐利亚森林的错视画,根据我们的观察方式,在这里出现了三位不同的圣人,一位圣塞巴斯蒂安(Sébastien),以及卡巴拉(Kabbalah)的唯一使者《新天使》,除此之外,还有同样出自克利的《奇迹的诱惑》。"因此,他在给肖勒姆的信中提及了同样的情况(C II,第60页)。1920年,在《新天使》之前,他的妻子朵拉(Dora)向他提供了"奇迹的诱惑"。

11 出版于 *Judaica*, 1, Suhrkamp Verlag, Francfort-sur-le-Main, 1963, p. 7-74.

射的想象对应物；思维图像（image de pensée）：讨论新兴理论的辩证图像和图像起源。但是，还有没有像丢勒和克利那样被本雅明详细地讨论过的其他图像？

作为闪电或"隆隆雷声"的图像理论的艺术引文

在那封提到丢勒《忧郁Ⅰ》的关于参观巴塞尔博物馆的信中，本雅明还描述了格吕内瓦尔德[ix]给他留下的深刻印象："最后，那里最大的画作——格吕内瓦尔德的十字架上的基督，比去年看时给我的感受更加强烈"（CⅠ, p. 71）。这种"抓人的强烈感受"（ergriffen）与其说被理解为一种"愤怒"（Ergriffenheit），不如说是一种关于引起在博物馆中对艺术沉思的"情感"的褒义的说法。他似乎表达了某种直到后来才有意义的东西，即图像对他的思维的占有方式。这一次，他花了三年时间才在其中一篇著作中表达了格吕内瓦尔德的画所留下的印象。在《苏格拉底》（Sokrates）(1916年)中，当时24岁的本雅明得到一项研究"性"与"精神"之间关系的短暂资助；他提出论据反对将情欲工具化和教学化为获取知识的手段——包括通过在神圣问题和苏格拉底式的问题之间进行的对抗。第二段以一句艺术引文开头：

格吕内瓦尔德所画的圣徒如此伟岸，为的是令他们的圣光从最绿的黑色中显露出来（pour que leur rayonnement émerge du noir le plus vert）。因为那闪耀

的东西只有在夜晚映出时才是真实的。只有这时它才是伟大的；只有在这时它才是不论语言表达能力和性别的，并且同时具有一种超越物质世界的性别。同样闪耀着的是守护神（génie）ˣ，是担保着性别缺失的、通过精神进行所有真正的创造的见证者。（GS Ⅱ.1, p. 130；souligneé S. W.）

在这段简短的话中，本雅明通过色彩描述了语义化的美学实践，神圣性从图像的物质性中被直接地创造出来。几年后他将在关于《歌德的"亲和力"》的论文中复述这一思想，在论文中他以"超越诗人之物"的方式，将这一想法扩展至诗歌语言中，从而"切断诗歌的话语"（Oe Ⅰ, p. 364）。类似于这样解读诗歌语言的星丛，在《苏格拉底》中，他将绘画中色彩的这一特殊用法描述为：表现黑夜的某种闪耀的东西。这不是关于语言（langage）和图像（image）的类比，而是在它们各自的媒介中表现得截然不同的近似审美行为：一方面是通过使用节奏、押韵等；另一方面，则是在色彩、构图等的处理上。

在一篇关于情欲与知识关系的文章中，格吕内瓦尔德的一幅画被单独的一句话回忆起。这幅画可能是存于科尔马的《伊森海姆祭坛画》（retable d'Issenheim），本雅明应该对其十分熟悉并将其印在脑海中。据肖勒姆说，他的朋友曾经"长期以来一直在他的工作室中挂着在科尔马找到的格吕内瓦尔德的祭坛的复制品"。为了拥有它，当时在布莱斯高的弗莱堡上学的本雅明"在1913年特意前往了科尔马"[12]。在关于

12　Gershom Scholem,《瓦尔特·本雅明：一段友谊》（*Walter Benjamin, histoire d'une amitié*），Calmann-Lévy, 1981, p. 50.

想象力（imagination）片段的其中一篇笔记中，年轻的本雅明在随后的几年里从理论的角度探讨了符号、斑点、绘画、想象力等造型艺术（darstellende Kunst）相关的问题。其中有一句话（当然同样是不稳定的）是关于汉斯·凡·马莱的绘画的讨论。本雅明对其表现的"灰色爱丽舍"和构成十分感兴趣，它与消解/黄昏和生成/黎明的模式并列，是"纯粹外观"（l'apparence pure）的第三种模式。

他对永恒的短暂、无限消解的思考，将他引向那些黄昏图像所反映的东西中。永恒的短暂"可以说是充满废墟的世界荒漠舞台上的黄昏。它是抵御了所有诱惑的、纯粹外观的无休止的分解"。在继续比较短暂和黄昏的过程中，曙光接下来被用作生成图像，本雅明将其视为一种极其纯粹的外观："因此，有一种纯粹外观，即便在世界的清晨。这是投射于天堂事物之上的光。"最终，艺术引文仅出现在本雅明引入纯粹外观的第三种模式中，通过它，本雅明超越了传统的隐喻，只有生成和短暂："最后，存在第三种（troisième）纯粹外观，缩小、减弱或衰退：凡·马莱画中的灰色爱丽舍。它们是属于想象力的纯粹外观的三种模式"（*Fragments*, p. 147 sq.; souligné S. W.）。在此，图像是自然隐喻的一个补充部分，它力图在概念（生成和短暂）和隐喻（曙光和黄昏）的另一端引入第三个要素。

题为《彩虹》的关于想象力的对话（Le Dialogue sur l'imagination）很可能写于1915年，它也属于这同一组复杂的主题。彩虹作为一种媒介，有着一种纯粹的、无实体的特性，它成为想象色彩的图像，从而成为"艺术的原始图像和无

声的直觉"（*Fragments*, p. 128）。在写《苏格拉底》一文的前一年，格吕内瓦尔德曾在本雅明关于想象的色彩的一段话中出现："最后，宗教把它神圣（sacré）的王国移到云中，把它真福的（bienheureux）王国转换为天堂。在他的祭坛画中，马蒂亚斯·格吕内瓦尔德（图3、图4、图5）用彩虹的颜色描绘着天使的光环，使灵魂如同想象一般，透过神圣人物发出光芒"（*Fragments*, p. 128, trad. mod.）。那么，在这里，色彩被理解为一种媒介，通过这种媒介，某种东西从艺术物质中诞生；同时它又从艺术物质中解放出来，无论给它起什么名字：灵魂、想象力、神圣或辉煌。

在此背景下，《苏格拉底》引用格吕内瓦尔德的意义在于对"精神创造"（geistige Schöpfung）产生反思：色彩是显现作品神圣时刻的一个要素。在"圣光从最绿的黑色中显

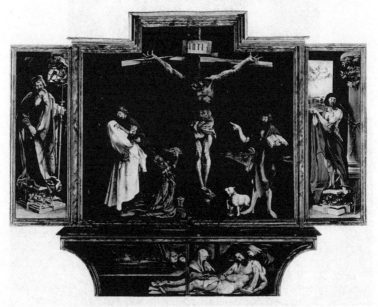

图 3 《伊森海姆祭坛画》（*Retable d'Issenheim*），可封闭多折画屏，约 1515 年。

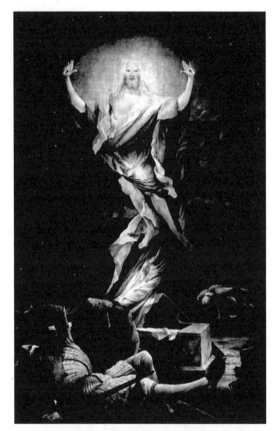

图 4　《耶稣复活像》（*La Résurrection*），侧面壁板，约 1515 年。

图 5　《天军奏乐》（*Le concert des Anges*），约 1515 年。

露（émerge）出来"这一表达中，通过使用"taucht"一词而不是"auftaucht"一词，它自身显得像一幅《三王来朝》（épiphanie）的图像。因此，在本雅明看来，构成格吕内瓦尔德绘画中神圣时刻的不是主题和对象[13]，而是对色彩和光线的运用。本雅明没有进一步展开阐释，在下一句话中，圣光被表述为"发光的"，最绿的黑色被表述为"夜间的"，星丛被表述为"无表现力的"（inexpressif）：这些概念以直接的转化方式从艺术作品的场景中产生。

通过对格吕内瓦尔德的引用——关于性与精神或者说情欲与认识之间关系的理论反思——本雅明致力于对诸如"精神生殖"（geistige Zeugung）或"精神受孕"（geistige Empfängnis）等神圣隐喻的批判，它们构成了贯穿他所有作品的主旨的起点。这涉及他为了阐明"人"的特殊含义所做的理论努力，正如我们论证过的，这种含义作为出自两个范畴——与创造物状态有关的自然领域和超自然领域——一种源于双重意义辩证法：即"纯粹生命"（vie nue）和"存在正义"（être-là juste）之间的关系（《暴力批判》）、"自然生命"和"超自然生命"之间的关系（《歌德的"亲和力"》）、性欲和精神之间的关系，或者生殖和见证之间的关系（《卡尔·克劳斯》）等。

在世俗化的辩证法的范围内，以神圣的图像描绘原始场景并非偶然。因此，艺术引文被定义为认识的闪（l'éclair de la connaissance）[xi]，掀起了理论化的长期努力，如本雅明《拱廊

13 当本雅明在关于巴乔芬（Bachofen）的论文中，认为格鲁科（Greco）与他成为表现主义的艺术见证者时，格吕内瓦尔德将再次出现。（EF, p. 123 sq.）

计划》中关于认识理论的章节所明确表达的："在我们所全神投入的领域，唯有闪电一般的认识。文章是很久以后才被我们听到的隆隆的雷声"（*Paris*, p. 473）。我们可以将这种闪电认识（connaissance fulgurante）与罗兰·巴特《明室》中的刺点（punctum）相比较，这种"刺"或触动观众的"照片中的刺点"被巴特看作是"减弱（或加强）认知点（studium）的要素"（Barthes, p. 48）[14]。尽管如此，对本雅明来说，与那些触动他的图像的初次相遇掀起了一种与巴特相反的认知点，我们不能将其形容为毫不敏感的兴趣（zielloses Interesse）或一般的情动（halbes Verlangen）。[xii]雷声隆隆的语言图像久久不散，更恰当地说，它表明了这样一个观点，即雷电击打的能量继续在文章中起作用，并导向了一个可以完全从字面意义上将其视为载荷的认知点。在格吕内瓦尔德的作品中，图像对于原初场景的重要性与丢勒和克利的作品类似。但是，对于后两者来说，它们在经历了长期的潜伏期后才在本雅明的写作中再次出现，这些产生于闪电认识的现象和观念将开启一项长期的工作。

宗教、自然和技术之间的云与浪

在《彩虹》对谈中，格吕内瓦尔德的引用是通过对云的评判引入的，宗教"最终"（endlich）将神圣王国移到云

14　罗兰·巴特，《明室：摄影札记》（*Die helle Kammer. Bemerkungen zur Photographie*），traduit du français par Dietrich Laube, Suhrkamp Verlag, Francfort-sur-le-Main, 1989, p. 48.

上。这一最终既可以从时间和历史的层面上理解，即作为世俗化进程的最终阶段，也可以从绝对意义上理解，作为一个有限的、有界限的世界的特征："最终，宗教将他们神圣的领域放入云中，将他们的祝福放入天堂"（Endlich versetzt die Religion ihr heiliges Reich in die Wolken und ihr seliges in das Paradies）。然而，作为完美世界中天国隐喻的中心，肖像学的云看起来像自然界中的云。这两种云之间将通过色彩和想象建立起联系："通过色彩，云是如此接近于想象"（*Fragments*, p. 128）。因此，本雅明的《彩虹》在概念的连接中引发了一种连锁反应——从自然的幻象到绘画的天空，通过色彩和想象——在那里一系列的紧密关系最终导向了一个肖像学的隐喻。绘画中的天空是由云构成的，云是想象中神圣的中心。在另一个标题为"关于'想象与色彩'的格言"的片段中，本雅明将绘画色彩产生的光与影描述为想象力和创造力之间的"中间术语"："关于绘画色彩：它在想象中孤立地产生，但其纯粹性却因其与空间的关系而改变，光与影由此诞生。这两者都是纯粹想象（pure imagination）和创造（création）之间的中间地带，主要的色彩就存在于其中"（*Fragments*, p. 132；souligné S. W.）。这意味着对本雅明来说，图像或艺术并不能形成想象与宗教之间的领域，而是绘画中对某种色彩的使用产生了这个中间领域。

在现代性的史前时期，这种运动的反图像再次出现，不是作为相反的图像，而是作为一种逆流运动的图像出现在查尔斯·麦里森[xiii]（图6）描绘巴黎天空和云彩的铜版画上，在那里本雅明将注意力转向观看城市的方式，即绘画所表现的

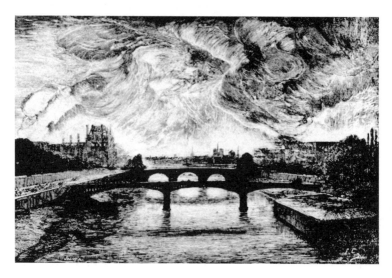

图 6 查尔斯·麦里森，《五月的云》（*Les nuits de mai*），1871 年，铜版画。

主题。

在文章《中央公园》（*Zentralpark*）和《拱廊计划》里关于波德莱尔的摘录中，穿插着某些有关麦里森图像的简要入口，例如这样的问题："麦里森版画中的天空是如何扩张的？"（*Paris*, p. 283）或是有这样的评论："麦里森所表现的巴黎街道：在那些裂缝的深处，流淌出云彩"（*Paris*, p. 347）。在这份记录的另一个稿本中，裂缝变成了深渊（abyme）："麦里森的巴黎街道：在那些深渊的深处，流淌出云彩"（*Baudelaire*, p. 240）。以及"麦里森：楼房的海洋、废墟、云彩，巴黎的壮丽与脆弱"（*Baudelaire*, p. 216）。本雅明以麦里森的铜版画为例，讨论了现代性的现象，在这些现象中，大都市的建筑和面貌作为自然出现在观察者的眼中，或者

作为一种现代性的史前时期（Pré-histoire de la modernité）：
"人们试图在传统传承的自然界的旧经验的框架内克服城市的新经验。原始森林和海洋的模式（麦里森和Ponson du Terrail）"（*Paris*, p.464）一旦宗教的神圣王国离开了绘画的天空，留给艺术的不仅有作为（现代性的）想象中神圣中心的世俗的云彩，而且还有描绘包括其他一切事物的自然图像。即使这些图像只是工艺品或文化的产物，它们也显现为自然环境的一部分。

根据另一个入口，"麦里森将巴黎的房屋画成了现代性的纪念碑"（*Paris*, p. 402）；本雅明的前提是，现代城市的标准之一就是没有纪念碑。因此，麦里森对城市的观点为现代性的某种看法赋予形象，赋予现代性一种神话的或古老的特征。本雅明在这些版画中看到了这种"巴黎的古代性"（*Baudelaire*, p. 128），或作为《拱廊计划》核心的"这座城市的真实面貌"（p. 126）：巴黎是现代性的首都，是工业时代和古代重叠的现代性史前时期的舞台。本雅明在波德莱尔那里找到了这种观点的参照——在本雅明的《波德莱尔笔下的第二帝国时期的巴黎》（*Le Paris du second Empire chez Baudelaire*）（1937/1938）第一版第三章关于现代性中，波德莱尔不仅被引用，而且被描述为麦里森的再造父母（parent électif）：

> 他的散文中几乎没有几篇能与那篇关于麦里森的短文相媲美。当谈到麦里森时，波德莱尔对现代性表示敬意；但他也赞颂麦里森塑造的古代形象。因为在麦里森的作品里，古典和现代性是互相贯通的；我们在他身

上还可以明确无误地看到这种重叠的独特形式，即寄喻（*Baudelaire*, p. 126）。[xiv]

本雅明提到的散文是波德莱尔在关于1895年沙龙有关风景画的一章中专门写给麦里森的段落。他认为麦里森画的诗意图像达到了"资产阶级的最令人不安的黑色尊严"的顶点（Baudelaire 1976, p. 327）。随后，本雅明——以及波德莱尔——讨论了麦里森表现的"诗性力量"。他的评论表明，波德莱尔和麦里森之间不仅关系极其密切，而且通过寄喻的方式，诗歌和艺术也生成为再造父母。在这种情况下，这些图像并没有给开始长篇大论的思维图像阐述。它们也不是关系到更高描述意义上的艺术引文。倒不如说，这些图像是本雅明为他的《拱廊计划》收集的材料的一部分，目的是从无数碎片中创造一个现代文化的现象学历史。因此，图像在这里是认知点的对象，除了图像以外，还包括文本、文化实践、技术、建筑等。

在此背景下，本雅明研究了跟随摄影和摄影的观看方式发展起来的艺术表现形式的演变。接下来，他通过讨论绘画的"形式和结构世界"重新审视了艺术作品的物质性。后者是神圣王国迁移至云端的另一种反向运动的结果，即摄影观看方式在绘画中的迁移，艺术的意义被带回到它具体含义的深处。事实上，正如本雅明基于"一种真正的文献学精神"为一种新的图像理论辩护的证词那样，人们完全可以按照观念字面上的意思理解，艺术就是从毫无意义（insignifiant）中提取其意义。背景是材料、颜色和结构，它们本身毫无意义，但在

艺术作品中却是有意义的[15]。在上文提到的《巴黎第二封信》
（*Deuxième lettre de Paris*）中，本雅明回顾了1936年关于绘画
和摄影之间关系的当代争论，他从画家而非摄影师的古斯塔
夫·库尔贝的画作《海浪》（*La Vague*，1870）（图7）中发
现了一个摄影主题："氛围绘画在库尔贝的个人和作品中找
到了对手，它一度颠倒了摄影和绘画的关系。他的名画《海
浪》相当于通过绘画发现了一个上镜的主题。人们在当时还
不知道特写和快照；而库尔贝的绘画则为这些方法铺平了道
路，探索了一个新的世界，其形式和比例只有在以后才能被定
影在底片上"（*Sur l'art*, p. 87）。

　　在这种情况下，绘画本身就是主题，就是讨论的对象，
正如年轻的本雅明在笔记中已经提到的那样，现在，不再通过

图7　古斯塔夫·库尔贝，《海浪》（*La Vague*），1870年。

15　参见Monika Wagner，《艺术材料：关于现代性的另一个故事》（*Das Material der
Kunst. Eine andere Geschichte der Moderne*），Beck, Munich, 2001.

人类学前提的姿态（geste），而是通过对库尔贝的具体图像的凝神沉思。如果本雅明是从媒介史的角度讨论现代性的艺术现象，那这就不是技术进步史的问题，也不是摄影时代的"艺术危机"的问题，而是与媒介发展时代的表现模式相对应的问题。库尔贝的例子表明，艺术的再现在任何情况下都不会随着摄影而发展。在感知和再现模式的相互作用下，因为艺术家创造了新的观看和感知方式，而随后技术不得不赶上这些新的观看和感知方式。

因此，本雅明并不是在摄影师们将技术转变为艺术后才认可他们是库尔贝的后继者。对他来说，超现实主义者试图"以艺术方式掌握摄影"的尝试失败了；伦格-帕契（Renger-Patzsch）将其著名的摄影集命名为《世界是美好的》（*Die Welt ist schön*）[xv]，是应用摄影的"因循守旧的信条"，它"没有认识到摄影的社会影响力"。本雅明认为，曼·雷与这一趋势相反，因为他"使摄影能够成功地再现那些最现代的画家的绘画风格"（*Sur l'art*, p. 90）。

知识的面貌索引

当艺术本身成为本雅明思考的主题时，除了色彩、结构、构图和再现形式等方面之外，它还常常涉及富有表现力的态度、姿态和激情程式（Pathosformeln）。绘画参与面貌感知并从历史的面貌索引中汲取知识。在这种情况下，历史上间隔非常遥远的图像聚集在一起形成一个星丛，这并不罕见。正

如《德意志悲苦剧的起源》中的表现主义和中世纪细密画一样，在《巴黎第二封信》（*Deuxième lettre de Paris*）中，现代主义的伟大漫画家们遇见了古代的艺术作品。把它们联系在一起的是这样一种观察：它将"巨大的社会启发"（soziales Ergriffenssein）转化为"视觉印象"。从社会形态向视觉形态的这种转变的媒介和材料显然是面貌：

> 这就是伟大漫画家们所做的，政治意义深深地植根于他们对面貌的感知，就像他们在感受空间方式的触碰的经验一样。博斯、荷加斯、戈雅和杜米埃等大师能够打开这个新的维度。最近去世的雷内·克雷维尔（René Crevel）写道，在那些最重要的绘画作品之中，必须指出的是，即使它们发现了一种解体，要求反抗其负责人，此外并非没有在目前的解体中散布形成未来的鳞光闪闪的诺言。从格吕内瓦尔德到达利，从堕落的基督到堕落的驴子……绘画找到了……新的真实性，而不仅仅是绘画的秩序。（*Sur l'art*, p. 93 ; souli- gné S. W. ）

在本雅明的意义上，绘画语言最适合表达真实性。漫画中所涉及的，政治主张和对面貌的感知结合在一起，是知识的传递，这种传递不是通过主题或动机，而是通过表现的方式。这一观点也反映在随后的评论中，法西斯独裁统治的审查与其说惩治的是主题本身，不如说是某种观看的方式："在大多数情况下，是他们的风格，很少是他们的主题，使他们受到这一禁令并令法西斯政权感到不安的是他们对真实的观看方式。"（*Sur l'art*, p. 94 ）

除了无足轻重的教诲外，面貌注视本身如同本雅明的观察和写作方法一样，被他认为是艺术不可忽视的一个部分。我们知道在他关于布莱希特和卡夫卡的评论中姿态的核心作用。事实上，他们的语言表达和戏剧姿态与艺术史上的激情程式形成了一种对应关系，于此，本雅明在写作中的许多地方都提及了肖像学。在关于波德莱尔的书中他以同样的方式提及了乔托的寓意画《愤怒》（*Ira*）[16]，在《单向街》（*Sens unique*）中，他提到安德里亚·皮萨诺的寓意雕塑《斯贝思》（*Spes*）。他将其描述为同时表现虚弱和神感的形象："她坐在那里，双手徒劳地伸向根本够不着的水果，而实际上她却凭着隐形翅膀在飞动，没有什么比这更真实了"（《单向街》，p. 209）。这则希望的寄喻中所描述的姿态涉及的是她化为肉身的约定俗成的含义。在这些段落中，本雅明在对图像进行观察时侧重于肖像学记载以外的面貌姿态，因此在某种意义上更加值得关注。例如，在关于克劳斯（Kraus）的论文中有关《维也纳创世纪》（*Genèse Viennoise*）（图8）的思考。

本雅明通过1895年弗朗兹·维克霍夫（Franz Wickhoff）与威廉·冯·哈特尔（Wilhelm von Hartel）合作出版的刊物认识了《维也纳创世纪》（图9）；也正是因为维克霍夫，这份古代晚期的着色手稿才得以被重新估量与开发。[xvi] 这本手绘图册可能于公元6世纪于叙利亚制作，是七十子

16　根据他在1924年11月写给肖勒姆的一封信中所报道的情况，本杰明也是在阿西西（Assisi）看到了乔托的壁画。取而代之的是皮耶罗·德拉·弗朗西斯卡（Piero della Francesca）的壁画，由于天色昏暗，几乎看不清楚，但他却能够"更好地研究教堂里的乔托壁画"。下面这句话值得注意，因为它揭示了当认知点（studium）过多时会发生什么："最后，鉴于我的游荡孤独，我想看的画太多，当然没有足够的时间专心研究建筑。"（CI，p.332）

图 8 《维也纳创世纪》fol. 14r（Ill. 27）.

图 9 《维也纳创世纪》fol. 14r（Ill. 27）.

（Septuaginta）译本中现存最古老的圣经法典之一。手稿现存48页（24张对开）。它们讲述了从最初的堕落到雅各之死

的故事，但这些叙述不完全与圣经文本一致[17]。在写完关于克劳斯论文的两年后，本雅明在他的报告《文化科学研究》（*Kulturwissenschaftliche Forschungen*）中说，他想要"重读李格尔和维克霍夫"（GB, 4, p. 260）。以此为起点，他多次向这两位维也纳学派的代表致敬，例如在上文引述的有关艺术作品的论文中（1935年），他提到李格尔和维克霍夫是认识到感知的历史相对性并基于此重估古代晚期罗马艺术的艺术史家。关于巴霍芬（Bachofen）的论文(1935年)也是如此，他将李格尔和维克霍夫视为早期表现主义者，"另一位弗朗茨·维克霍夫以及他书中的《维也纳创世纪》，引起了人们对早期中世纪细密画家的注意，这引发了表现主义的认识的巨大的浪潮"（EF, p. 124）。关于《维也纳创世纪》的一段相当长的文字已经见于1930—1931年出版的谈论克劳斯的文章中；这段文字与其他简明扼要的艺术引文不同，它几乎占据了整页。

本雅明在《邪恶》（*Démon*）的第二部分讨论一种负罪感的背景下介绍了《维也纳创世纪》，"通过负罪感，最隐私的意识与历史的意识结合在了一起"；对他来说，这总是会回到表现主义（Oe Ⅱ, p. 251）。确切地说，正是因为中世纪细密画对他们施加的"表现主义者自己所宣称的"明显影响，《维也纳创世纪》对本雅明才如此重要。在这种影响中，对他来说重要的不是风格或其他艺术史的标准[18]，而是表达的

17　假定"插图不是按照圣经本身的文字设计的，而是根据犹太—阿拉姆语的'圣经小说'设计的，与神圣的文字不同，它们没有严格遵守希伯来语再现的禁令"。Karl Clausberg, *Die Wiener Genesis. Eine kunstwissenschaftliche Bildergeschichte*, Fischer-Taschenbuch-Verlag, Francfort-sur-le-Main, 1984.

18　这转化为这样一个事实：本雅明不断谈论中世纪的手稿和缩影，而对于维克霍夫来说，这是一个重估上古艺术的问题。

态度。接下来半页，本雅明描述了手稿插图中人物"令人迷惑"的姿势和姿态："然而，当你端详那些人物时——例如在《维也纳创世纪》中——人们会被某种神秘东西打动，不仅是在他们睁大的双眼和不可思议的衣服褶皱中，而且在他们的整个表情中。"他在这里暗示的是"倾斜"的姿势（fallende Sucht）。本雅明将这种字面上的倾斜，身体之间的相互倾斜，看作"只是这些现象的一个方面"，就像"我没看这些人物的脸时看到的"。人们似乎更看重的是隐蔽的一面，更确切地说是人物的背影："当你从背后看他们时会呈现出完全不同的现象。"然后，他把人物倾斜的背部描述为一种地质构造，将身体的屈服固定在图像中：

> 在崇拜圣徒、客西马尼园的奴隶、基督进入耶路撒冷的见证人当中，这些分段排列的背部，人的颈背和肩膀实际上集中在陡峭阶梯上，通向天上的路比通向下面的路要少，甚至比通往人间的路还要低。不考虑下面的方式，表达他们忧苦（pathos）是不可能的：让他们登上堆积的不稳定的岩块或切割粗糙的台阶。无论是哪种力量将精神的斗争置于这些肩膀上，我们都可以确定指明一种在战争刚结束时出现的胜利的人群的经验。（Oe Ⅱ, p. 251 *sq.*）

"这种使人俯首称臣的无名力量"被立即表述为：罪恶（p. 252）。在本雅明的描述中，插图成为一幅历史图像，静止的辩证法[xvii]。当本雅明提到以第一次世界大战后表现主义所表现的负罪感作为其观察的历史索引时，在弯曲的背部图像

中，往昔和现今相遇、结晶在星丛之中。背部弯曲的态度被阐释为过错、罪恶的表达，同时代人找不到其他语言对其进行表达。

此后不久，他在关于卡夫卡的研究中又重复了这一线索："因此，她就是这样背在背上的"（Oe Ⅱ, p. 444）。无论是在驼背人的背，"畸形的典型"还是《在流放地》（*La colonie pénitentiaire*）的罪犯的背。"罪犯的背"的主题引发了对古代晚期彩色装饰字母的注意，经由表现主义和卡尔·克劳斯到本雅明将其形容为扭曲的、没有解放的弗兰兹·卡夫卡的世界。如果救世主出现在弥赛亚的图像中，使世界稍稍倒退，那么在关于卡夫卡的论文的最后一句话中，救世主的形象被构想为背部的回归，作为一种背部在所有扭曲中的解脱或释放："只要将其背上的负担卸除"（Oe Ⅱ, p. 453, trad. mod.）。图像中人物的表达态度类似于阿比·瓦尔堡的激情程式[xviii]，属于本雅明的语言和视觉图像实践，在这种实践中，他图像思维的字面意义和基础在图像和文本中显示出同样的价值，或作为文本，或作为文字中提取出的身体，因此是作为化身而呈现的。这是一种面貌的目光，它将艺术和文学、政治和宗教、姿态中的往昔和现今联系在一起，被理解为扭曲的症候或创造与拯救之间的背离。

在《拱廊计划》关于认识的思考和论文中，图像观念起着核心作用。当本雅明把图像定义为"静止的辩证法"或"曾经与当下在一闪间相遇形成的星丛"[xix]（*Paris*, p. 478）时，图像观念还包括在凝视和阅读范围内的艺术史图像。尽管如此，对艺术引文、图像评论与观察的研究表明，艺术作品具

有特殊的含意，这归因于艺术引发认识的特殊方式，没有这种方式，本雅明就无法形成他的图像观念。因此，不能说本雅明将不同形式的语言的、绘画的、想象的图像汇集成一个广博的、整全观的图像观念；而是说正是因为艺术作品，他的图像观念才得以形成。

译注

i 《论历史的概念》是本雅明逝世前最后一篇文章，作于 1940 年初（本雅明于 1940 年 9 月 26 日服毒自杀），写作的一个直接引发事件是 1939 年 8 月 23 日苏联与德国签订互不侵犯条约。这篇由 18 段短论组成文章最初的名字即是《论历史的概念》，后人整理收入文集时定名为更为流行的译名《历史哲学论纲》。站在历史那一端的本雅明，面对两次世界大战带来的崩溃感，以一种清醒的笔触，试图去认识并达到那种超越绝望的希望。特别是"第九论纲"中对"新天使"的描述，是对时间同质化、空洞化的"进步论"的讽喻式批判。注视着废墟，被进步的风暴吹向未来的新天使完全构成了对那种看似公正的"理性秩序"的决裂。背对未来，凝神回望历史的"新天使"，即"历史天使"，也即是本雅明式的历史唯物主义者。本雅明的思想此时向神学逻辑倾斜，将得救的希望交付给上帝之手。参见瓦尔特·本雅明：《本雅明：历史哲学论纲》，张旭东译，《文艺理论研究》，1997 年第 4 期，第 93-96 页。

ii images de pensée，指思维图像、思想形象、思想意象等。

iii "姿态"（geste）作为一个典型的哲学概念，它的缘起最早可以追溯到亚里士多德。当代著名政治哲学家阿甘本重新激活了"姿态"

概念并对这一范畴做出系统的论述。于本雅明而言，在"姿态"论上他受布莱希特的启发最大，甚至提出"史诗剧的本质是姿态"的观点。他认为波德莱尔的诗歌"典型特征是语言姿态"。20世纪30年代，本雅明在他有关卡夫卡的文本和布莱希特的戏剧中发展了自己的"姿态"理论，主要集中在《弗兰茨·卡夫卡》《论卡夫卡》和《什么是史诗剧？》中。

iv 本文中 figure 一般都译为形象，形容词 figurative 翻译为形象的和形象化的。

v 这篇名为《彩虹》的对话写于 1915 年，那年本雅明 23 岁。该文最初由阿甘本于 1977 年在本雅明的手稿中发现，并于 1982 年翻译发表。

vi 亚里士多德认为人的体质与天体运行有关，土星则会引起人"忧郁"的品质，而这种品质也是天才的特质。文艺复兴时期，艺术家的"天才"（genius）和他们的"创造力"（creativity）与精神医学中的"忧郁"（melancholia）联系在一起。丢勒创造的《忧郁Ⅰ》即是典范。潘诺夫斯基曾著有《土星与忧郁》（*Saturn and Melancholy*，1964），是该领域图像学研究的经典。苏珊·桑塔格在《土星的标志下》（*Under the Sign of Saturn*，1980）中曾赞扬本雅明"土星体质"的天才属性："我是在土星之照耀下来到世间的，那个星球运转得最缓慢，是颗绕来晃去并拖拉延宕的行星……"（苏珊·桑塔格：《沉默的美学》，黄梅等译，南海出版公司 2006 年版，第 120 页。）

vii Allégorie 作为本雅明的关键概念，通常被译成"寓言"，这容易让人以为是一种文学体裁，但在本雅明这里它更多是指用一物来指代另一物的修辞法，既不同于象征，也不同于隐喻。"寄喻作为一种古老的诗学—修辞学概念，最初的词义是'以另一种方式来言说'，也即用一物来指代另一物，所以常被看作'隐喻的延伸'。"

参见瓦尔特·本雅明：《德意志悲苦剧的起源》，李双志、苏伟译，北京师范大学出版社 2013 年版，第 21 页。

viii　Kabbalah，是犹太教神秘主义的一种，字面上的解释就是"传统"。通过与肖勒姆的讨论，本雅明熟悉了塔木德和中世纪犹太神秘主义思想流派，即卡巴拉学说。

ix　马蒂亚斯·格吕内瓦尔德（Mattias Gruneward，1470—1528），德国画家，专擅祭坛画，晚期哥特艺术的大师。他的作品特点是充满了强烈的戏剧性和情感表现。死亡与痛苦、幻想与病态是他的绘画形象的基调。他喜欢采用强烈的对比色，追求暗色背景中的闪光。他画的耶稣受难像是基督教艺术中最富有感染力的作品之一，代表作为《伊森海姆祭坛画》等。

x　在此将"génie"译为"守护神"。当然本雅明也表达了"天才"的意思，但他迷恋双关 。"génie"是本雅明的一个关键术语，本意为出生，在西方传说中又特指一种自出生起便相伴一生的精灵。本雅明着迷于 Genius，并曾在《性格与命运》中对此有过讨论。阿甘本在 Genius 中强调它与天赋和生成接近："在拉丁语中，Genius（守护神）是在诞生的瞬间成为每个人的守护者的神的名字。这个词是很容易看出来的，并且依然可见于 genio（天生之才、天赋）与 generare（生成）之间显现出来的语言上的接近。"参见阿甘本：《渎神》，王立秋译，北京大学出版社 2017 年版，第 1-2 页。

xi　1937 年，本雅明在法国巴黎的国家图书馆参观了让－皮埃尔·底波斯克（Jean-Pierre Dubosc）收藏的中国明清书画，写下了一则名为《法国国家图书馆中国画展》（1938）的法文笔记。本雅明的兴趣是一些书画题跋引起的，他在描述笔意的动态时用了比喻"闪"（l'éclair）。意的形象就是"闪"，方生方灭变动不居。（参见瓦尔特·本雅明：《摄影小史》，许绮玲、林志明译，广西师范大学

出版社 2019 年版，第 164 页。）这一比喻后来常出现在本雅明有关神学拯救的历史哲学和艺术批评之中，比如《历史哲学论纲》(1940)，但在这里"闪"主要是强调生灭"停顿"时存有的那一面。在《拱廊计划》有关认识理论的笔记中，这"一闪"被当作"往昔和当下时间的汇聚"，取其"闪电般的刹那时刻"之意。因此，本文将éclair 翻译为"闪""一闪间"。参见李莎对"气韵如闪"的分析，李莎：《"Aura"和气韵——试论本雅明的美学观念与中国艺术之灵之会通》，《文学评论》，2017 年第 2 期，第 36-37 页。

xii 本文将"Studium"译为"认知点"，指照片本身最容易察觉的部分，也是观看照片的文化角度。在照片中辨认出"认知点"，就必然触及摄影师的意图。许绮玲 1995 年版《明室》译本的观点，将"Studium"译为"知面"，认为它是指对于照片整体在文化层面上的知识喜好；而"刺点"是观众以自身生命经验（与摄影者无涉）对于照片中特定部分之生命的热爱。许绮玲认为，从《明室》出版以来，"刺点"曾引发了许多讨论。相较之下，"知面"却经常受到评论者的忽略。然而，《摄影小史》在有关"知面"定义的章节中，巴特仿佛回应了本雅明极为关切的摄影认知难题，有些章节更重拾同样的讨论客体，因而特别值得注意。参见许绮玲：《寻找〈明室〉中的〈未来文盲〉……》，《艺术学研究》，2019 年第 4 期，第 53-85 页。

xiii 查尔斯·麦里森（Charle Meryon，1821—1868），也被译作查尔斯·梅里翁，法国版画家，曾创作铜版组画《巴黎景色》22 幅。在《波德莱尔第二时期的巴黎》中本雅明认为波德莱尔和麦里森："这两个人之间有一种亲和性。两人同一年出生，辞世也仅隔几个月、两人都是在孤独和极度不安中去世的——麦里森死在夏朗东疯人院，波德莱尔死在一个私人诊所时已不能说话。两个人都是身后才受到推崇。麦里森生前，波德莱尔几乎是他唯一的推崇者。"参见瓦尔特·本

雅明:《巴黎,19 世纪的首都》,商务印书馆,第 157 页。

xiv 中译本参见瓦尔特·本雅明:《巴黎,19 世纪的首都》,商务印书馆,第 157-158 页。

xv 阿尔伯特·伦格 – 帕契(Albert Renger-Patzsch,1897—1966),出生于德国维尔茨堡,12 岁开始摄影,曾在第一次世界大战期间服兵役,之后在德国 Dresden 技术学院学习化学。1920 年在《芝加哥论坛报》担任自由摄影师,在 1928 年出版书籍《世界是美好的 》(*Die Weltist schön*)。1930 年期间,他将摄影重点转向工业和广告。

xvi 二者都属于维也纳美术史学派。维克霍夫(Franz Wickhoff,1853—1909)被视为学派的"真正奠基者"。《维也纳创世纪》是维克霍夫与哈特尔合作的一项出版与研究计划,该计划秉承了维克霍夫"任何时期的艺术都有研究价值"的观点,挑战了当时欧洲盛行的奉古典主义为至高无上的规范的传统美术史观。《维也纳创世纪》是一部藏于帝国图书馆中的古代晚期手抄本,是研究古典晚期《圣经》插图以及基督教绘画起源的珍贵资料。维克霍夫在该书的导论中运用了精致的风格分析方法对插图进行研究,他认为,错觉主义风格与连续性叙事风格的结合,是罗马绘画的一大成就。他向世人表明,基督教艺术采取了一种与古典图式完全相反的、更具精神价值的再现图式,并不存在所谓因蛮族入侵而造成的艺术衰落。维克霍夫在该书中使用了"错觉主义"这一术语,以对应于当代的印象主义风格。于是,古代史在他的笔下便成了为当代艺术辩护的"当代史"。参见陈平:《现代性与美术史:维也纳美术史学派的集体肖像》,《荣宝斋》,2011 年第 4 期。

xvii 静止的辩证法(dialectique à l`arrêt),也被译作"停顿的辩证法""停滞的辩证法"或"定格的辩证法"等。"静止",或者"停顿",这与本雅明的弥赛亚神学观念有关,它打断了平滑、同质的时间进程,

是"为了把一个特定的时代从连续统一体的历史过程中爆破出来"，"人们使用一种全新的眼光看待日常的、熟悉的事物"（理查德·沃林）。本雅明试图表达历史的突然停顿，这是历史获取辩证动力的来源，也是救赎的可能性时刻。

xviii　Pathosformeln，即 Pathosformel，也被译作情念程式、情念型式，是瓦尔堡自创的合成词，在欧洲艺术中主要指把艺术、生活中激昂情绪的时刻描绘为可辨认的符号的方法。1905 年，瓦尔堡在一篇追问"古代影响"的短文《丢勒与意大利的古代》中推出了"激情程式"这个术语。它是瓦尔堡从对异教文化"死后生命"的理解中洁净出来的概念，可以说明瓦尔堡对"古代"观念的全部态度。阿甘本在《宁芙》关于瓦尔堡的一段关键评论中认为："首先值得注意的是术语本身：瓦尔堡也许会写'激情形式'（pathosform），但他却用了'激情程式'（pathosformel），以此强调影像主题那刻板而重复的一面；艺术家必须紧握这种影像主题，以此表达'运动中的生命'。"阿甘本借助瓦尔堡的学说意在强调"刻板图像的辩证能量"。参见吉奥乔·阿甘本：《宁芙》，赵翔译，《上海文化》，2012 年第 3 期。周诗岩：《阿比·瓦尔堡的姿态：图像生命与历史主体》，《新美术》，2017 年第 9 期。李洋：《情念程式与文化记忆——阿比·瓦尔堡的艺术经典观研究》，《民族艺术研究》，2020 年第 2 期。

xix　在这句经典论断中，本雅明意在区分"过去—现在"与"曾经（Autrefois）—当下（Maintenant）"，前者是同质、均匀、线性的自然时间，而后者则是形象性的辩证凝结。

形式的迷狂与世俗的启迪

乔治·迪迪 – 于贝尔曼

形式的迷狂

在一篇有关贝尔托·布莱希特的史诗图像与瓦尔特·本雅明的辩证图像之关系的绝妙文章中，菲利普·伊弗奈（Philippe Ivernel）再次提起了被二人引出的有关"如何栖居于世"（comment habiter ce monde）[1]的问题。或者，换种方式说：如何质疑真实？（comment douter de la réalité）在日常的自我丧失中，我们如何能够有效地质疑周围的事物以及我们所处的地方？我们知道，布莱希特提出用一种间离（Verfremdung）的工具来认识周围的世界，通过一种独特的、陌异的、不合时宜的视角，以他习惯的方式去理解难以想象之物，在这种情况下将其理解为一个总是能够自我改变或自我完善且无论如何都会自我改造的历史现实[2]。这给周围世界带来了另一种重新调整（recadré）和回溯（remonté）的可能性，简而言之，激起了一种新的体验和别样的认知。

瓦尔特·本雅明通过他所说的"本源灵韵"或"世俗灵韵"来思考，极力与宗教及神智学（théosophies）布景下

1　Philippe Ivernel, « Passages de frontières : circulations de l'image épique et dialectique chez Brecht et Benjamin »（《跨越边界：布莱希特和本杰明之间史诗和辩证图像的流通》）, Hors-cadre, 1987, n° 6, p. 133-135.

2　*Ibid.*, p. 137.

的文明的灵韵相对抗，这也最终导致了同样的重新调整和回溯的结果。如何从一种辩证的角度重新引入间离认为保持距离的方式，学会在周遭世界中运用移情（l'Einfühlung）[3]。当然，本雅明意图在这里再次引入的既非神秘信仰，亦非超验性。但体验（expérience）有着经验（l'Erfahrung）与实验（Experiment）的双重含义，在此图像和它们的迷狂便进入游戏中。那么，将图像迷狂引入的危险是什么？或者，制造极限体验的行为是如何与我们固有的理性、自身的感受及与他者的关系相结合的呢？故而菲利普·伊弗奈有理由将本雅明"认识—批判"的作品中吸食药物的体验称之为"隐匿的道路"[4]。"辩证图像意图将对立集中在梦幻与科学之间，以便更好地满足实践的欲求。"[5]

让我们回想一下《单向街》最后几行以及本雅明辩证地看待科学与迷狂、迷狂与共同体和革命的根本政治问题的方式：首先，科学天文学被认为向世界引入了一种纯粹的光学和仪器的关系，这种关系摧毁了古代人用以维护同宇宙共同体（en communauté）的酒神狄奥尼索斯的迷狂（ivresse）关系；而后，1918年的政治情形被描述为一个毁灭的过程，唯有通过一场革命的迷狂（ivresse），也就是说一场共同体（en communauté）的迷狂，才能克服消极的眩晕（vertige）：

> 没有什么比投入宇宙性体验更能区分古代人和现代人了。这种投入的衰落在现代初期天文学的顶峰即已

3　*Ibid.*, p. 139-140.

4　*Ibid.*, p. 141-147.

5　*Ibid.*, p. 146.

出现。开普勒、哥白尼、布拉赫肯定都不仅仅是受科学的冲动的影响。然而，由于对宇宙的光学关系的独特重视，天文学很早就取得了这一结果，这就预示着将要发生的事情。古代人与宇宙的关系以另一种方式建立：迷狂之上（im Rausche）。然而，假如迷狂确实就是这种经验，只有通过它，我们才能确信最接近和最遥远的事物，而不只是确信二者之一。（Ist doch Rausch die Erfahrung,in welcher wir allein des Allernächsten und des Allerfernsten,und nie des einen ohne des andern,uns versichern。）但这就意味着人只能在共同体（in der Gemeinschaft）的迷狂状态下同宇宙交流。……在上次战争的那些毁灭之夜里，宛如癫痫患者狂喜的那种感觉震撼着我们人类肢体。接踵而来的反抗是人类第一次试图控制这个新的身体。……活着的人只有在迷狂（Rausche der Zeugung）中才能战胜毁灭的疯狂（Taumel der Vernichtung）。[6]

因此，就瓦尔特·本雅明而言，这就是他在 1927 至 1934 年间通过吸食各种药物进行的迷狂试验中所面临的考验[7]。这涉及创造一种真正超越移情与间离的世界体验：此种体验，正如我们刚刚在《单向街》中明确读到的，"我们坚信只有通过迷狂，才能确信最接近和最遥远的事物，而不只是确信二者之

6　W. Benjamin, « Vers le planétarium », in *Sens unique* (1928), trad. J. Lacoste, Maurice Nadeau, Paris, 1978, p. 227 et 229. 此段翻译参考李世勋2006版《单行道》，第129-130页，以及王才勇2006版《单行道》，第148-149页，译注。

7　*Id.*, « Protocoles d'expérience faites avec les drogues », in *Sur le haschich et autres écrits sur la drogue* (1927-1934), trad. J.-F. Poirier, Christian Bourgois, Paris, 1993.

一"。首先，存在一种由所有事物的"不完全变形"造成的陌异性（étrangeté），可以说，这种陌异性使布莱希特具有了间离的特征："那些我们接触到的人，都具有一种强烈的微变的趋势，我不是说变为陌生人，亦非成为熟悉之人，而是有点像陌生人"[8]。

同样，在药物制造的迷狂中，点燃蜡烛的手可以变成"蜡质的"：事物的同一性与不变性让位于一种变质和一种变形，这种情况下，主体处于一种被驱动、被隐没、被过度淹没的状态[9]。具有讽刺意味的是，为了陌异性效果能够让灵韵回归（l'effet d'étangeté fait revenir l'aura），只有将喜剧的格调置于前台中才能进行体验：

> 任何存在都呈现为喜剧的虹色，同时，我们交融于其灵韵之中（zugleich durchdringt man sich mit ihrer Aura）……首先，本源的灵韵（die echte Aura）存在于所有事物之中，而不仅存于某些人想象的事物中。第二，灵韵在事物的每次运动中完整地、完全地变化，运动即为灵韵。第三，本源的灵韵绝不能被认为是庸俗的神秘主义书籍所创造和描述的那种神奇的光环与完美的灵性。[10]

基本的注释：灵韵的存在同时是破除神秘化、世俗化，如同被束缚在它的本源现象（Urphänomen）中。一方面，它只有在涉及所有事物时才是"本源的"，本雅明说道，而非那

8　*Ibid.*, p. 11.

9　*Ibid.*, p. 66, 91 et 100.

10　*Ibid.*, p. 9 et 56.

个放在教堂底部，盛放着圣骨和圣像的唯一的、崇高的首饰盒。另一方面，就像电影摄影的性质一般，它永远不能缺少一种运动和一种变形，而对圣像与圣骨来说，灵韵的力量仅在它们的静止和绝对永恒中存在。最后，本雅明在吸食药物的迷狂体验中得到一个激进的现代的、形式主义的、唯物主义的（彻底反唯灵论的）结论："本源的灵韵指的是装饰，一种被框于圆环内隐含的装饰（des Ornament,eine ornamentale Umzirkung），其中事物或存在都如同被严格锁紧在一个匣子中。没有什么比梵高后期的画作更能精准地表达灵韵的概念了，在那里，灵韵和物体被同时画出……"[11]

本雅明在他吸食药物体验的角度下重新思考的关于灵韵的概念，这不过是一个美学与形式的迷狂（ivresse des formes）现象相契合的新概念。迷狂本身在我们周围世界中最具体的、最平常的事物上被体验(expérientée à même les choses)。形式的迷狂首先意味着，主体在普遍的可见世界和感性世界中的一种神经过敏，一种过度敏感，"我们变得如此敏感：我们惧怕掉落在纸上的影子会将其损坏"[12]。这意味着，接下来形式在客观意义上迅速扩散：

> 除了我们关注的任何其他的固化与两极化外，会产生真正的图像冲击（eine gerzdzu stürmische Bildproduktion）……事实上，图像的制作可以使如此非凡的事物浮现出来，其速度如此之快，以至于我们再也不能仅仅因为这些图像的魅力和独特性而对他们以外的东西感

11　*Ibid.*, p. 56.

12　*Ibid.*, p. 44.

兴趣。[13]

　　然而，在这形式的迷狂中，一切似乎都发生在典型的电影摄影模式的相关维度或运动之间：一种向心的、破坏力极大的运动和团块（masse）的聚焦器，部分特写被视为观看的深渊（"他自己脸孔的面具……死亡就在我和迷狂之间"[14]）；切割、景框、删减的锐利运动（"作品自我分裂并提供对影像库的自由存取"[15]）；最后，繁殖，快速的离题或不间断的通过（passage）。人们是否对蒙太奇给所有事物带来特殊面貌的那种真实的体验或认识而感到惊讶？[16]。之后，亨利·米肖用其令人钦佩的方式在《源自深渊的认识》（*Connaissance par les gouffres*）中描述所有事物，在"吸附图像"的团块、"意义孔洞"的删减、"装饰幻象"的灵韵或"意外关联"带来的增强的创造力之间，在被感觉到的现实的每一个要素之间。[17]难道不应该一直有一个日常习惯变得难以理解的时刻去照亮新一天中的每一个事物吗？

　　迷狂将是"有教益的"——当然，只要她被思考、被书写、被美化：总的来说就是回溯（remontée）。药物带给瓦尔特·本雅明的体验呈现出文学与哲学的维度，如果我们没有忘

13　*Ibid.*, p. 58-59.

14　*Ibid.*, p. 9 et 17.

15　*Ibid.*, p. 75-76.

16　*Ibid.*, p. 10, 13 et 17-19. Cf. également id., « Hachisch à Marseille » (1932), trad. M. de Gandillac revue par P. Rusch, *Œuvres, II, Gallimard*, Paris, 2000, p. 48-58. 经验接近于我试图在乔治·巴塔耶中所分析的"形式的辩证法"（dialectique des formes），载于*La Ressemblance informe, ou le gai savoir visuel selon Georges Bataille*, Macula, Paris, 1995, p. 165-383.

17　Henri Michaux, *Connaissance par les gouffres*（《源自深渊的认识》）, nouv.éd. rev. et corr. Gallimard, Paris, 1988, p. 11-12, 18, 163 et 192.

记，这些体验已然重复了夏尔·波德莱尔在《人造天堂》（*Les Paradis artificiels*）中进行的尝试，在文章中迷狂的问题——例如区别于单纯的个人"幻想"的诗意想象——被归诸于一个真实的"认识论—批判"立场，一个认识的立场。[18] 因为，为了献身于图像的"原始的激情"，如此这般的体验至少是辩证的。在一则没有注明日期的药物记录中，瓦尔特·本雅明用德语写道："图像已无处不在"（überall wohnen schon Bilder），并用法语写道："我丛野图像"（Je brousse [sic] les images）[19]。以此种方式说明：图像使我产生一种难以置信的语言，它如同一片荒野（brousse），甚至一片丛林，在被其生吞活剥、被其啃食（brouter）的过程中，我唯有迷失、沉浸、放弃、被困，正如保罗·克利在某处写下的他自身与图像特有的关系。

这种体验是辩证的，因为它把最收紧的瞬间（instant）与最广延的绵延（durée）联系起来，把简单的儿童（enfance）识字读本与复杂的科学（science）终极事物联系起来。一方面，事实上，本雅明在药物中重新找到了方向——这让我想到一个源自弗里茨·弗兰克尔记载的于 1934 年 5 月 22 日在服用致幻剂时获得的体验——好像一个孩子在他的"阅读盒"前，依据儿歌的回退姿态（geste régressif），以最简单的可重复、书法般的没完没了的方式画画和书写：

> 羊儿我的觉觉羊儿 羊儿我的觉觉羊儿 羊儿 我的觉觉羊儿 睡觉觉我的小孩儿睡觉觉 好好睡睡觉觉 需

18 Charles Baudelaire, *Les Paradis artificiels*（《人造天堂》，1860），in *Œuvres complètes*, vol. I, éd. C. Pichois, Gallimard, « Bibliothèque de la Pléiade », Paris, 1975, p. 399-517.

19 W. Benjamin, *Sur le haschich, op. cit.*, p. 102.

要睡觉。[20]

另一方面，儿童的姿态以更令人不安的、更细致的方式延续到近似于哈姆雷特质疑一切存在的哲学式姿态（geste philosophique）……本雅明通过他身体的运动表达了这一点，即一个颤栗的瞬间，这个运动想象着自身被某种网覆盖，如同弗兰克尔（Fränkel）的记载：

> 一个（来自本雅明的）具体的举动唤起了 F（弗兰克尔）的注意。实验对象非常缓慢地滑行，他抬起的手从脸庞处分开，在它的上面，没有接触。……B（本雅明）同样解释道：手将网收紧，但不仅是在它头顶之上的网，还是在整个宇宙之上的网……对网的阐释：B（本雅明）建议对哈姆雷特这个微不足道的问题做一下改动：生存还是毁灭；网还是地幔，这是个问题。他解释道，网对夜的那端及在存在中一切能够产生颤栗的事物都有价值。颤栗，他说道，是投于身体上的网的影子。"在颤栗中皮肤好似网构成的网络"。这个解释来自实验对象的一阵全身颤栗。[21]

这种体验可以命名为启迪（illumination）。某种源于乌有之中的事物——一个皮肤的单纯颤栗，一个瞬间的感觉——却成为几乎所有事物的标志：神经质的颤栗成为包裹身体的网，网向外扩张成为宇宙的结构。此外，一个单独的词就能够让时间瞬间被照亮："语音学中诗性的显现：我肯定曾经

20　*Ibid*., p. 93.

21　*Ibid*., p. 96.

在回答某一问题时用了'长时'这个词，原因只是这个词在实物发音时具有的长时间的感受。这令我感受到了一种诗性的显现"[22]。难道这还不够明晰吗？事实上，由于某种迷狂状态带来的转瞬即逝的不一致，长时（longtemps）这个词可以多少种方式被感受到，不仅在发音的时长，还在于这个词中暗含的时长（durée impliquée），这个词所意味着的时长，甚至更富有诗意地付诸行动，同时使它既是可想象的，又是可听可感的？

世俗的启迪

正是通过致幻的体验识别出的这些"丰富的时刻"（moments féconds），瓦尔特 · 本雅明触及图像中的"静止辩证法"（dialectique à l'arrêt），它标志着让–弗朗索瓦 · 普瓦里尔（Jean- François Poirier）在我们的习惯之流中看到的乌托邦瞬间（instant utopique）："图像存在停滞，图像在迷狂中产生，因为它中断了生命的延续，它在事件发生的同时将其废止，它很好地充当了静止辩证法的典范，以及乌托邦瞬间的典范，这种乌托邦瞬间以非物质形式持续存在，调解了埋藏于过去的可能性的认识"[23]。因此，通过思考图像的时间影响（incidence temporelle des images），本雅明从哲学上把这种平衡从所有政治思想的循环中解放出来：或者，如何将图

22　*Ibid.*, p. 10.

23　Jean-François Poirier, « Le monde dans une image », postface à Walter Benjamin, *Sur le haschich, op. cit.*, p. 107-112, cit., p. 108.

像（异化）带来的主观的、孤立的欺骗的条件，转变为客观的、集体的解放能力的条件，这种能力被描述为赋予"迷狂的革命力量"的权力。

本雅明提出的启迪远非仅仅建立在其致幻的体验上，我们可以在他其他的工作中看到，例如 1929 至 1932 年，他在广播节目中推出的收录在"儿童启蒙"（Aufklärung für Kinder）标题下的迷狂的节目单 [24]。向儿童提供故事或想法，叙述或内容简介，作为儿童能力产生的"光"或"启迪"：一边游戏一边思考，一边占领阵地一边设置障碍，一边拆解一边重新装配他人眼中的每个元素。这涉及在回答他实际问题时所使用的话语——"语言游戏"（jeux de langage），如同维特根斯坦在同一时期所说的——我们恰好能够在一种基本的情况下将其命名为识字读本（abécédaire）。

这种立场不在于以一种倒退或退化的运动来简化事情，而是在另一个层面上提出疑问，让孩童与历史（enfance et histoire）在一个通过另一个互相思考的层面。图像的体验寄居于话语之中，甚至在讲话秩序的差异（différence dans l'ordre du discours）上。这种差异甚至"打开了历史的特有空间" [25]。其实，难道这不正是阿尔蒂尔·兰波（Arthur Rimbaud）曾苛求的诗性的启迪（illumination poétique）吗？他反对浪漫主义"索然无味的主观诗歌"——在1871年"令无数工人死去的巴黎战争"肆虐之时——他要去创作一

24 Walter Benjamin, *Lumières pour enfants: émissions pour la jeunesse* (1929-1932), trad. S. Muller. Paris, Christian Bourgois, 1988.

25 Cf. Giorgio Agamben, *Enfance et histoire : destruction de l'expérience et origine de l'histoire* (1978), trad. Y. Hersant, Payot, Paris,1989, p. 68.

首如"时事圣诗"一般的"客观诗歌"，这就是兰波所作的致敬巴黎公社社员的《巴黎战争之歌》(*Chant de guerre parisien*)[26]。对此，这是有关"使自己有远见"（"我努力使自己成为有远见之人"），并同时批判诗人的主观姿态，肩负着成为历史启蒙者（illuminateur de l'histoire）的使命[27]。也许正是基于此，《彩图集》(*Illuminations*)常围绕着某种从孩童到战争的关系[28]。在此种关系中，从此以后，孩童不再仅是恐惧的，而是积极的，不再仅是接受教育的对象，而是乌托邦瞬间和革命迷狂的真正的老师。

我们知道，瓦尔特·本雅明在1929年提到了超现实主义，这股想象力的爆发是"欧洲知识界之最后一景"[29]。从一开始，这个问题就出现在他政治角度的论点中，例如"无政府主义的投石器与革命的纪律"之间的关系，从兰波处承袭而来的诗歌自由（他只引用了《彩图集》中的一段话）和任何协调一致的政治行动所固有的制约[30]。这种关系的脆弱性在于采取立场（prise de position）和表明态度（prise de parti）之间差异，这种差异可能是微小的也可能是激进的。同样，不确定阿拉贡(Aragon)是否已经在1924年出版的《梦之潮》(*Une vague de rèves*)中表明了态度。但正如本雅明所说的，在他的实验性立场中，可以清楚地看到他作品中的"辩证内

26 Arthur Rimbaud, «Lettres dites du Voyant» (1871), in *Poésies. Une Saison en enfer. Illuminations*, éd. L. Forestier, Gallimard, «Folio», Paris, 1999, p. 83-87.

27 *Ibid.*, p. 84.

28 *Id.*, *Illuminations* (1872-1875), in *ibid.*, p. 208-211（« Enfance»）et 235 («Guerre»).

29 Walter Benjamin, «Le surréalisme. Le dernier instantané de l'intelligentsia européenne» (1929), in *Œuvres II, op. cit.*, p. 113. 参照陈永国、马海良编：《本雅明文选》，中国社会科学出版社2011年版，第197页，译注。

30 *Ibid.*, p. 114.

核"，"清醒与沉睡之间的界限被巨大图像洪流的流动与回流
（messenhafter hin un wider flutender Bilder）所深挖，在那里，
声音和图像，图像和声音，掺杂着无意识的精准，如此完美地
咬合在一起，没有留下丝毫令'意义'滑入的裂缝"[31]。

在描述这实验性的诗意情境，并用"巨大图像洪流的流
动与回流"激动地倾诉它的同时，本雅明使用了一个出乎意
料的词，任何人都会将此种"图像洪流"与受启发的创造者
的个人"幻想"联系起来。实际上它不关乎幻想，而是关乎
一种"精确自动"（automatische Exaktheit），图像的每股流
动或每股回流都具有的客观品质。因此，在这里，启迪是自
动的（l'illumination est automatique）。说得简单一些——因
为在每个作品中，在每种具体的体验中，一切显然都被复杂化
了——在本雅明眼中，超现实主义可以说是恰当地将两种对称
的自动性结合、联合、装配起来：一方面，"内部"图像的自
动回流，另一方面，"外部"图像的自动流动。

第一种自动性是精神的：它运作于超现实主义者的自由
运用中，从皮埃尔·让内（Pierre Janet）的"心理自动性"
到西格蒙德·弗洛伊德的"重复的强迫"[i]。本雅明说，重复
和迷狂的自动性（Automatisme de répétition et d'ivresse），一
种"真正的超越，宗教启迪般的创造性的全新超越"[32]。因
此，这种启迪的预备教育不再是耶稣会式的信条（credo）与
精神训练，乔治·巴塔耶也拒绝接受其"内在体验"的自我
技术，但在需要时可以借助于麻醉剂：本雅明说，"唯物主

31 *Ibid.*, p. 115. 中译本参见第198页，译注。
32 *Ibid.*, p. 116.

义的"预备教育，"却是一种危险的预备教育"[33]。在安德烈·布勒东的《娜嘉》（*Nadja*）中——在这个层面上，本雅明在这里引用了埃里希·奥尔巴赫在《但丁：世俗世界的诗人》（*Dante poète du monde terrestre*）中的分析，重申了但丁已经表达过的"迷狂辩证法"——是爱而非药物带来了启迪[34]。如同巴塔耶在《眼睛的故事》（*Histoire de l'œil*）中所说的，这种方式将转移到色情体验中。

然而，本雅明在超现实主义的体验中发现的无非是"革命能量"的真正结合：最终聚焦于整个世界的"政治注视"[35]。精神体验的目的是要转变自己的立场：从"一种极度沉思的态度向革命的反抗转变"[36]。并且它通过一种双重转换，一种双重迂回：内在的迷狂化身为不朽灵魂对理念回忆的思考（通过时间迂回），它又激起了对外部世界的重新审视（通过事物迂回）。"布勒东和娜嘉"，本雅明写道："是一对互换的爱人，他们把我们在火车旅途中的凄惨见闻（铁轨已经开始老化），被上帝遗忘的礼拜日在大都市的无产阶级居住区的观睹，以及穿过新公寓雨意朦胧的窗户和向外一瞥，都转变成革命的体验，甚至革命的行动。他们把这些事物中蕴藏的巨大的'大气'压力推到爆炸的临界点"[37]。

本雅明回忆说，这就是"摄影以极为出色的方式介入"的地方。通过其用于取景（这里指错格）、序列化和片段化

33　*Ibid.*, p. 116-117.

34　*Ibid.*, p. 118-119.

35　*Ibid.*, p. 119-120.

36　*Ibid.*, p. 125.

37　*Ibid.*, p. 120. 中译参见第201页，译注。

（这里指拆卸和重新装配）的技术可能性，摄影使事物变得可见，或更确切地说，照亮（illumine）整个世界，"各种事件之间的不可思议的雷同和联系构成了每天的秩序"[38]。本雅明称之为抒情能力——但前提是要清楚地了解抒情性和这种启迪是如何通过摄影媒介的复制和客观的自动性（automatisme de reproduction et d'objectivité），揭示了一种开放的可能性。作为通常在超现实主义文学和艺术中出现的绝对的核心典范，摄影的图像生产通常既是幻想的和纪实的，也是记忆的和革命的[39]。

　　本雅明将这些命名为"世俗的启迪"（profane Erleuchtung），众所周知，这些让他变得有名的表达方式曾经是略显贫乏的。他明确指出，他的"灵感"是"唯物主义的"和"人类学的"[40]。自此人们发现作为启迪的体验来自最微不足道的物体，特别是来自身体。在布莱希特式的史诗剧之前，超现实主义就意识到身体是所有革命能量的第一现场。从"在迷狂中获取革命力量"[41]（die Kräfte des Rausches für die Revolution zu gewinnen）开始，诗学被看成政治学。诗人明白，不仅要提出要求，而且要付诸行动，要以一种不合时宜的"自由体验"，一种"革命体验"——这里我将其命名为采取立场（prise de position），来面对《共产主义宣言》

38　*Ibid.*, p. 122. 中译本参见第203页，译注。

39　参见罗莎琳·克劳斯的标志性文章《摄影与超现实主义》（«Photographie et surréalisme», 1981），in *Le Photographique : pour une théorie des écarts*, trad. M. Bloch & J. Kempf, Macula, Paris, 1990, p. 100-124. 以及Michel Poivert最近的研究报告，«图像为革命服务：摄影、超现实主义、政治»（*L'Image au service de la révolution : photographie, surréalisme*），*politique*, Le Point du Jour éd., Cherbourg-Paris, 2006.

40　W. Benjamin, «Le surréalisme», in *Œuvres II, op. cit.*, p. 116-117.

41　*Ibid.*, p. 130.

（*Manifeste communiste*）中所推导出的秩序。它不屈从于清醒神志状态下的表明态度（prise de parti），正如本雅明看来，"革命体验是积极，（但也是）专横的"[42]。总而言之，这既意味着承认包含"迷狂的成分"的"无政府主义力量"具有政治的局限性，又意味着在世俗的启迪中诗人仍有在"革命"中不致失去"反抗的机会"[43]。

在这一点上，本雅明欣然承认在1920—1930年的历史中，他同超现实主义者一样，是如何面对残酷的理性："全然的悲观主义"，"对所有协定都不信任"[44]。如果本雅明想要激发艺术家世俗的启迪，甚至暗示阿尔蒂尔·兰波对整个"艺术生涯"[45]的放弃，这与其说是出于反抗的情绪，倒不如说是出于启迪的内在逻辑：实际上，"巨大的图像洪流"不是艺术表达的问题，而是特定的历史和哲学认识的问题[46]——通过观看任何"图像洪流"不断构成的漩涡，每个人都可以体验到这种来自蒙太奇的认识（connaissance par les montages）。

瓦尔特·本雅明建立的"世俗的启迪"与摄影技术之联系向我们展示了，如果没有时间中图像的建构（construction de ses images dans le temps），那么迷狂的"洪流"将一无是处——毫无益处，毫无持久性，毫无批判的价值。事实上，缺

42　*Ibid.*

43　*Ibid.*

44　*Ibid.*, p. 132.

45　*Ibid.*, p. 132. "事实上，问题并不是要把资产阶级出身的艺术家改造成'无产阶级艺术'的大师，而是在这种形象领域里的重要地方使用他，哪怕牺牲他的艺术效率。是否可以说，他的'艺术生涯'的中断是这种新功能的重要组成部分？"

46　Cf. J. Fürnkäs, *Surrealismus als Erkenntnis. Walter Benjamin-Weimarer Einbahnstraße uns Pariser Passagen*, J. B. Metzler, Stuttgart, 1988.

少了技术媒介，持续的建构将不能运转。正如可以作为图像的"乌托邦绵延"，迷狂产生的启迪（illumination）或图像的"乌托邦瞬间"重新回到了想象（imagination）上，在思维中建立体验，一种"思维图像"[47]（Denkbild）。因为它是一项游戏，并且因为它不断地拆解一切，所以想象是不可预测和无限的建构（construction imprévisible et infinie），它不断重新开始投入与之相反的运动，并被新的分岔震惊。正因如此，它才完美地与识字读本的形式相契合：对于富有想象力的人来说，总是有必要扔掉演讲稿中的字母，愉快地驱散先验学说的标记，而后重新从字母A到Z开始。

现在，此种建构辩证地在两个层面间嬉戏：它为事物设置障碍（dys-pose）仅仅是为了更好地揭示（exposer）联系。它用差异创造关联，又在那些自己开辟的深渊之上架起桥梁。因此，它是蒙太奇（montage），一种使想象成为一种技术的活动——一种手工艺，一种手的和工具的活动——在不间断的差异（différences）和关联（relations）的节奏中生产思想。

并非偶然地，布莱希特和本雅明就"如何栖居于世"的交流是在有关弗兰兹·卡夫卡作品的更广泛讨论的背景下进行的。斯台凡·摩西（Stéphane Mosès）出色地剖析了卡夫卡作品错综复杂的手法，更重要的是，它们不仅触及了文学意象的地位，还触及了记忆与历史之间伦理的、时间的情境[48]。贝尔

47 W. Benjamin, *Images de pensée* (1925-1935), trad. J.-F. Poirier et J. Lacoste, Christian Bourgois, Paris, 1998.

48 Stéphane Mosès, «"Le prochain village" : Brecht et Benjamin interprètes de Kafka », in *Mélanges offerts à Claude David pour son 70ᵉ anniversaire*, éd. par Jean-Louis Bandet, Peter Lang, Berne-Francfort-New York, 1986, p. 267-290.

托·布莱希特对瓦尔特·本雅明说："我拒绝卡夫卡。"[49]但关于卡夫卡，他真正回避的是什么？正如他预见（voyant）的能力阻碍了他观看（voir）的能力："有预见能力的卡夫卡看到了即将发生的事，却没有看到正在发生的事"[50]。本雅明对此回应——他刚给*Jüdische Rundschau*杂志撰写的文章用强大的论证给出了答案——革命的姿态（geste révolutionnaire）可能位于模糊记忆的当下（présent réminiscent）的旁边，这就是布莱希特在本雅明对犹太人传统的引用中所厌恶的一切，而非对其固有的深厚谱系的遗忘。

这就是布莱希特所厌恶的，与其说是所有本雅明式的对犹太传统的引用，毋宁说是一个当下的先入之见对其固有的深厚的族谱的遗忘[51]。

布莱希特式的文学和戏剧的首要承诺（engagement majeur）也许回应了卡夫卡式书写以及本雅明式思维中的次要立场（position mineure）——对此，正如吉尔·德勒兹和菲利克斯·加塔利之后所说的："一切皆政治"[52]。早在1916年的世界大战期间，本雅明就向马丁·布伯（Martin Buber）提出，必须彻底反思文学与政治的关系：认为"文学理所当然地能够通过提供行动的动机来影响伦理世界和人类行动"是一个

49　Walter Benjamin, « Conversations avec Brecht (notes de journal) » (1931-1938), in *Essais sur Brecht*, trad. P. Ivernel, La Fabrique, Paris, 2003, p. 184.

50　*Ibid.*, p. 182.

51　*Ibid.*, p. 182-188. Cf. « Franz Kafka : pour le dixième anniversaire de sa mort » (1934), in *Œuvres II, op. cit.*, p. 410-453.

52　Gilles Deleuze & Felix Guattari, *Kafka. Pour une littérature mineure*（吉尔·德勒兹&费利克斯·加塔利：《卡夫卡：通向一种弱小文学》）, Minuit, Paris, 1975, p. 30. Cf. également les textes de F. Guattari, récemment publiés par Stéphane Nadaud, *Soixante-cinq rêves de Franz Kafka et autres textes*, Nouvelles Éditions Lignes, Paris, 2007.

严重的哲学谬误，因为它不再仅将语言视为行动的手段——"一种苍白的、虚弱的行为，其源头不在于自身"[53]。任何摆出诗歌立场（prise de position poétique）的悖论——通常是所有审美立场——其有效性不在于"内容的交流"或所采取的行动学说，而在于回归其自身的内在"结晶"，本雅明写到，是它制定了被诅咒的部分，即"非可调节的"（un-mittel-bar）的部分[54]。

　　夹在马丁·布伯和贝尔托·布莱希特之间，本雅明毫无疑问地不为二人所理解。他的辩证法过于危险、过于严苛，因为他一方面与传统，另一方面与革命的关系都是不合时宜的，似乎注定了不可能。但本雅明触及了我们问题的核心，即想象与历史之间的关系。可预见者（voyant）的想象——无论是超现实主义诗人兰波、卡夫卡还是本雅明自己——都必然会借鉴观察者（observateur）的文献，但它也允许自己将所有这些历史材料带入相反的方向（rebrousse-poil），从而愉悦地或残酷地打乱了表面因果证据所暗示的东西。需要有图像去创作艺术、去生产历史，特别是在摄影和电影的时代。但是，同样需要想象去重新思考艺术（repenser l'art）进而去重新思考历史（repenser l'histoire）。

53　W. Benjamin, « Lettre à Martin Buber (juin 1916) », *Correspondance I: 1910-1928*, trad. G. Petitdemange, Aubier-Montaigne, Paris, 1979, p. 117. Je remercie Mathilde Girard d'avoir rappelé ce texte à mon attention.

54　*Ibid.*, p. 117.

译注

i 我们在本雅明的笔记中判断，他在二十岁和三十多岁的时候偶尔吸食药物，通常是在朋友（柏林颇负盛名的专家约埃尔博士与弗伦克尔博士，还有本雅明的哲学至交恩斯特·布洛赫）的陪同下，或在受控的实验条件下，并且将这些经验记录下来，希望有朝一日能够用这些材料完成一项关于药物依赖性兴奋的研究。

ii 1889年，皮埃尔·让内发表了第一本科学解释创伤性应激的书《心理自动机制》（*L'automatisme psychologique*）。弗洛伊德的"强迫重复"（Wiederholungszwang），在弗洛伊德的法文译本中通常被译作"重复的强迫"（compulsion de répétition）。

3

艺术史即预言史

乔万尼·卡内里

本文的第一个插图是西斯廷教堂（1508—1512）中弦月窗的一个半截图和2003年加拿大版本的塞缪尔·贝克特《等待戈多》（*En attendant Godot*）中的一张剧照（图1）。

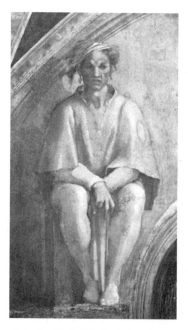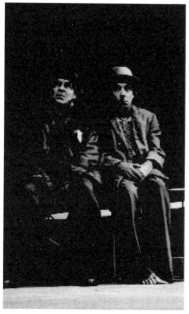

图1　米开朗基罗，《亚米拿达》（*Aminadab*），约1508—1512年，壁画（小天窗），罗马，西斯廷教堂；由罗琳·科特（Lorraine Côté）执导的塞缪尔·贝克特（Samuel Beckett）的《等待戈多》中的现场照片，由杰克·罗伯蒂耶（弗拉季米尔）和雅克·勒布朗（爱斯特拉冈）表演，于2006年1月17日在蒙特利尔首映，让－弗朗索瓦·兰德里摄。

　　根据双重投射的比较配置（dispositif）——被限定在赫尔曼·格林和海因里希·沃尔夫林以来典型的艺术史标准课程的框架中——图像的两个部分却给出了截然不同的反应：它们既没有显示分歧，也没有显示形式与风格上的对立，而是共享一个姿势，一个可悲的姿态样式——一个等待的激情程式（pathos formel）。

　　让我们提出这样一个假设，蒙太奇配置的最新部分（弗拉季米尔和爱斯特拉冈的照片）揭示了留在阴暗处的基督祖先的一个面向，它在蒙太奇的作用下突然显现了出来，在这张过去的图像中，可能与当下的时间（即现在）相一致。"不应该说过去照亮了现在或现在照亮了过去。相反，图像是曾经与当下在一闪间中相遇形成的星丛"[1]。对本雅明来说，制造这种瞬间性（éclair）意味着回应但丁的诗句："这是过去的一种独特的、不可替代的图像，随着每一个未能意识到自己被其作为目标的现在而消失"[2]。

　　注意，为了避免误解，本雅明在这些文本中使用"图像"（Bild）一词不是用来描述一幅画、一幅素描或任何其他可见的图像，而是用来指代一种充满意义的突发性历史构造。因此，如果我们要将这种非常独特的图像概念转化到准确的图像领域，就必须采取一些预防措施，特别要记住每个"星丛"特有的构造维度。在可见性方面，我们建议以蒙太奇的操作方式来思考本雅明的图像，其优点之一就是能够像播放

1　Walter Benjamin, *Paris, capitale du XIXe siècle : le livre des passages*, Éd. du Cerf, Paris, 1989.

2　*Id.* « Sur le concept d'histoire », *Écrits français*, éd. J.-M. Monnoyer, Gallimard, Paris, 1991, p. 341.

幻灯片一样，将曾经与当下联系起来。

如果今天我试图根据瓦尔特·本雅明以来的艺术史原则来思考西斯廷教堂，首先是因为它将基督教历史起源的所有时期（创世纪以前，预言，基督的祖先们……）以及最后的审判（Jugement Dernier）中对它们的当下执行汇集在了一起（图2）。

换句话说，如果我们采用一种关注历史时代及其交错、收缩和加速的过程的观点，西斯廷就在曾经与当下相遇形成的星丛之中变成了一个图像。因此，它属于蒙太奇，且无须添

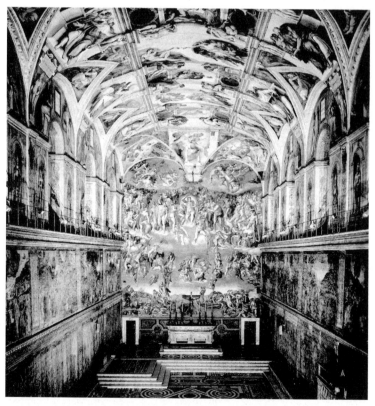

图2　西斯廷教堂，罗马

加不属于它的图像。当我在"星丛"结构中将16世纪西斯廷的"基督祖先们"（Ancêtres du Christ）扩展到塞缪尔·贝克特的著名戏剧时，我又向前迈进了一步，如果它不符合作品中既存的蒙太奇，那么这一步就没有意义了。

我再说一次，假设上面说的"一步"的特征是使西斯廷教堂显现为一幅"瞄准"我们现在的图像，同时又知道它已经具有一种针对最后的审判的现在时间或更确切地说是迫在眉睫的时间的动力，在西斯廷教堂的情况中尤其紧张[3]。但是，将教堂视为一个整体的前提是，最后完成的部分可以通过对先前部分的深入修改来进行追溯，就像电影的最终场景改变了之前场景的含义一样。因此，最后的审判(1535—1541)重置了穹顶(1508—1512)和隔墙壁画的固有时间性。根据这种观点，西斯廷教堂是一个整体，在这个整体中，起源(创世记)、基础(摩西和基督的故事)和成就(最后的审判)的时间不是独立的，而是在遵循圣奥古斯丁所建立的救赎的历史大方向的统一的计划中相互依存的。教会神父的文字不是壁画的"文字来源"，而是壁画构成了一种教义上意识形态的和哲学的基础和历史性典范，令壁画在图像领域承担自主的及特有的风格，也就是说，根据蒙太奇的模式而定。

每组绘画周期都嫁接到前一组绘画周期上，可以说是时空框架的爆炸。因此，穹顶对隔墙壁画的空间进行局部破坏，而在最后的审判中，穹顶的时空构造是在其自身之外，在

3 我分析了G. Careri的《最后审判中的时间》（Le temps du jugement dernier）中最后审判的时间性中的"张力"维度，in G. Careri, F. Lissarrague, J.-Cl. Schmitt & C. Severi, *Traditions et temporalités des image*, Éditions de l'École des hautes études en sciences sociales, Paris, 2009, p. 129-142.

一种阿尔伯蒂式历史（*istoria* albertienne）[i]的固有的空间和时间的真正的灾难中进行的。在所有这些"跳跃"中，首先是一种类型化叙事形式，即把摩西一生的事件呈现为耶稣一生的预表，过渡到另一种叙事形式，这种叙事形式伴随着对整个基督教历史，特别是对其未来开放的一个强有力的阐释和寓言框架。先知和女预言者并没有向观众透露他们正在解读的迹象的含义，他们只限于表明，他们的威严形象所框定的一切都应该被视为一种征兆。就空间的构建而言，这相当于以牺牲一切限制为代价而进行限制的扩展，以及随之而来的形式自主权对文艺复兴历史（istorie）的彻底丧失。

在穹顶和最后的审判之间的过渡中，历史的时间终于被掷入"当下"。最后的审判是作为我们眼前正在发生的行动而创作的，因此空间再次发生了根本性变化，这是一个不具备先验（a priori）却通过如同浅浮雕一般的身体的运动占据表面空间，*per via di levare*（图3）。

图3　米开朗基罗，《最后的审判》（*Le Jugement dernier*），约1508—1512年，壁画，罗马，西斯廷教堂；米开朗基罗，《半人马之战》（*Bataille des Centaures*），约1492年，局部，米开朗基罗故居博物馆，佛罗伦萨。

这种空间—时间是以未完成（non finito）的模式呈现的，这个形式原则特别适合于表现身体复活和审判的过程。最后的审判将观众置于一种立场，它既不受阿尔伯蒂式历史中心透视所形成的视点的控制，也不被穹顶结构引发的阐释所左右（图4）。

过去与现在之间的距离使文艺复兴时期壁画的分类配置得以形成，它与穹顶自身预言式征兆的配置一同在最后的审判（Judgment dernier）中被抵消。在此，所有的过去都被挤压在一个正在收缩并开始终止的时空平面上。

我们上文说到的弗拉季米尔和爱斯特拉冈坐着的形象属

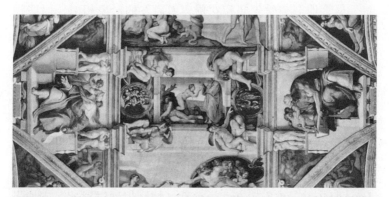

图4 米开朗基罗，西斯廷教堂，约1508—1512年，佩鲁吉诺（Perugino），《基督将钥匙交给彼得》（*Remise des clefs*）；科西莫·罗塞利（Cosimo Rosselli），《最后的晚餐》（*La Cène*），1480—1482，西斯廷教堂。

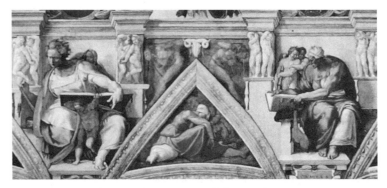

图5　米开朗基罗，西斯廷教堂穹顶的局部。

于基督的祖先们，他们位于穹顶构架的内侧，在由弦月窗和三角帆形构成的压缩的空间中（图5）。

　　尽管他们与受先知和女预言者启发的形象相似，但这些人物似乎忙于维持生计：睡眠、哺乳、进食和工作——而这一切都被一种忧郁的惰性维度支配着。在适合于穹顶构架的自身预言表达功能的背景下，祖先们似乎体现了一种心不在焉的诉求：它是否涉及一个对预言的解读不感兴趣、对穹顶上展现的伟大的史事无动于衷的群体，占据他们所有的只是日常琐事？在穹顶空间紧密的结构布局中，祖先人物系列（le cycle des Ancêtres）被安置在一个松散区域，但通过对比，它加强了先知、女预言者和伊格努迪（ignudi）[ii]所承载的垂直冲力（图6）。

　　在空间的结构布局中，我们可以在某些祭坛饰屏下边的画中比较伟大史事及琐碎之事之间的差异，在这些饰屏下边的画中，圣人的生平轶事和小故事都位于主场景底部的狭窄空间里靠近边框的位置。祭坛饰屏下边的画的例子可以帮助我们更好地理解先知和女预言者英雄的表现方式与基督的祖先们的谦

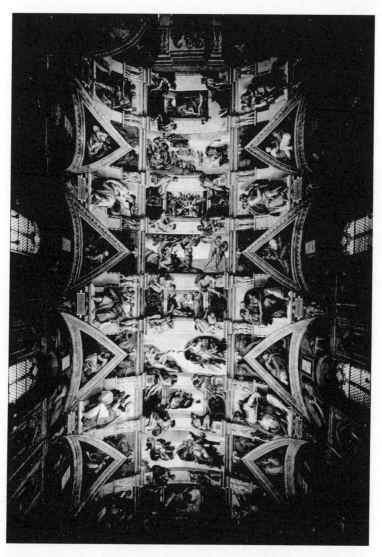

图 6　米开朗基罗，西斯廷教堂穹顶。

卑的表现方式之间的风格差异[4]。但是，这些类别的活动必须

4　我要感谢卡洛·金兹伯格（Carlo Ginzburg）提请我注意马萨乔的祭坛饰屏画，以及
　　祭坛饰屏画在宏大和微观历史关系的组织模式。

纳入基督教历史结构的整体布局之中加以理解。

　　祖先们提供给我们辨认他们的最明显的途径是通过他们的名字，这些名字以大写的方式出现在每个弦月窗的中心位置（图7）。

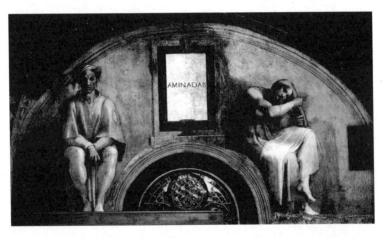

图7　米开朗基罗，绘有基督的祖先们的弦月窗（亚米拿达）。

　　这是马太福音作者在他的书的第一页上写的名单。亚伯拉罕和大卫家族的国王和族长的名字出现在一组将基督教历史与以色列历史联系在一起的壁画中，这不足为奇，但这些名字和人物形象之间的关系构成了一个真正的谜。实际上，一方面，没有人能够以令人信服的方式成功地给多个名字和人物形象的场景中出现的祖先们命名；另一方面，也没有人能够知道人物形象本来的样子（图8）。

　　最独特的尝试是由埃德加·温德（Edgar Wind）进行的，根据该尝试，每个祖先的希伯来语名字的拉丁语翻译都反映了圣经中的一段话，人们可以从中找到人物姿势的解释：

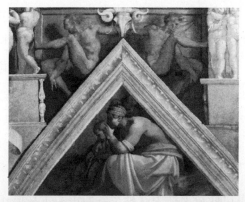

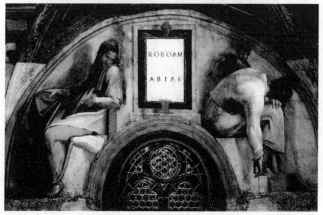

图8 米开朗基罗，绘有基督的祖先们的小天窗（Roboam, Abias）。

这一组标着亚米拿达名字的图像，与一个年轻女子梳理头发以及一个坐着的男子毫无生气地注视着他面前的空间的图像相关联。亚米拿达被翻译为 populus meus（我的百姓），这些话可以在耶利米书中找到："处女岂能忘记她的妆饰呢？新妇岂能忘记她的珠带呢？我的子民却早已忘记了我（Jérémie 2, 32）"[5]。

5 Edgar Wind, *The Religious Symbolism of Michelangelo: the Sistine ceiling*（《米开朗基罗的宗教象征主义：西斯廷的穹顶画》），éd. Elizabeth Sears, Oxford University Press, Oxford, 2000, p. 1-22.

因此，这对人物对温德来说代表着眷恋世俗和遗忘神圣之罪。对他来说，所有的祖先都是由包含各种罪恶和美德的寓言构成的，而名字的翻译揭示了其含义。弗雷德里克·哈特（Frederick Hartt）虽采用了同样的方法，但却得到了相反的结果：亚米拿达是基督的预兆，年轻的女人是圣母玛利亚的象征[6]。这两种解释有一个共同的假设，即名字和文字是积极主导的符号，形象则是消极和被限定的符号。

是否可以使形象摆脱这种逻各斯中心主义形式的影响，并赋予其更大的自主权？在分析的现阶段，贝克特戏剧的错时蒙太奇（montage anachronique）（见图1）可以产生解放的作用，因为它以某种方式将亚米拿达从他的名字中剥离出来，并将其引向其人物形象。换句话说，亚米拿达被掩盖在阴影中是一个批判性操作的效果，它赋予名字决定性的作用，而错时蒙太奇所照亮的方面则将其等待的态度重新置于关注的中心。

在此分析层面上，蒙太奇具有简单的理论再聚焦的效果：这种效果可能会影响分析过程并重启分析，但不会使其停止。事实上，我们必须重新开始尝试用图像语言表达形象，同时不抹去名字。为此，我们带着新的亲缘人类学的问题回到祖先们的名字列表。事实上，《马太福音》（Évangile de saint Matthieu）开篇约瑟夫家谱并不是对希伯来父系制度的客观描述——这种制度是一种按照男性血统的具有圣职和王室等级的

6　Frederick Hartt, « *Lignum vitae in Medio Paradisi* : The Stanza d'Eliodoro and the Sistine Ceiling », *Art Bulletin*, 1950, vol. 32, n° 2, p. 114-144.两位作者的讨论持续进行。dans E. Wind, « Typology in the Sistine Ceiling : A Critical Statement », *Art Bulletin*, 1951, vol. 33, n° 1, p. 41-47 ; F. Hartt, « Pagnini, Vigerio, and the Sistine Ceiling : A Reply », *Art Bulletin*, 1951, vol. 33, n° 4, p. 262-273.

姓氏传承——而是一种亲缘的意识形态：一种中断了肉体亲缘关系，但仍可以传承姓氏和与之相关的价值的结构。事实上，耶稣不是约瑟夫的儿子，他的神圣父亲远非一个细节的存在，因为他通过将基督教与希伯来人的宗教区分开来创立了基督教。将基督的名字与亚伯拉罕和大卫的姓氏联系在一起是一种意识形态上的操作，因为它能够将两种不可调和的亲缘制度结合在一起：神的亲缘关系和肉体的亲缘关系。

瑞典神学家卡琳·弗里斯·梅（Karin Friis Plum）写道，福音传教士马太和吕克（Luc），"使用系谱模型来证明，在耶稣那里，系谱的可能性已被完全用尽。事实上，基督教将宗教身份与主流的亲缘结构分开了"[7]。历史的系谱模型（《旧约》）和基督教模型之间的联系和分离是围绕着弥赛亚到来而展开的。因此，我们可以预见，壁画中作为弥赛亚的耶稣的先知正统性将对抗祖先们建立在肉体系谱之上的正统性。换句话说，祖先们是基督教历史创立的必要条件，但他们也带有决裂和分化操作的印记，从而开启同样的基督教历史。基督的祖先们表现了一种自相矛盾的操作：一方面，他们必须被纳入基督教历史中，以便在君王和主教时代以及直到第一个人类的原初时代（temps originaire du premier homme），牢固树立其弥赛亚的计划。另一方面，必须将他们排除在基督教历史之外，以便指明肉体传承模式的确定性危机，这种模式奠定了以色列的历史并将其与基督教特有的普世宗教热忱区别开来。因此，我们可以提出这样的假设，在壁画中，名字负责标记希伯来历史

7　Karin Friis Plum, « Genealogy as Theology »（《作为神学的谱系学》）, *Scandinavian Jour nal of the Old Testament*, 1989, vol. 3, n° 1, p. 66-92.

的连续性，而形象则从事差异和相异性的生产工作。由于决裂发生在亲缘关系的肉体层面上，因此在祖先们的形象中，人们可以合理地期待，会出现以肉体为共同点的犹太人的相异性的不同形式。我想到，圣保罗指出希腊语中"sarks"一词既指肉体又指亲缘关系。在差异的标记中，我们可以看到亚米拿达的手臂上有一个黄色轮标（rouelle）（图9）。

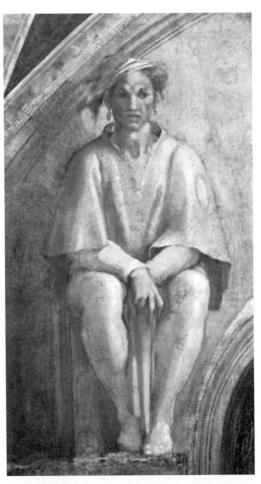

图9 米开朗基罗，绘有基督的祖先们的弦月窗（亚米拿达）局部。

自14世纪以来，这个符号一直强加在犹太人身上，目的
是将他们与基督徒分开，特别是防止他们与基督教妇女发生
肉体关系[8]。用轮标这种侮辱性的符号标记亚米拿达并不一
定指代着规定它们实际用途的那个时代——米开朗基罗和尤
里乌斯二世（Jules Ⅱ）时代的罗马；事实上，有许多关于基
督受难像或其他基督生命绘画的例子中，犹太人都带着符号
（signum）。然而，当这种符号出现时，总是为了标明犹太
人的相异性和他们的无耻。例如，在绘于1499年左右的曼托
瓦（Mantoue）的这幅匿名绘画诺萨的圣母玛利亚（Madonna
Norsa）（图10）中，我们看到了圣母玛利亚的胜利对自负狂

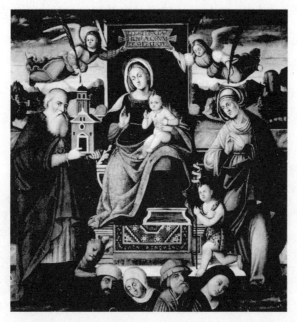

图10　匿名，诺萨的圣母玛利亚，约1499年，曼托瓦，圣安德烈教堂。

8　Barbara Wisch, « Vested Interest : Redressing Jews on Michelangelo's Sistine Ceiling »
（《既得利益：在米开朗基罗的西斯廷穹顶画上处理犹太人的问题》）, *Artibus et
Historiae*, 2003, n° 48, p. 143-172.

妄的犹太银行家丹尼尔·诺萨（Daniel Norsa）家族产生的羞辱性的效果[9]。

亚米拿达的历史地位是复杂的，他的名字将要追溯到遥远时代的祖先们，而符号把他与一个时代联系在一起，在这个时代里，犹太教与反对希望与之分开的基督教共存。鹿特丹的伊拉斯谟（Érasme de Rotterdam）也有可比较的永恒的犹太人混合图像（image syncrétique），它以圣保罗的文本为基础，总是以永恒的犹太人的历史术语来表述。西蒙·马克西（Shimon Markish）根据伊拉斯谟列举了犹太人的主要缺点：贪婪、恼怒、抱怨和绝望的本性、缺乏感恩、复仇精神、叛逆和残暴[10]。其中一些特征，特别是贪婪和绝望的本性，在基督的祖先们中有所体现，但这还不足以理解其他重要因素，特别是有关生计的活动（图11）。

"图像生命"的历史启发我们在可比较的语境中寻找相似的再现，特别是在耶稣诞生图（Nativités）和三王来朝图（

图 11　米开朗基罗，绘有基督祖先系列的多个弦月窗局部，西斯廷教堂穹顶。

9　Dana E. Katz, *The Jew in the Art of the Italian Renaissance*（《意大利文艺复兴艺术中的犹太人》），University of Pennsylvania Press, Philadelphia, 2008, p. 40-68.

10　Shimon Markish, *Érasme et les juifs*（《伊拉斯谟与犹太人》），trad. du russe par Mary Fretz. L'Âge d'Homme, Paris, 1979, p. 72.

Adorations des mages）中，约瑟夫往往在忙于日常生活琐事，这个形象是《旧约》和《新约》之间的纽带。耶稣的养父往往被表现为年老的、疲惫的、忧郁的形象，被置于古老的废墟和新的应许之间（图12）。

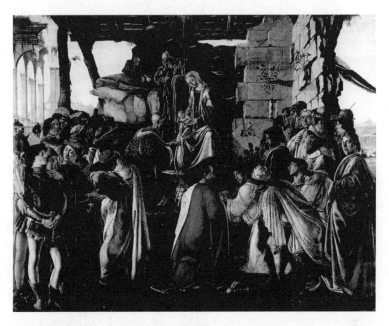

图 12　桑德罗·波提切利（Sandro Botticelli），《三王来朝》，约 1475 年，佛罗伦萨，乌菲兹美术馆。

有时，他困惑地俯在低矮的墙壁上，这堵墙将他与墙内的空间分隔开来，在其中，三位国王承认着小耶稣的神性（图13）。

在其他再现中，他操心着母子俩的物质生活，例如，在这幅画中他去远处汲水（图14），在另一幅画中他在修鞋做饭，且连牛和驴都对上帝的孩子表达着崇拜。

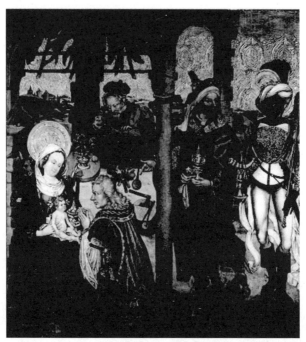

图 13　乌尔班·赫特（Urban Hutter），《三王来朝》，约 1490 年，科尔马，恩特林登博物馆。

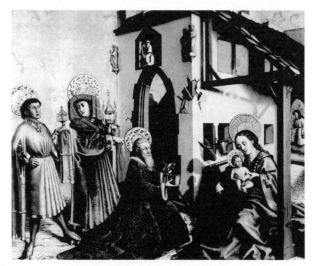

图 14　康拉德·威兹（Conrad Witz），《三王来朝》，1444 年，日内瓦，历史艺术博物馆。

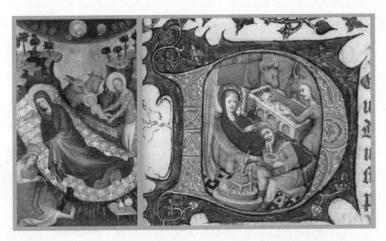

图15 匿名，《耶稣诞生》，约1390年，安特卫普，梅耶范登伯格博物馆；色彩装饰首字母，《时间之书》，15世纪，伦敦，大英图书馆。

在我看来，这些画建立在与西斯廷祖先们类似的形式结构之上：它们基于一种可比的价值的观对立：一方面，领会神在世上的降临，理解圣母和圣子的每一个行为的宗教含义，另一方面，对承认耶稣的神性表现出怀疑或犹豫。他们以"字面意义"来解释事件，只关心其物质方面。祖先人物系列在维持生计上必要的工作和活动与约瑟夫的活动相似：与基督的神性启示相比，它们不具有中性价值，而更多的是负面价值。许多祖先形象的忧郁麻木也与约瑟夫相似（图16）。

这表明了犹太人因拒绝接受道成肉身而遭控斥的迟钝的精神呆滞。犹太人的顽固使他们对弥赛亚一无所知，这对基督徒来说是荒谬的，即便对他们当中那些最宽容的人来说也是如此，正如伊拉斯谟所写的：

> 他们意识到，他们的先知所预言的关于弥赛亚的一切都在基督那里完成了……他们明白，不仅上帝嘲笑了

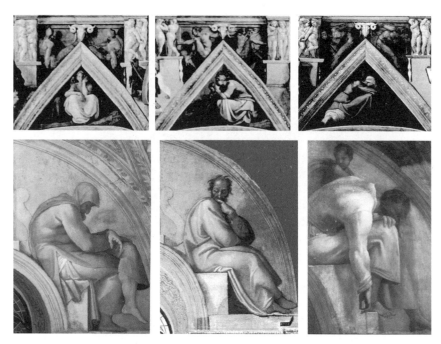

图 16　米开朗基罗，绘有基督祖先系列的多个弦月窗局部，西斯廷教堂穹顶。

　　他们，而且世上所有人民视他们为笑柄，他们今天仍然在犹太教堂里诅咒基督，等待着永远不会到来的另一种弥赛亚……他们明白，即使看到他们的贫苦，上帝的愤怒依然压在他们身上，他们的精神盲目性使得即便如此巨大的磨炼也无法使他们恢复理性[11]。

　　我们在这段话中重新发现希伯来人不幸的奥古斯丁式主题，以作为他们过错的证据。此外，他们的可笑之处使我们能够理解祖先们夸张讽刺的外貌的含义。这就像朝圣者的情况一样，他整合了流浪、错误和荒谬的特征（图17）。

11　Érasme de Rotterdam, *Explication au Psaume II* (1522), Liber V, p. 217, cité in S. Markish, op. cit., p. 100.

图 17 米开朗基罗，弦月窗局部，西斯廷教堂。

图 18 小插图，教导圣经。

　　祖先们的麻木迟钝是他们盲目性的一种肖像学变体：一种阻碍他们享受启示恩赐的附加形式。我在教导圣经的小插图中发现了一种麻木形象的明确再现：犹太人在预言圣母玛利亚降临的以利亚面前睡着了（图18）。

　　然而，当我们对祖先们的忧郁产生兴趣时，就不可避免地以更加系统的方式提出一个瓦尔堡和潘诺夫斯基式的图像结构下面隐藏的肖像学模式的问题，一个研究犹太人和土星忧郁之间关系的很好的起点。这是关于一个非常古老的根源的历史，因为塔西佗（Tacite）在其《历史》（Historiae）中已经指出了安息日与土星崇拜之间的重合。历史学家得出犹太人懒惰的结论，认为他们不仅每周休息一天，而且每七年休息一年。埃里克·扎弗兰（Eric Zafran）在一篇有关犹太人和土星的古老文章中提到阿拉伯占星家阿卡比特斯（Alcabitius），他在10世纪将土星影响的所有负面特征归因于犹太人：贪婪、

疲倦、抱怨、恐惧、易怒[12]。但是，与欧洲日耳曼人的"图像生命"所产生的文本传统相比，土星与犹太人之间的联系是贫乏的。扎弗兰展示了土星的形象是如何被犹太化，直至与犹太人的形象完全重叠。在《预言1521》（*Prognosticon de 1521*）中，一旦土星不再保护犹太人，他们就遭到屠杀（图19），犹太人经常出现在土星之子中（图20）。而在德意志，犹太高利

图19　犹太人大屠杀，J. 维尔东（J. Virdung），《预言1521》，1521年，大英图书馆，C130bb16, fol. C（埃里克·扎弗兰《土星与犹太人》，《瓦尔堡与考陶尔德研究院杂志》（*Journal of the Warburg and Courtauld Institutes*），1979年，第42卷，16-27页，9 pl.）。

12　Eric Zafran, « Saturn and the Jews »（《土星与犹太人》），*Journal of the Warburg and Courtauld Institutes*, 1979, vol. 42, p. 16-27.

图20 汉斯·塞博尔德·贝汉姆或格奥尔格·潘克兹，《土星之子》，沃尔特·施特劳斯，《德国单叶木刻，1550—1600：绘画目录》（*The German Single-Leaf Woodcut, 1550-1600 : A pictorial catalogue*），纽约，阿巴里斯图书公司，1975年，第3卷；（埃里克·扎弗兰，《土星与犹太人》……, pl. 5）。

图21 《土星之子》，1369年，手稿，罗马，梵蒂冈图书馆，Pal lat, 1369, fol. 144v；《四种气质》（*Les quatre tempéraments*），局部，约1450年；《犹太高利贷者及其家人》，来自 H. Folz, Die Rechnung Kolberger..., 1491年（埃里克·扎弗兰，《土星与犹太人》……, pl.5）。

贷者的形象是和忧郁症患者的守护神（patron）的形象相似并且重叠的（图21）。

在命运之轮的表象中，土星承担着犹太人一成不变的特点（图22）。

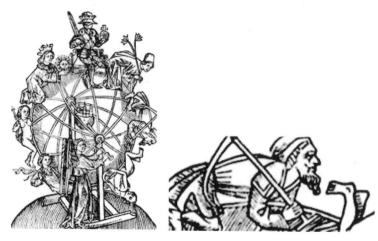

图22 《命运之轮》，马丁·范·兰德斯伯格（Martin van Landsberg），《年鉴》（*Almanac*），1490 年，局部，（埃里克·扎弗兰，《土星与犹太人》……，pl.6）。

这个进程在扎弗兰的一幅版画中达到顶点，该版画显示了带有符号的土星克罗诺斯（Kronos）[iii]（图23）。

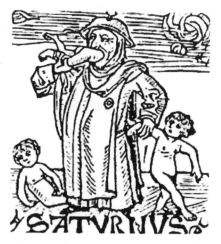

图23 《土星》，彼得·瓦格纳（Peter Wagner），《年鉴》，1492 年。

我们应该进一步研究这个与祭祀谋杀的指控有关的形象，同样应该对构成朝圣者祖先形象的隐匿图示（schéma sousjacent）的错误和流浪的表现展开研究（图24）。

图24 《一个犹太人》，J. Pfefferkorn，《赞美和致敬》（*Zu Lob und Ere*），1510年（埃里克·扎弗兰，《土星与犹太人》……，pl.7）；《错误》（*Errore*），in Cesare Ripa, *Icologia*，米兰，联合出版社，1992年，第119页；米开朗基罗，弦月窗局部，西斯廷教堂。

从埃里克·扎弗兰的研究中，我们可以自问，土星与犹太人的密切关联是否也发生在意大利以及西斯廷教堂这一基督教会中心地位不需要证明的地方？这个问题的答案需要大量的研究，我还远没有完成，但我却在克里班斯基（R. Klibansky）、潘诺夫斯基（E. Panofsky）和萨克尔斯（F. Saxl）的著名研究中受益，这项研究的对象是丢勒刻于1514年的版画《忧郁Ⅰ》，这幅画的制作仅晚于西斯廷教堂两年[13]（图25）。

丢勒与米开朗基罗用于完成设计所掌握的形象和文字材料有很大一部分是相同的。在受土星影响的形象中，潘诺夫斯基加入了从帕多瓦法理宫（Palazzo della Ragione）的壁画中提

13 Raymond Klibansky, Erwin Panofsky & Fritz Saxl, *Saturne et la mélancolie : études historiques et philosophiques : nature, religion, médecine et art*（《土星和忧郁：历史和哲学研究：自然、宗教、医学和艺术》），trad. Fabienne Durand-Bogaert & Louis Évrard, Gallimard, Paris, 1989 (1re éd. 1964).

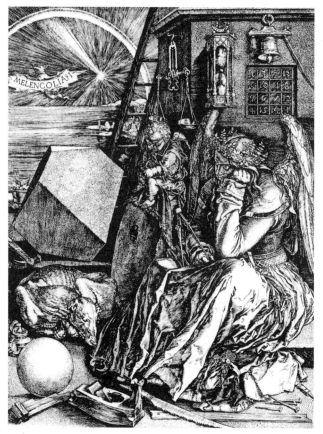

图25 阿尔布雷特·丢勒,《忧郁 I》(*La Melancolia I*),1514年,版画,大都会博物馆,纽约。

取的例子,这些壁画最初由乔托制作,但1420年被大火焚毁,随后又被重新绘制。壁画的"布局"给我留下了强烈的印象,尽管尺寸缩小了,但与西斯廷的弦月窗极为相似(图26)。

　　一个整体的分析显示出如此强烈的相似性,以至于它们为某些弦月窗的直接来源提供了假设(图27、图28、图29)。此外,米开朗基罗很可能在1494年前往威尼斯的旅途中看到过这些壁画。

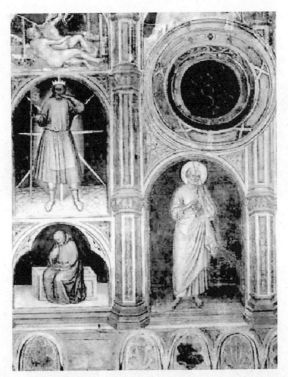

图 26 乔托，由尼科洛·米雷托（Nicolò Miretto）在费拉拉的斯特凡诺（Stefano da Ferrara）等人的帮助下重新绘制的壁画，《月的周期》（Cycle des mois），约 1420 年，法理宫，帕多瓦。

图 27 乔托等人，《月的周期》，重绘壁画……，法理宫，帕多瓦；米开朗基罗，弦月窗局部，西斯廷教堂。

图 28 乔托等人,《月的周期》, 重绘壁画……, 帕多瓦; 米开朗基罗, 弦月窗局部, 西斯廷教堂。

图 29 乔托等人,《月的周期》, 重绘壁画……, 帕多瓦; 米开朗基罗, 弦月窗局部, 西斯廷教堂。

除了可辨识的来源外, 西斯廷的弦月窗与帕多瓦的壁画的相似之处还有助于我们更好地理解祖先们表现形式的含义。我们可以将法理宫的绘画的"布局"描述为典型人物形象的星丛: 在墙壁上部找到的那些我们感兴趣的人物呈现为一部有关行业的、性格的、天体影响的百科全书, 类似于"行星之子"的年历和版画。祖先姿势的相对简化使他们与这一传统联

系在一起，在这种传统中，他们分享有限的空间性、行业的存在和性格的描述。祖先们忧郁的特征与土星联系在一起，这和帕多瓦中呈现行星影响的表现构架非常接近。因此证实了如下论点，即犹太人与土星的联系也出现在意大利，特别是在西斯廷教堂的一位被普遍认为与年历的通俗图画毫不相干的艺术家的作品中。这一假设仍有待证实，但它显示弦月窗和帆形壁画中描绘的祖先们，与穹顶上的英雄的类型相比属于一种通俗、低级图画的类型。通过祖先的土星身体，显示出一种对必须引导每个人复活的力量的抵抗，特别是当复活的人被整合到一个基督的单一的"享天福的圣身"（corps glorieux）中时，如图30中圣保罗的表达。

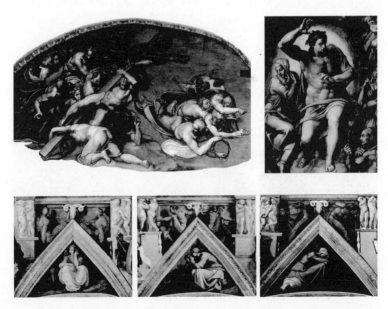

图30　米开朗基罗，《最后的审判》中两个局部，以及三个弦月窗局部，西斯廷教堂。

基督教传统用来命名这种惰性力量的名称是"肉体"（chair），以西斯廷教堂壁画为背景，我们需要将"肉体"与复活的"享天福的圣身"意义下的"身体"——基督徒与复活的基督成为一体的身体——相比较。因此，身体是完成同质化和纯净化的统一过程的名称，是基督教历史的救赎目标；肉体是逃避身体统一要求的名称，它是减慢的范畴，这个阻碍（impedimentum）过程使之远离最后的审判。肉体使犹太人被约束在其宗教信仰和习俗中，阻止他们转变信仰，这一刻将宣告完满的人（plenitudo gentium）和完满的时间（plenitudo temporum）的最终重组。在祖先人物系列中，我们根据肉体、肉身（sarks）、与圣灵寓居相对立的生存生命，来认识生命的不同面貌。祖先们是这种肉身性（carnalité）的持有者。所有养育和哺乳的活动都是肉身性的（Charnelles）（图31）。[iv]

图31 米开朗基罗，祖先人物系列局部，西斯廷教堂。

　　如果将他们从拯救和救赎计划中去除掉的话，妇女的淫荡是肉身性的（图32），对圣经的精疲力竭和逐字逐句的阅读是肉身性的（图33），阻止领受神明恩赐的忧郁是肉身性的（图34），劳作的重复动作是肉身性的（图35）。

图 32　米开朗基罗，祖先人物系列局部，西斯廷教堂。

图 33　米开朗基罗，祖先人物系列局部，西斯廷教堂。

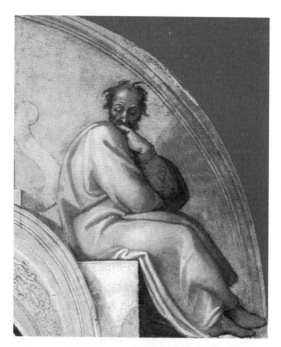

图 34　米开朗基罗，祖先人物系列局部，西斯廷教堂。

图 35　米开朗基罗，祖先人物系列局部，西斯廷教堂。

肉体可能是用来描述正式的、有据可查的研究的最恰当名称，很少有研究米开朗基罗的专家注意到，画家是根据人形的概念创造了祖先们了无生气的身体（图36）。

图36 米开朗基罗，西斯廷教堂弦月窗草图，钢笔画，阿什莫尔博物馆，牛津。

在分析的这一阶段，带有蒙太奇的幻灯片操作可以再次介入（图1）。这两个部分之间的共同元素确实开始增多，因为在亚米拿达和其他祖先中，通过删除形象对名字的影响，根据我所指出的特定含义，相异性元素允许将等待描述为微不足道的无用物，将其状态描述为肉身性的（charnelle）。看过贝克特剧本的读者会感觉到，我们正在接近《等待戈多》的主题，在这部作品中，在第二次世界大战的废墟之上，并在以犹太大屠杀为悲剧背景的情况下，人的肉身性的、必死的维度通

过与基督教末世论的疲乏而讽刺的对比显现出来。在这个分析阶段，蒙太奇中相对古老的那部分将一束光投射到留在阴影中的较新部分的一个方面上。亚米拿达的姿势所产生的问题，以及根据肉身对生命的视觉定义所导向的问题，又回到了照片中弗拉季米尔和爱斯特拉冈的姿势上而且更广泛地贯穿整个作品。（图37、图38）

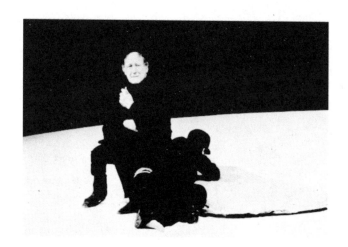

图 37　塞缪尔·贝克特，《等待戈多》，1978 年与阿维尼翁创作，欧托门·科雷查（Otomar Krejca）导演，乔治·韦尔森（Georges Wilson）饰弗拉季米尔，吕菲斯（Rufus）饰爱斯特拉冈。

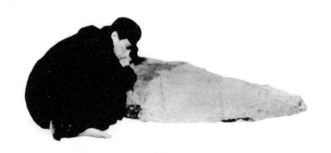

图 38　《等待戈多》，同上，吕菲斯，爱斯特拉冈。

让我们回想起不断躺在土墩上的爱斯特拉冈的精疲力尽，游戏继续不断重复着姿态和对话，尤其是当对话唤起了关于时间终结或存在意义的形而上学问题时（图39）。

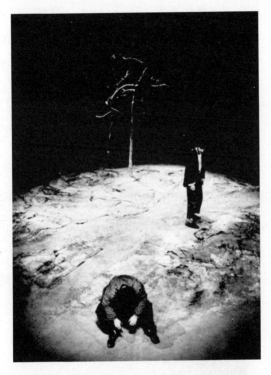

图39 《等待戈多》，罗杰·布林（Roger Blin）指导，法兰西喜剧院，让－保罗·罗斯里昂（Jean-Paul Roussillon）饰弗拉季米尔，让－皮埃尔·奥蒙特（Jean-Pierre Aumont）饰爱斯特拉冈。

此外，我们还必须考虑其他鲜为人知的因素：例如，在第一版剧作中，爱斯特拉冈被命名为列维（Lévy），他总是从希伯来人的角度看待与末世论有关的所有观点，而弗拉季米尔在这种情况下则采用基督教的观点。贝克特的戏剧可以说是一种在等待中的未完成的、紧张的现在时结构，它与《最后的审判》的"现在时"相似，但以基督祖先们的了无生气的麻木为

特征。如果我们将其与西斯廷弦月窗和帆形中的奇异家族的立场联系起来，对"荒诞戏剧"中所表达的历史意义的误解将获得额外的意义。这些肉体的身体位于历史的边缘，与最后审判中身体的复活计划格格不入（étrangers）。这种终极转化的观点是基于对自己身体的幻想投射，在这个进程中否认死亡使他得以重生并融入基督的身体。就这一进程而言，祖先们是必要的，因为他们承担了一切拖延实现进程的责任，因此开启了一个人类生活的时期，一个对基督教意识形态史来说过于人性化的时期，因此基督教意识形态把这个时期呈现为一个不同的时期，一个肉体生命的不同时期。在分析的这个阶段时，贝克特戏剧中的错时蒙太奇获得了其全部的批判意义，因为它表明犹太祖先们的时期是无稽之谈的基础，而西斯廷所编造的基督教历史感正是基于此（图40）。

他们在这个基督教圣地的不协调存在是对肉身的否认及

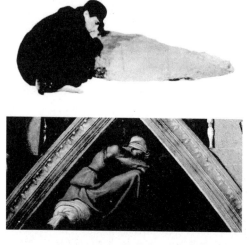

图40 《等待戈多》，阿维尼翁，1978年7月，吕菲斯饰爱斯特拉冈；米开朗基罗，祖先人物系列局部，西斯廷教堂。

其必死时间性的痕迹。祖先们的蒙太奇和《等待戈多》中的剧照揭示了意识形态运作的影响，这使基督教的弥赛亚时间保持在合理的水平。同时，《等待戈多》将西斯廷祖先们与其他部分之间的关系所定义的起始空间置于场景的中心，但却以另一种方式设计了这一边缘区域的构成：徘徊、绝望（accedia）、重复的姿态是一种致命且无法逾越的状况的标志。贝克特的戏剧因此实现了对教堂中驱逐肉身及其必死时间性的颠覆：《等待戈多》驱逐了享天福的圣身及其形而上的天命。这种操作的痕迹是对《圣经》和末世的语境的直接引用，以诸如拉上裤子拉链或脱掉鞋子之类的最低微的活动为特征[14]。因此，《等待戈多》彻底颠覆了基督教的历史观，他削弱了这一历史中的弥赛亚力量，并使人们质疑历史意义。

　　瓦尔特·本雅明写道，艺术史是预言的历史。它只能从当下现实的角度来描述；因为每个时代都有一种新的可能性，它是不可继承的、独特的，阐明那些将过去时代的艺术包含在其中的预言。在艺术史上，没有什么比破译预言更为重要的了。在过去的伟大作品中，预言在写作时就赋予了它们价值。什么未来？实际上，不一定是眼前的未来，也不一定是完全确定的未来。没有什么比在未来的黑暗空间内艺术品的变化更加纷扰的了……[15]。

14　参见Samuel Beckett, *En attendant Godot*, Éd. de Minuit, Paris, 1952, p. 11-15, 关于最后的审判和十字军部分, p. 23-25, sur l'Alliance ; cf. Daniel Stempel, « History Electrified into Anagogy » : A reading of "Waiting for Godot", *Contemporary Litterature*, 1976, vol. 17, n. 2, p. 263-278.

15　Walter Benjamin, « Paralipomènes et variantes de *L'Œuvre d'art à l'époque de sa reproduction mécanisée* (1936) », trad. J.-M. Monnoyer, in *Écrits français*, Gallimard, Paris, 1991, p. 180.

在西斯廷教堂中纷扰着未来黑暗空间的是基督的祖先们。他们与先知和女预言者的接近突然显得不太恰当，因为他们饱有贝克特戏剧中的蒙太奇所揭示的预言。两部时间上如此遥远的作品可以结晶成一个星丛，根据本雅明对历史不合时宜的思维方式，过去的作品中包含点亮现在作品的"引线"。

译注

i istoria，在意大利语中指"历史"，是文艺复兴时期一个美学范畴。这个概念由阿尔伯蒂引入艺术与审美之中，他认为"最伟大的画家的作品不是巨制，而是 istoria"。于是造型艺术的宗教因素被升华为一种历史精神或"现实意识"，代表着文艺复兴的新艺术对于基督教主导的造型艺术的超越。参见刘旭光，《西方美学史概念钩沉》，《人文杂志》，2016 年第 9 期，第 84-85 页。

ii 在西斯廷天顶中心的 9 幅"创世纪"里，每幅画的四个角落，都各有一位肌肉健壮的裸体男性，ignudi 便指这 20 位裸体男性。其中，每一位都呈现出一些高难度的身体扭曲姿势，而且跟"创世纪"没有关系。

iii Kronos，希腊语中的土星。

iv 关于 chair、carnalité、charnelle，三个词都指世俗的肉体、肉身，它们对立于基督教中和圣灵结合的神圣身体（corps）。sarks 是指《新约》中的肉体，基督教里面有一个"肉体"从自身的中性延展至罪的根源的过程。新的《圣经》中 sarks 一词（出现 147 次）有一半以上是与道德无关的中性（neutral）描述，指代"肉体""血统""人类的生命""可见而具体的层面""今生（暂时）的生命"等。显示《圣经》并非以"肉体"自身为邪恶（参照《旧约》的观点）。而 kata 是希腊文，即"按照"，所以 kata sarks，直译是"按照肉体"。这里的 kata 应该等同于前面的 selon，可以省略。同时，为了与前面的 chair 区分，这里将 sarks 翻译为"肉身"。

一个群众演员的辩证死亡

——皮埃尔·保罗·帕索里尼《软奶酪》评注 [1]

泽维尔·维尔

1　虽然当前版本与线上出版的会议论文集的版本（甚至是标题）相差悬殊，但分析的内容是相同的，作者只是想更明确地突出本雅明的动机和轨迹。此后，这一思考的所有成果都以专著的形式发表：*La ricotta. Pier Paolo Pasolini*, Aléas Éditions, col. « Le vif du sujet », Lyon, 2011.

　　每个被理解为可能性的历史时刻都释放了历史的可能性。每个释放的可能性都是对当下可能性的救赎。

<div style="text-align:right">——瓦尔特·本雅明</div>

　　传统是一种可以用姿态表达的崇高。许多祖先理解了它，通过他们，经过几个世纪，这个姿态变得像鸟的飞翔一样纯粹，像波浪的运动一样基本。但是唯有革命才能拯救过去。

<div style="text-align:right">——皮埃尔·保罗·帕索里尼</div>

　　《软奶酪》（*La ricotta*）是一部委托创作的作品，一部三十五分钟的电影短片，原本打算作为一部名为《美好生活》（*La vita è bella*）的电影的一部分。然而，剧本交付时出现了问题：制片人提起了针对帕索里尼的诉讼，认为他触犯了道德和宗教价值观，他的拍摄将被视为藐视国家宗教罪的依据。经过漫长的诉讼程序，法院一审宣判制片人起诉无效，但二审判定导演需对《软奶酪》剧本中的某些段落进行修改。与此同时，帕索里尼将他的电影委托给了之前一起合作过《乞丐》（*Accatone*）[i]和《罗马妈妈》（*Mamma Roma*）[ii]的制片人阿尔弗雷多·比尼（Alfredo Bini）。比尼邀请罗西里尼（Rossellini）、戈达尔（Godard）和格雷戈雷蒂（Gregoretti）

参与其中，最终组成了一部名为*Laviamoci il cervello*的集锦式影片，字面意思为脑力工作，又名《罗戈帕格》（*RoGoPaG*），这是四位导演名字的缩写。导言板上的几句话概括了这一合作的想法："四位作者的四个故事，都讲述了世界末日的欢乐原则。"[2]现在，我们很少能从整体上观看这部电影，电影的连贯性来自外部，而这个形象化的寓言故事《软奶酪》在帕索里尼的作品中占有重要地位。它有机地并带有问题意识地嵌入其60年代的创作中，同时在新现实主义系列的首批电影中引入了一种间断性。《软奶酪》描述了一部电影拍摄的过程：片中的导演（奥逊·威尔斯饰）借用意大利矫饰主义或反古典绘画的风格拍摄了基督受难的活人画[iii]（图1、图2）。

图1、图2　皮埃尔·保罗·帕索里尼，《软奶酪》（*La ricotta*），1962年，35 mm胶片。模仿罗素·菲伦蒂诺（Rosso Fiorentino）的活人画，《耶稣降架半躺图》（*Déposition de croix*），1521年，沃尔泰拉美术馆。模仿雅各布·蓬托尔莫（Jacopo Pontormo）的活人画，《耶稣降架半躺图》，1527年，佛罗伦萨，圣费利西塔，卡波尼教堂。

2　实际上，埃尔维·儒贝尔–洛朗辛（Hervé Joubert-Laurencin）指出，"我们必须在'一个世界终结'的意义上理解'世界末日'，因为这部电影唤起了在1963年富裕的、工业的和消费的西方世界中旧价值观的颓废，而这种颓废导致了真实的丧失"。*Pasolini, portrait du poète en cinéaste*, Éd. Cahiers du cinéma, Paris, 1995, p. 85 *sq.*

然而，一个名为斯特拉奇（Stracci）的人物饰演在基督旁边被钉在十字架上的强盗（图3、图4），他忧心忡忡——实际上只是为了果腹——与其他演员的担忧相反，但其命运却被叠加在片中所讲述的故事上：受难与死亡。这是一个命题：在《软奶酪》中，过去使现在成为其政治穿插的场所，而绘画使电影成为未来可于其中发酵的变革空间。

图3、图4　皮埃尔·保罗·帕索里尼，《软奶酪》，1962年，35mm胶片，斯特拉奇。

40年前，当帕索里尼来到电影界时，从葛兰西（Gramsci）那里继承来的社会世界的形象——即为人民服务的知识分子在某种程度上是保管者，现在看来已然显得不合时宜了[3]。马克思主义对统治阶级和劳动阶级、无产阶级人民和资产阶级

3　关于这一点，参见Naomi Greene, *Pier Paolo Pasolini. Cinema as heresy*, Princeton University Press, Princeton, 1990, chap. III, « The end of ideology », p. 53 *sq.*

之间的区分，在对新权力服务的无条件平均化和同质化运动中已经变得模糊不清了，它不再提供一种文化和意识形态上的分配，艺术本可以坚定地以此分配为基础，并最终发挥作用。与战后经济繁荣联系在一起的意大利社会结构的深刻变革，使人们更加难以抱有民族认同感，我们必须从历史和方言的层面理解文化，以及它所调动的人类学关系的不可替代性[4]。一种新现实强加给了自己，或者说是帕索里尼的非现实（irréalité），被概括为无差别的大众（masse）概念[5]，使电影工作者处于相对于"他心目中的理想的人民"[6]而言的危险的境地中，并迫使其创造新的方法去抵制大众媒体的亚文化[7]。这场危机将会扩大，特别是导致帕索里尼放弃（abjurer）（用他自己的话来说）他的"生命三部曲"（Trilogie de la vie）[8]，在他看来，这有可能陷入消费社会的享乐主义。但它已经形成了帕索里尼所从事的电影创作批判的开端。因为这种转变从一开始就意味着，20世纪下半叶的知识分子和艺术家必须面对一

4 为了分析这些转变及其对意大利电影的影响，我们特别参阅Adams Sitney, *Vital crises in italian cinema : iconocraphy, stylistics, politics*, University of Texas Press, Austin, 1995 ; Angelo Restivo, *The cinema of economic miracles. Visuality and modernization in the italian art film*, Duke University Press, Durham-Londres, 2002. 为了界定民族文化，我们参阅Pasolini, « Le véritable fascisme et donc le véritable antifascisme » (1974), in *Écrits corsaires*, trad. fr. de Philippe Guilhon, Flammarion, Paris, 1976.

5 参见1966年《康特罗坎波》（Controcampo）对帕索里尼的采访，in P. P. Pasolini, *Tutte le opere, Per il cinema*, éd. de Walter Siti et Franco Zabagli, Mondadori, Milan, 2001, t. 2, p. 2954-2986.

6 *Ibid.*,p. 2962

7 帕索里尼对此诊断进行了简要总结，然后在不同场合进行了深化。让我们想到著名的《萤火虫文章》（1975），这是一种世界末日的立场，与20世纪60年代初开始的反思相吻合，当时他执导了《软奶酪》和《愤怒》。

8 "生命三部曲"包含《十日谈》(1971)、《坎特伯雷故事集》(1972) 与《一千零一夜》(1974)。

个前所未有的问题，即在政治去主体化的过程中，留下的一个使新法西斯主义的面目显露出来的空白。在这里，帕索里尼引发了众所周知的有关丧失与衰落的主题，这些主题详尽地展现在1960年代末和1970年代初的文章中，有时伴随着极其激烈的言辞："罗马游民无产阶级[iv]中的青少年和年轻人，如果他们现在是人类的废物，那就意味着即使在那时他们也是潜在的人类废物。因此，他们被迫成为可爱的白痴，被迫成为和善匪徒的可怜罪犯，被迫成为纯洁无辜者的懦弱的傻子，等等。现在的毁灭意味着过去的崩溃。生命是一堆毫无价值而又充满讽刺的废墟。"[9]但是，从电影的角度来看呢？换句话说，对于过去，电影可以做什么？更确切地说：是否能够将无法在现在——正在发生的——出现的过去，视为一种新的可能性呢？这个问题或假设比论断性和辩论性的言辞要辩证得多。实际上根据本雅明衰落主题（motif du déclin）的观点，这种假设隐含着阿兰·纳泽（Alain Naze）所命名的一种可能的"弥赛亚效应"，该假说是"电影图像[v]本身与拯救过去的尝试之间的内在联系所固有的。难道帕索里尼的电影不会表现出相反的情况，据此，他电影中流露的过去可以通过与现在的相撞——以电影式媒介这个纯粹现代的现在开始——从而得到救赎吗？"[10]从这个角度来看，作者喜欢将关于绘画的电影式戏仿短片《软奶酪》形容为简单的美学幻想，似乎并非偶然。事

9　P. P. Pasolini, *Lettres luthériennes*, Seuil, Paris, 2000, p. 82-83.

10　参见« Image cinématographique ; image dialectique. Entre puissance et fragilité »（《电影图像；辩证图像。权力与脆弱之间》）, *Lignes*, 18, octobre 2005, p. 91-112, p. 92 ; et *Id.*, « Fonctions de l'anachronisme chez Pasolini », *Revue Appareil* [En ligne], Varia, Articles, mis à jour le : 08/10/2009.

实果真如此吗？

　　《软奶酪》使帕索里尼思想中的一个时刻具体化了，它延续了《乞丐》中的悲剧史诗思想，并伴随着对第二次世界大战后的非殖民化运动的诗意和历史的解读。应当记住，《软奶酪》与《愤怒》（La rabbia，1963）[vi]是同一时间创作的，后者是一部纯粹的新闻剪辑电影，在这部电影中，民族解放斗争，或者说，人民的政治主体化运动占据了重要的部分。《软奶酪》的主要人物斯特拉奇［字面意思是破衣服（haillons）］属于游民无产阶级的内在意象，他夹杂着的忧虑近似于弗朗茨·法农（Frantz Fanon）的分析和主张。看似无关的两个世界彼此投射，后殖民的世界将要到来，而农民和工人的小世界也充斥着罗马市郊[11]。两个世界在《愤怒》所表达的当下弥赛亚的思想中结合在了一起——但我们相信它是从瓦尔特·本雅明《论历史的概念》的论述中提炼出来的——"唯有革命才能拯救过去"[12]。同样，如果我们仅仅拘泥于断言性的目的，那么就会错过重建想象的凝聚（condensation imaginaire）的本质，换句话说，也就是图像使政治观念和时间受到影响的工作。在《软奶酪》中，首先是一部关注身体的作品。不能过于坚持帕索里尼所期望的这种行动——尽管已经幻灭了，它背负着"将政治思想从其话语脉络中解脱出来，从而达到那个关键的地方，在那里政治将体现在每个人

11　关于这一点，帕索里尼明确表达了自己的观点："（在里科塔时代）罗马游民无产阶级的唯一方式是把它视为第三世界的许多现象之一。斯特拉奇不再是罗马游民无产阶级的英雄，而被视为一个具体的意大利问题，但他是第三世界的象征英雄。它更抽象，更不富有诗意，但对我来说，却更重要"。*Tutte le opere, op. cit., Per il cinema*, t. 2, p. 2902.

12　P. P. Pasolini, *Tutte le opere, Per il cinema, op. cit.*, t. 1, « sceneggiature (e trascrizioni) », p. 384.

的身体、姿态和欲望上"[13]的可能性。因此，如果很难认同身体退化和消失的宣告，那么在《软奶酪》放映时，就更难理解从来只有政治的、悲怆的身体图像的出庭（comparution）甚至出现（surgissement）。在这方面，帕索里尼选择马里奥·西普利亚尼（Mario Cipriani）扮演斯特拉奇是有深刻含义的。西普利亚尼和其他许多人一样来自农村，是罗马郊区不断壮大的游民无产阶级人民中的一员，他住在皮耶特拉塔的一个小镇上，当卡洛·利扎尼（Carlo Lizzani）拍摄《驼背人》（Il gobbo del Quarticciolo）时，在片场看热闹的西普利亚尼遇见了作为演员的帕索里尼。"他是如此坚定地看着我，西普利亚尼坦言，以至于让我感觉他是要找我吵架。接着，赛尔乔·奇蒂（Sergio Citti）走过来，跟我解释保罗是谁，并告诉我他对我的脸（la mia faccia）感兴趣，认为我适合出演他的一部电影。"[14]帕索里尼在他的脸上看到了什么？它具有什么形象的力量？又能发挥什么样的可能性呢？帕索里尼的电影摄影总能够在每张面孔中揭示出赋予其生命力的方言元素[15]。但是，在一群好奇的人中凝视着马里奥·西普利亚尼，这已经意味着，自无名者卑微的状况来看，帕索里尼赋予此种"过去的力量"（forza del passato）[16]以形象，使他的电影提取了戏剧的双重记录，同时作为他的论点和假设。

13　Georges Didi-Huberman, La survivance des lucioles, Paris, Minuit, 2009, p. 20, citant Jean-Paul Curnier, « La disparition des lucioles », in Lignes, n° 18, 2005, p. 72.

14　Extrait de Gaetano Gentile (éd.), « La meglio gioventù. Intervista a Mario Cipriani e Pippo Spoletini », in Filmaker's Magazine, anno IV, n° 7, settembre 2001.

15　参见Georges Didi-Huberman, « Pasolini ou la recherche des peuples disparus », Cahiers du Musée national d'art moderne, 2009, 108, p. 87-115, p. 91.

16　格言"forza del passato"截取自帕索里尼的一首诗，在电影中奥逊·威尔斯读这首诗是为了回答记者在片场采访时提出的无关紧要的问题。

这就是在创作形式和图像结构中被唤起的过去，通过电影中的电影导演以及群众演员的表演——蓬托尔莫的祭坛画，罗素·菲伦蒂诺的耶稣降架图；在这里，在形式颠倒的对位与错时中，过去在其力量中被激起、被调动，并从现在的一个面孔的地方被识别出来。在帕索里尼那里，这股过去力量的名称之一是马萨乔（Masaccio），这并不奇怪，信任或思考它的意思只意味着"看待某些面孔的一种方式"[17]，超越了任何模仿性的引用："这是圣斯特拉奇——古加缪的脸/马萨乔笼罩在阴影和光线下的圆形侧面/像面包师的圣餐包（Il santo è stracci/ la faccia di antico camuso/ i fianchi rotondi che Masaccio chiaroscurò/ come un panettiere una sacra pagnotta）"[18]。如果昨天的圣人和今天的穷人是一体的，那无疑是因为造就那个人的特征在这个人身上得到了体现，也是因为色彩的谦卑的工作和光线的崇高的工作在同一形象中被理解和融合，投射并具现在一个鲜活的身体中。最终，帕索里尼将电影图像定位于感性的接替（relève）：在这里它意味着自然的、基本的和生理的生命，被剥夺一切政治形式的生命，其中斯特拉奇被认为是处于绝对需要的当下的代表。通过自此产生的形象化的感悟（fulgurations figuratives），隐藏在过去的某物凭借某种强度，将具有图像力量，成为电影化现实（réalité filmique）的无限可用的能量。根据帕索里尼的说法，这揭示了电影的弥赛亚使命

17　P. P. Pasolini *Tutte le opere, Per il Cinema, op. cit.*, t. 2, p. 2886. 或者"当我拍电影时，我沉浸在一个物体、事物、一张脸、外观、风景面前的迷恋状态中……"，in Jean Duflot, *Pier Paolo Pasolini. Il sogno del Centauro*, Editori riuniti, Rome, 1983, p. 95.

18　P. P. Pasolini, Poesia in forma di rosa, Garzanti, Milan, 1964 ; cité par Alberto Marchesini, *Citazioni pittoriche nel cinema di Pasolini (da Accatone al Decameron)*, La Nuova Italia Editrice, Florence, 1994, p. 53.

图 5　皮埃尔·保罗·帕索里尼，《马太福音》，1964，35mm 胶片（玛利亚）。
图 6　皮耶罗·德拉·弗朗西斯卡（Piero della Francesca），《圣母像》（*Madonna del Parto*），约 1460 年，壁画，260x203cm，蒙特其博物馆。

的另一面向：图像只存在于此时此地的激情转换的必要性中。

　　帕索里尼在1963年撰写的名为"一个充满生命力的使命（Una carica di vitalità）"[19]的文章中——当时正在为《马太福音》（*Il Vangelo secondo Matteo*）[vii]的拍摄做准备——解释道："在前景（inquadratura）中思考，'站立的玛利亚形象，即将成为母亲'，我们能否避开圣塞波尔克罗的皮耶罗·德拉·弗朗西斯卡（Piero della Francesca）的圣母像的启发（suggestione）呢？"（图5、图6）。他继续说："在那里，令人难以置信的生命力增强（aumento di vitalità）的视觉外观。"[20]此刻我们在某种程度上处于帕索里尼式视觉配置的核心。生命力增强（Aumento di vitalità）是从贝伦森（Berenson）那里借用的一个定义性表达，结合隆吉[viii]关于马

19　P. P. Pasolini, *Tutte le opere, Per il cinema, op. cit.*, t. 1, p. 671-674.
20　*Ibid.*, p. 673.

萨乔壁画的课程[21]，帕索里尼重新对这个表达进行了阐释，使其比唯一的能量益处具有更加令人不安且精确的感觉，一种编织时代错乱的感觉。帕索里尼回忆起因阅读马太福音而在他身上产生的振荡（"审美情感"），他写道："在神圣的文本中，神话暴力……和实际文化的混合（mescolanza）……在我的想象中投射出一系列双重的形象化世界，它们往往是相互联系的；这个在我去印度或在非洲的阿拉伯海岸旅行时出现在我眼中的，生理的、粗鲁鲜活的圣经时代的世界，与那个从马萨乔到黑色矫饰主义（manieristi neri）[22]重建意大利文艺复兴象征文化的世界"。作为埃里希·奥尔巴赫（Erich Auerbach）的忠实读者，帕索里尼认为，生命力增强具体化为"注解的努力"（l'effort exégétique），通过马太的经文和文艺复兴伟大绘画强烈视觉性的"风格的加速""简省的跳跃""纪年时间的取消"[23]重新装配与联合被引起的"暴力"。也就是说，生命力增强用来表示过去自由的能量，在震惊、感悟（fulguration）的情况下，将图像——用帕索里尼的词表达——记录并折射（rifrangere）。因为事实上，在电影式的想象力上，要把握的并不仅仅是借用旧时的断裂线（lignes de fracture），而是通过接连性（contiguïté）和连续性

21　Roberto Longhi, « Gli affreschi del Carmine, Masaccio e Dante » (1949), in *Edizione delle opere complete*, 8, I, Sansoni, Florence, 1975 ; voir également P. P. Pasolini, « Roberto Longhi, Da Cimabue a Morandi », in *Tutte le opere, Saggi sulla letteratura e sull'arte*, éd. de Walter Siti, Mondadori, Milan, 1999, t. 2, p. 1977 sq. 帕索里尼还把《罗马妈妈》的写作献给了隆吉："感谢罗贝托·隆吉，我因其'形象化感悟'而受惠"。*Tutte le opere, Per il cinema*, éd. de Walter Siti et Franco Zabagli, Mondadori, Milan, 2001, t. 1, p. 154.

22　P. P. Pasolini, *Tutte le opere, Per il cinema, op. cit.*, t. 1, p. 672-673.

23　*Ibid.*, p. 673.

（continuités）来解决问题。如果按照帕索里尼的说法，那么这种行动上的想象力构成了一种时间性的力的场域，能够收集甚至释放包含其他和独特图像中所包含的冲击。与这种折射过程相关的是阿比·瓦尔堡[24]的图像死后生命（vie posthume des images）[ix]的伟大主题，以及本雅明关于图像的辩证概念，其中曾经与当下在"一闪间相遇，形成一个星丛"[25]。辩证图像内部时间的闯入和阻断影响了对过去作品的阐释学期待，本雅明解释说，它涉及"在那个它们诞生的、了解它们的时间中展示，也即我们的时间"[26]。因为本雅明所谓的期待不仅会影响我们的目光，还影响凝视时的作品本身[27]。将作品带回到它们的行动和生活的范围内，就意味着在未来即刻显示出作品生成所暗含的东西；例如生成姿态或生成政治。换句话说，这种作品的生成早已被铭刻于自身，就像一种召唤、一种酵素。本雅明认为，在某种程度上"每个时代都具有一种新的可能性，它是固有的而非继承的转移，这解释了那些将远古时代的艺术包含在其中的预言。在艺术史上，没有什么比破译预言更为重要

24　关于阿比·瓦尔堡有关生存的认识论和人类学方法，我指的是乔治·迪迪-于贝尔曼的奠基之作《影像生存：阿比·瓦尔堡的艺术史和幽灵时间》（*L'image survivante. Histoire de l'art et temps des fantômes selon Aby Warburg*, Minuit, Paris, 2002），扩展了作者在《时间之前：艺术史与图像的不合时宜》中的思考。（*Devant le temps : histoire de l'art et anachronisme des images*, Minuit, Paris, 2000）。

25　Walter Benjamin, *Paris, capitale du XIXe siècle. Le Livre des passages [1927-40]*, trad. J. Lacoste, Éditions du Cerf, Paris, 1993, p. 478.

26　*Histoire littéraire et science de la littérature in Œuvres*, trad. M. de Gandillac, R. Rochlitz et P. Rusch, Gallimard, Paris, 2000, t. II, p. 274-283, p. 283.

27　在汉斯·罗伯特·朱斯（Hans Robert Jauss）认识到接收的生产性美学原则时，该报告仍可能被激活和扩大：« Spur und Aura (Bemerkungen zu Walter Benjamins *Passagen-Werk*) », in H. Pfeiffer, H. R. Jauss et, F. Gaillard (dir.), *Art social und Art industriel, Funktionen der Kunst im Zeiltater des Industrialismus*, Fink, Munich, 1987, p. 19-38.

的了"[28]。对于艺术史以及蒙太奇运作时的艺术本身,无非是解读的辩证形式。在《软奶酪》的电影式虚构中,这一诠释性时刻,这个可读性时刻与作品传达的信息间的复杂关系以一种独特和闪现的方式在电影图像自身的辩证组织中得以具象化。

彼得罗·蒙塔尼(Pietro Montani)在对《软奶酪》的分析中认为,死后生命(Nachleben)现象起着重要作用,因为电影不仅仅通过绘画性引文证明了对自己过去形象的坚持,也不仅仅是表明了电影图像对绘画的亏欠[29];正如瓦尔堡所言,帕索里尼从更根本的意义上揭露并上演了回归的过程和图像的图示化(schématisme)[30]。总之,帕索里尼的电影有一个戏剧性层面,这与图像的这种死后生命(vie posthume)直接相关,即图像所展示的自由图式的能量的迁移和固定。从接受并承担它的新配置[x]的角度来看,迁移的客体——幸存的物

28 Walter Benjamin, *Gesammelte Schriften*, Rolf Tiedemann et Herman Schweppenhäuser, Francfort-sur-le-Main, 1990, vol. 1, p. 1046, la traduction française est celle de J.-M. Monnoyer, « Paralipomènes et variantes de *L'œuvre d'art à l'époque de sa reproduction mécanisée* (1936) », in *Écrits français*, Gallimard, Paris, p. 180.

29 关于绘画在帕索里尼电影中的影响方式,重点参见:Alberto Marchesini, « Longhi e Pasolini : tra « "fulgurazione figurativa" e fuga dalla citazione », *Autografo*, vol. IX, n. 26, 1992, p. 3-31 ; du même, *Citazioni pittoriche nel cinema di Pasolini (da Accatone al Decameron), op. cit.* ; Francesco Galluzzi, *Pasolini e la pittura*, Bulzoni, Rome, 1994 ; Hervé Joubert-Laurencin, *Le dernier poète expressionniste*, Les Solitaires Intempestifs, Besançon, 2005 ; Jacques Aumont, *Matière d'images*, Éditions Images Modernes, Paris, 2005 ; Luc Vancheri, *Cinéma et peinture*, Armand Collin, Paris, 2007, p. 152.

30 Pietro Montani, « La "vita posthuma" della pittura nel cinema », in Leonardo De Franceschi (dir.), *Cinema / pittura : dinamiche di scambio*, Lindau, Turin, 2003, p. 32-42, p. 36. 在这篇关于蒙塔尼的简短的论文摘要中,我涵括了他在2002年2月于法国社会科学高等研究院进行的一系列题为《图像、蒙太奇:观看电影的康德式方法》(Image, montage. Une approche kantienne du cinéma)的演讲的第一部分中所讲的内容。

质——并不是已经拥有某种形式（forme），而必须强调是一种力量，一种悲怆（pathos），在这种情况下，是一种由意大利文艺复兴时期的绘画所传递的基督教的悲怆。在蓬托尔莫祭坛画的场景重建中，蒙塔尼分析中的决定性时刻是扮演基督的群众演员的"滑稽"降架。那会发生什么呢？从瓦尔堡提出的图式论（schématisme）的角度看，携带或运输死去基督的姿态程式中所包含的悲怆的能量，超出了他电影式重构的框架，而绘画的主题则最终通过含混与随意渗透到了拍摄场景中。渎神者对神圣之物的这种玷污是一种极度亵渎，同时又是神圣之物对渎神者的征调。"从基督死亡的悲剧中，蒙塔尼说道，剩下的只有否定、空洞的痕迹，（也就是）被剥夺了实质的悲怆图式（schéma pathétique）。"[31]这个图示变得空无一物，这个纯粹虚拟的图式已经失去其"过去的力量"。相反，它将其作为一种能量传递给电影，并开始寻找新的化身。"正是这种情况下，在绘画的构图崩塌后基督的形象所留下的空缺处，《软奶酪》中斯特拉奇的形象出现了。"[32]评论界只看到了《软奶酪》中对绘画进行假设的失败，但怀旧导演（奥逊·威尔斯）的唯美主义带来的精疲力竭的矫揉造作，却成为图像行为（en acte d'images）中的知识和电影与绘画的双重游戏（double jeu）。在帕索里尼那里，作为中间程式的活人画的关系被讽刺性地寄托在导演角色上，这个关系体现的美学性并不亚于宗教经典阐释学：因此它与电影摄影计划融为一体。然后，我们必须看到，如果斯特拉奇能够

31　Pietro Montani, *op. cit.*, p. 41.

32　*Ibid.*, p. 39, 41.

吸引和接受——即结合（lier）——一种从其实现的崇高中区分开的悲怆的能量，那是因为他同时以不同的速度（vitesses différentes）受制于其他相反的相似性。特别是，但不仅限于在山洞里吃奶酪餐的场景中，里面的观众称其为"斯特拉奇秀"[33]。

　　在景深镜头与反打镜头间交替的黑白与加速拍摄——卓别林式的史诗般的加速——为斯特拉奇准备的镜头，乍一看，进食的场景与受难的历史相悖，如同在呈现的活人画之外。这难道不是精神恍惚的游离？不用说，这是斯特拉奇唯一的也是最后一顿饭，代替（en place）最后的晚餐的形象，引入了真正的基督的受难——所有绘画的缺席——而不是（au lieu）终结剧本的死亡：在这里，洞穴就其定义而言是引人发笑的地方，而就形象而言是基督的坟墓。自此，在边缘化和普遍存在的双重作用的支持下，奶酪餐的场景就像一幅过分逼真（trop vivant）的图画，在电影画面中发挥作用。斯特拉奇化身为一幅16世纪绘画场景（scène）中的粗俗人物，其标题既说明了餐食，也在整体上命名了帕索里尼的短片：这幅画是文森佐·坎比（Vincenzo Campi）的《吃软奶酪的人》（*Le mangeur de ricotta*）（图9）。这幅画属于伦巴蒂传统的滑稽绘画（pittura ridicola），是同样受欢迎且广为人知的绘画《吃豆子的人》（*Mangeur de haricots*）的另一版本。应当指出的是，吃豆子的人和吃软奶酪的人是即兴喜剧中假面[xi]的原型，在博

33　在这里，我们只能对《软奶酪》中不合时宜的可能性所推进和展开的象征性的形象、地点、模式进行部分分析。

洛尼亚，进食的仆人代表着长期的饥饿[34]。在坎比的绘画中，也正如帕索里尼的短片中，以最粗鲁的方式塞饱软奶酪究竟是为了什么？[35]从字面上看，因为食者粗俗形象的特殊情况，在电影的这一刻，它与受难这个重大主题联系在一起，使我认为出现了一个决定性因素。实际上，在《最后的晚餐》的叙述中，基督教的拉丁语采用manducare这一表达方式，来宣布一系列吃饭的命令，其字面意思为"狂饮暴食"，本是一种极其庸俗的表达方式，但自从被引入基督教的范围内，这一表达方式便获得了"一种新的神圣性"[36]。换句话说，斯特拉奇假设并复现了坎比绘画中滑稽和怪诞的内容，而不是单纯模仿其形式，同时以他的风格（style）揭示了一个隐匿的人类学阶层。在技术层面上，捕获过程属于我们所说的visio obliqua，即自由间接观看，因为我们与帕索里尼关于自由间接风格（oratio obliqua）的论述非常接近，但丁在《神曲》中描写万尼·符契（Vanni Fucci）时使用的就是这种风格：

> 在作者和角色之间以"自由间接"方式进行的交流，得益于低层次的模仿极限（limite mimétique），当灵感或末世论计划需要它时，并不妨碍作者按照自己的

34　朱利奥·塞萨尔·克罗齐（Giulio Cesare Croce）在他的作品中以著名的贝托多（Le Bertoldo）的形象传递了这些特质，如《愚蠢的贝托多》（1606）。当可怜的贝托多死时，帕索里尼可能还记得这一点，不是因为软奶酪的消化不良，而是因为不再吃根菜或豆子。

35　此外，这顿大餐的阵发、催眠的段落重现了由爱德华多·斯卡皮塔（Eduardo Scarpetta）制作的那不勒斯喜剧《贫穷和尊贵》（Miseria e nobiltà）中的一个著名场景，该剧于1954年由马里奥·马托利（Mario Mattoli）改编成电影，在那儿，帕索里尼最喜欢的演员托托（Totò）用双手吞食一盘意大利面。

36　Cf. Erich Auerbach, Le haut langage. Langage littéraire et public dans l'Antiquité latine tardive et au Moyen Âge, traduit de l'Allemand par R. Kahn, Belin, Paris, 2004, p. 62.

意愿在表现力层面做到极致……但丁使用了两种语言的混合：万尼·符契的俚语以及他自己的诗歌语言。从这个角度来看，万尼的说话方式本身就是一个小型杰作风格的存在基础。[37]

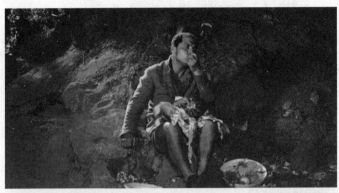

图7、图8　皮埃尔·保罗·帕索里尼，《软奶酪》，1962年，35mm胶片（斯特拉奇秀）。

37　P. P. Pasolini, « La mimésis maudite », *L'expérience hérétique*, trad. Hannah Rocchi Pullberg, Payot, Paris, 1976, p. 83. 为了对帕索里尼在《异端的经验主义》（*Empirismo eretico*）中所揭露的自由间接主观论点进行分析和透视，我们将特别阅读埃尔维·茹伯特-洛朗辛（Hervé Joubert-Laurencin）的《神圣理论》（« La divine théorie»）。*Le Dernier poète expressionniste. Écrits sur Pasolini*, op. cit., p. 61-83, Paolo Fabbri, « Free / Indirect / Discourse », in *Pier Paolo Pasolini. Contemporary perspectives*, University of Toronto Press, Toronto, 1994, p. 78-87.

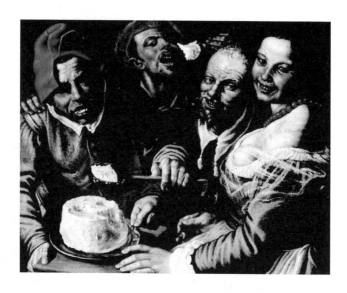

图 9　文森佐·坎比（Vincenzo Campi），《吃软奶酪的人》（*Le mangeur de ricotta*），约 1580 年，画布油画，77 cm × 89 cm，里昂美术博物馆。

　　小型杰作风格也在斯特拉奇秀中吃软奶酪的部分里暗中展开。斯特拉奇似乎告诉我们，难道《吃软奶酪的人》不是一个低微粗俗生命的、滑稽异化的形象吗？这个问题在自由间接观看（visio obliqua）允许的开放形式中，引导着整部电影，并在一个普通的群众演员、一个反面人物、一个可怜的基督（pauvre Christ）的痛苦中找到了最辩证的表述，就像意大利人说的那样。

　　斯特拉奇没有选择这种死亡，同样也没有寻求甚至接受这种死亡。死亡不再代表着自由，就像曾经在《乞丐》中是如此肯定[38]，也不是作品中消极作用的效果。它是绝对亵渎的，

38　Voir Fabio Vighi, « Pasolini and exclusion. Zizek, Agamben and the Modern Sub-proletariat », in *Theory, Culture & Society*, 2003 (Sage, Londres, Thousand Oaks, New Delhi), vol. 20 (5), p. 99-121, p. 115-116.

也是绝对神圣的，既是滑稽的同时也是悲怆的，与基督在他的再现中相一致——这是最终耶稣受难活人画的主题——并在其成因上也是讽刺或颠倒的：斯特拉奇死于软奶酪消化不良。一方面，这意味着电影虚构的张力通过对现实风格、丑陋和崇高标准的混淆表达出来。为了说明这种张力和部分吸收了这种张力的混合（contamination），帕索里尼给出了一个非常简单的例子：《乞丐》中阿卡托尼斗殴的场景，配上巴赫《马太受难曲》的音乐。在此场景中，"他在丑陋、暴力的情景和崇高的音乐之间制造了一种混合。这是奥尔巴赫所说的崇高的与滑稽的结合"[39]。另一方面，这意味着它基于基督教末世论应许的天国与斯特拉奇所追寻的满足世俗需求的王国之间的对立。然而，在帕索里尼将斯特拉奇置于需要的维度时，他又增加了甚至混淆了一个动机，那就是被动性，在游民无产阶级条件面前的接受性，一种与完整的历史意识相矛盾的道德倾向。在《软奶酪》中的某个时刻，饰演基督的群众演员——这将是他唯一的对白——对斯特拉奇提出一个非常布莱希特式的问题："你为什么要与那些使你挨饿的人在一起？"在电影悲惨的结构中，帕索里尼向观众展示了斯特拉奇过错的原因。除了斯特拉奇对命运的顺从或他的无知外，帕索里尼还指出了与受难相对的乌托邦理性，他说，斯特拉奇以一种"圣召"的方式

[39] P. P. Pasolini, *Entretien avec Jean Duflot*, Éd. Gutenberg, Paris, 2007, p. 141. 对于帕索里尼所暗示的内容和表征制度的越轨的伟大主题——与他的混合电影模仿有关，E.奥尔巴赫在《摹仿论：西方文学中现实的再现》中做了特别概括（Mimésis : la représentation de la réalité dans la littérature occidentale, trad. Cornélius Heim, Gallimard, Paris, 1968. ）

生活着[40]。正是在这种行动与受难之间的模糊性，这种游民无产阶级理念（ethos）与基督教悲怆（pathos）之间的辩证关系被固定在了电影《软奶酪》结束的图像上——斯特拉奇死在了十字架上（图10、图11）。实际上，这是一个重新恢复阐释的图像。因为生命暴露在这图像中，在死亡中，在华而不实的现代形象化（figuration）之中。"可怜的斯特拉奇！死亡是他实现革命的唯一途径。"扮演导演的奥迅·威尔斯说出了剧本的最后一句台词，听起来像是游民无产阶级群众演员的政治遗嘱。在审判过程中，它被修改（révisée）为一个套语，以赤裸生命代替了革命手段的表述"进行革命的唯一途径（Il suo solo modo di fare la rivoluzione）"被改成"他别无选择，只能以此提醒我们他还活着（Non aveva altro modo di ricordarci che anche lui era vivo）"[41]。即使在审查制度的影响下，生活的被动性与革命性行为的融合和同化，也在《软奶酪》中被深入地讨论。斯特拉奇与基督之间的隐蔽的对等只是游民无产阶级与赤裸的生命之间更深层相关性的必要但不充分的时刻，而赤裸的生命已然成为政治的对象，即卑鄙的（abject）和普遍的主体（sujet universel）[42]。帕索里尼似乎告诉我们，唯一有价值的普遍性，在本质上是未完成的，是在政治上与需求的激进性保持一致的，而这种激进性铭刻在那些没有得到满足的人

40　帕索里尼的苦难本身不是一种道德美德，而是一种史诗性的要素，"在一个悲惨、贫穷的游民无产阶级的心理中发挥作用的要素总是纯洁的，因为他们被剥夺了意识，因此是必不可少的"。*Tutte le opere, Per il cinema, op. cit.*, t. 2, p. 2846.

41　参见电影《软奶酪》中涉及蔑视国教的针对帕索里尼的诉讼文件，Rome, 1/6/1963.

42　Ou, selon les mots de Zizek repris par Fabio Vighi, op. cit., p. 102. "帕索里尼采取了更为激进的步骤，即'以排斥点确定普遍性'。"

图 10、图 11 皮埃尔·保罗·帕索里尼，《软奶酪》，1962 年，35mm 胶片，斯特拉奇之死。

的身体中[43]。这样一个主体印记，坦率地说，这样一个主体所能做到的（peut）就在于苦难，在于基督迫切要求受难的性情（disposition）。

在群众演员的电影摄影的种类下，在某种内在性与审美外在性的关系中[44]，即例外的关系中，帕索里尼电影中的斯特拉奇仅是这种力量的名称和形象，它从力量中撤了下来，使主

43　C'est là une thèse développée par Martin Crowley, dans *L'Homme sans. Politiques de la finitude*, Lignes, Paris, 2009.

44　为了反映主导演员状态的可见性悖论，我们将特别看到Georges Didi-Huberman, «Peuples exposés, peuples figurants», *De(s)générations. Figure, figurants*, 2009, n° 09, p. 7-17. "例外"一词在这里将审美情境—生活画面—电影经济与社会情境—罗马外围的无产阶级—政治经济联系在一起，再次表明了公认和分析的关系类型。乔治·阿甘本（Giorgio Agamben）根据古老的神圣人解释道："古罗马法中一个晦涩的人物，人类的生活仅以排除形式存在于法律秩序中。" Giorgio Agamben, *Homo sacer. Le pouvoir souverain et la vie nue*, trad. M. Raiola, Seuil, Paris, 1997, p. 16. 从这个意义上说，例外是基于一种平庸关系："被排斥的人，实际上并不仅仅是被置于法律之外或对其无动于衷；他被她抛弃，在这个生命与法律、外部和内部融为一体的门槛中暴露于风险之中。从他那里，几乎不可能说出他是在命令的内部还是外部"。*Ibid.*, p. 36.

体暴露于必然性之下：虚弱的、被动的力量[45]。

　　只有在政治的恳求与悲怆的恳求之间，图像产生的懵懂时代的往复交流中，人们才能明白帕索里尼所宣称的游民无产阶级的"神圣性"，而不像埃尔维·儒贝尔-洛朗辛所正确指出的那样，凭借它的铭文"按照牺牲和基督教殉道的顺序"[46]。因此，在结尾的反转中，基督必须被设想为对游民无产阶级生存的考验，甚至至少用一种更加原始和暴力的力量解除基督教信仰，这种力量掺杂着乌托邦式的冲动，并且其表现必须能够蔓延到所有知识、文化甚至语言的领域。在制作《乞丐》和拍摄《软奶酪》之间，帕索里尼构思了一个电影计划，他将其命名为"Bestemmia"，其主要内容是关于游民无产阶级"神圣"的观念的。帕索里尼解释说，这个亵渎圣人的形象比阿西斯的弗朗西斯（François d'Assise）还要粗糙，要经过异端和教会的死刑判决[47]。这个电影从未拍摄过，但毫无疑问，斯特拉奇这个角色要归功于这一想法。其次，Bestemmia的计划是一个更广泛的故事与剧本的名称（包括《乞丐》和《罗马妈妈》）。然后，Bestemmia采用了专门讲述了约翰二十三世诗歌的特殊形式，这无非是《软奶酪》的批判性评论以及其阐述的残余文本："今天，我的基督教研究不是无经验

45　Cf. Roberto Esposito et ses commentaires sur la thématique de la puissance passive, *Catégorie de l'impolitique*, trad. N. Le Lirzin, Seuil, Paris, 2005.

46　Hervé Joubert-Laurencin, *Le Dernier poète expressionniste. Écrits sur Pasolini, op. cit.*, p. 141-142 ."那个不得不饿死以使自己因被强迫进食而殉难的人也许想表达的是，就像帕索里尼本人一样，斯特拉奇和他的工作从未进入——就像我们通常所说的那样——基督教的牺牲和殉道的秩序之中。尽管如此，他们仍将绝对处于真正的社会死亡之中，换句话说，在最原始的意义上说是神圣的。帕索里尼何以成为罗马天主教徒中最具政治性的及意大利政治家中最不信奉天主教的人，而斯特拉奇既稳固又松动了最崇高的现代神圣人形象和最神圣的帕索里尼自画像。"

47　Cité par Walter Siti, en note de « Bestemmia », in Pier Paolo Pasolini. *Tutte le opere, Tutte le Poesie*, éd. de Walter Siti et Franco Zabagli, Mondadori, Milan, 2003, t. 2, p. 1723.

的/它是野蛮的；它想要存在又害怕失败/如果它不激发基督的观念/在历史上的任何风格前/在任何定式，任何发展前；从未有过的/通过现实再现现实/没有一首诗或一幅绘画的记忆，/完全没有诗和绘画；/用代表其自身的现实的方式/我唯独不认识马萨乔，/（隆吉的马萨乔）[48]，/长期以来，它一直支配着我的眼睛，我的心脏，/我的性，我不想/再去/懂得语言或绘画。/我希望这位基督呈现为现实。/这难道不是一个充分的理由/让它成为电影而不是诗歌吗？/……新的现实类似于，/仅类似于被追忆的真实的现实；/但这是轮到他的现实。/肉体和骨头构成的基督的可怜的配角，——付出了三倍的代价——/是等同于真实基督的肉体现实的现实[49]。/你，读者，最终你将读到它/真实的，肉体上真实的/用它自己的语言对你说话，/在其他任何语言之前：/用肉体的语言"[50]。《软奶酪》并不是这个理想的或初步的电影，它一直停留在诗稿的状态，但无疑它是辩证的。从一个到另一个，基督成为游民无产阶级生活现实的载体或可具象化的系数，"神圣"特征将从最古老的sacer一词的含义上理解。这个词的含义"向我们展示了笼罩在宗教内部或宗教之外的神圣形象上的谜团，它构成吉奥乔·阿甘本所强调的西方政治领域的第一个典范"[51]。

48 在"Bestemmia"（帕索里尼在3月67的"电影与影片"中发行的*Bestemmia*片段）的附录中，帕索里尼对原始文本进行了一些修改，他将描述为"一首诗形式的诗"。情景"或一个类似诗的情景"：当隆吉消失时，但丁和蓬托尔莫被添加到了马萨乔，*ibid.*, p. 1741.

49 变体："基督的可怜的模仿者，有血有肉/生产者没有付三倍的报酬/是像真实基督那样的现实。/……因此，我不会走出去/从现实圈中唤起这个现实/[……]因为在这种情况下，以一首诗的形式/我暂时用旧符号唤起/和我为他们赢得胜利的喜悦/然后我会在电影中真正唤起他的基督"，*ibid.*, p. 1741.

50 P. P. Pasolini, *Tutte le opere, Tutte le poesie, op. cit.*, t. 2., p. 1014-16.

51 Giorgio Agamben, *Homo sacer, op. cit.*, p. 17.

译注

i 《乞丐》（*Accattone*，1961），源于帕索里尼的小说，被视为意大利新现实主义流派的作品。影片主要表现了罗马郊区的青少年、妓女和拉皮条的人的生活，反映了游民无产者和被社会所唾弃的人的生活世界。但与新现实主义不同的是，帕索里尼转向探索更深层次的"现实"，而非仅仅沉溺于个人经验与外部世界的异化与疏离中。

ii 《罗马妈妈》（*Mamma Roma*，1962）是《乞丐》的续篇之作，故事讲述了罗马妈妈靠早年做妓女积累的钱为儿子在罗马郊区买了一套房子，但得知儿子爱上了出身贫穷的女孩后却极力反对。偶然的机会，儿子知道母亲在做妓女后大受打击，从此沉沦下去。一次他在行窃过程中失手被送进监狱，在备受折磨后痛苦死去。罗马妈妈得知这一消息后痛不欲生，她破败的希望被命运一次又一次无情击破。同《乞丐》一样，导演帕索里尼在这部影片中不断游离于现实内外，深刻探讨底层人们被经济与社会体制束缚的真正根源。

iii "Tableaux vivants"意思是指"活着的图像（活人画）"，英文被翻成"Living picture"，也就是由活人来诠释画中的静态画面。

iv 游民无产者，在马克思主义著作中被称为流氓无产者、流氓无产阶级，也称"浪荡游民"。恩格斯在《英国工人阶级状况》中提到，"流氓和游民这两个词几乎总是连在一起用的"。（《马克思恩格斯全集》第2卷第570页）《共产党宣言》指出："流氓无产阶级是旧社会最下层中消极的腐化的部分，他们在一些地方也被无产阶级革命卷到运动里来，但是，由于他们的整个生活状况，他们更甘于被人收买，去干反动的勾当。"（《马克思恩格斯全集》第4卷，第477页）

v Cinématographique，一般译作"电影摄影的""电影式的"，主要指用电影摄影机拍摄的图像，因此我们也把l'image cinématographique

直译为"电影图像"。在"作者电影"的语境下，该词被译作"电影书写的"，比如布列松的著作被译为《电影书写札记》（*Notes sur le cinématographe*）。帕索里尼也是一位公认的作者电影型导演，他认为"电影的语言是现实书写的语言"，所以这一词在不同语境下我们会稍作修改。

vi 《愤怒》（*La rabbia*，1963），帕索里尼在长达九万多米的新闻纪录片胶片基础上完成该影片。整部影片由静照蒙太奇和资料影像构成，围绕着一个戏剧性的问题提出回答：为何我们的生活被不满、苦闷，以及对战争的恐惧所支配？在于贝尔曼看来，它既是一部批判的散文电影，也是一部诗人电影，它以"诗人的愤怒"让"常态"展现为"例外状态"。

vii 《马太福音》（*Il Vangelo secondo Matteo*，1964），故事节自《新约全书》，马太福音。帕索里尼在这部电影中如实再现了圣经原文所呈现出来的浓烈的信仰意识和悲剧现实，但与那些单纯从表面描摹耶稣事迹的同类题材影片不同，帕索里尼似乎要在马克思主义和宗教之间创造出一种连接，并在电影史上创造出独一无二的"革命者"形象——耶稣。

viii 罗伯托·隆吉（Roberto Longhi）：著名艺术评论家和史学家、威尼斯画家和费拉拉学校专家、波隆尼亚《文化评论》的编辑。

ix 瓦尔堡从异教文化借鉴的"图像的死后生命"，涉及他的历史观念，指在对古代/历史想象中，图像生命是如何"死后再生"。

x dispositif一词具有多重意涵。首先，从词源上来看，"部署"，并不只等同于英文字词中apparatus指涉科技方面的"机器"或"设置"，而必须以拉丁词源"dispositio"带有安装、安排及布置作为意义延展的阐释基础。此外，它也意指配置各种构件以产生特定的效果。

xi 即兴喜剧是意大利文艺复兴时期的重要剧种。演员根据一个剧情

大纲，临时别出心裁地编造台词，进行即兴表演。演这种戏，除了扮演青年男女爱人的演员以外，其他演员都戴面具，因此它又被称为假面喜剧。即兴喜剧有两个主要特点：定型角色和即兴表演。定型角色主要通过"假面"来体现角色类型。也就是把角色分成一定的类型，类似中国戏曲中的生、旦、净、末、丑。

瓦尔特·本雅明与希格弗莱德·吉迪恩的建设性无意识

让-路易斯·德奥特

20世纪30年代，瓦尔特·本雅明根据对瑞士现代建筑史学家希格弗莱德·吉迪恩（Sigfried Giedion）著作，尤其是他的当代作品《法国建筑》（*Bauen in Frankreich*，1928）[1]的解读，将19世纪共同感觉支柱定为美学—政治的目标。从那以后，吉迪恩的作品影响了几代建筑师，这也是他担任国际现代建筑协会负责人的国际地位所致。我认为，《巴黎，19世纪的首都》（*Paris, capitale du XIXe siècle*）[2]中对吉迪恩的引用至关重要。本雅明特别写道："博物馆是集体梦想住宅（maisons de rêve du collectif）[i]最纯净的组成部分。必须强调的是，一方面，根据辩证法，它们有助于科学研究；另一方面，它们促进'粗俗品味的幻想时代'。"[3]本雅明在同一机器中区分了集体梦想的子宫（粗俗品味的幻想时代）中的客观面相（这里指科学研究）。本雅明继续引用道："几乎每个时代，都会从它的内在结构中发展出一个特定的建筑问题：对于哥特式来说，是大教堂，对于巴洛克式是城堡（凡尔赛宫），对于倾向回溯并沉溺于过去的19世纪初叶，则是博物馆。"[4]"我的分析，"本雅

1　Sigfried Giedion, *Bauen in Frankreich: Eisen, Eisenbeton*, Klinkhardt und Biermann, Leipzig, 1928 (*éd. fr. Construire en France, en fer, en béton*, avant-propos Jean-Louis Cohen ; trad. Guy Ballangé, Éditions de la Villette, Paris, 2000).

2　Walter Benjamin, *Paris, capitale du XIXe siècle : le livre des passages*, Éd. du Cerf, Paris, 1989.

3　W. Benjamin, *op. cit.*, p. 424 ; S. Giedion, *Bauen in Frankreich*, p. 36.

4　S. Giedion, *op. cit.*

图 1 休伯特·罗伯特（Hubert Robert），卢浮宫大画廊（La Grande Galerie du Louvre）。

明补充说，"在这种对过去的渴求中找到了它的主要对象，并使作为高雅内部空间的博物馆，显现出值得注意的力量。"[5]

乔治·特索（Georges Teyssot）在他的著作《Traumhaus：作为集体神经分布的内部空间》（*l'intérieur comme innervation du collectif*）[6]中回顾说：

> 本雅明把册子寄到了柏林，并在 1929 年 2 月 15 日寄给柏林的希格弗莱德·吉迪恩的感谢信中表达了自己的仰慕之情，他首先表示了他的激动之情，然后说他以一种抑制不住的感情开始阅读，"您的书构成了罕见的

5　W. Benjamin, *op. cit.*, p. 425.

6　In *Spielraum: Walter Benjamin et l'architecture*, sous la dir. de Libero Andreotti, Éditions de La Villette, Paris, 2011, p. 21-49.

案例之一，毫无疑问，我们每个人都可能经历过：在面对某些事物或某人之前：［写作、房屋、人（Schrift，Haus，Mensch）等］，我们已经知道它已经具有最深层次的含义"，并补充说，如此的期望通常不会令人失望。接下来的恭维可能是出于礼貌的客套话，除了在激进主义的几种形式之间引入了有趣的区分，本雅明在吉迪恩的作品中辨别出一种："……在激进的态度和激进的认识之间的令人耳目一新的差异。"具有这样的认识，他继续说："……您可以从当下（der Gegenwart）阐明传统（die Tradition），或者更恰当地说，从'末'中发现'本'。"鉴于这涉及本雅明自己正在起草的理论大纲，所以这些赞美颇有价值。在这封信的最后他赞扬了书中的"激进主义"（der Radikalismus）。[7]

可以推测，本雅明对19世纪建筑和城市规划的认知，有很大一部分都来自吉迪恩［钢铁建筑、玻璃、拱廊街、新奇商店、奥斯曼、世界博览会、博物馆、照明类型、勒·柯布西耶（Le Corbusier）等］。但更重要的是，本雅明根据基础结构（建筑技术问题代替了马克思主义生产关系）与文化上层建筑（城市的新行为：闲逛、时髦、消沉、卖淫、无聊、傅立叶、格兰维尔[ii]、圣西蒙、雨果、杜米埃、波德莱尔等）之间的关系提出了自己的疑问。我们知道，在递送了《技术复制时代的艺术作品》（*L'Œuvre d'art à l'époque de sa reproduction*

7　1925年2月15日瓦尔特·本雅明致西格弗里德·基迪翁的原始信，Laurent Stalder 的新译本（Institut für Geschichte und Theorie der Architektur, Archives, Departement Architektur, Eidgenössische Technische Hochschule, Zurich). *Ibid.*, p. 33.

technique）[iii]之后，阿多诺以没有考虑到理解基础结构与文化之间关系的必要调节为借口，对这一重要文本进行了非常严厉的抨击[8]。[iv]但是，正如我们已经试图证明的[9]，在他的当代写作，尤其是在关于波德莱尔的更系统的《巴黎，19世纪的首都》中，本雅明详细介绍了19世纪这样一个时代的文化生产机器，主要是城市拱廊街，作为弗洛伊德学说精神装置的摄影，以及取代马克思认为的颠覆生产关系的商品拜物教机器：暗箱（camera obscura）[10]。无论从因果性还是从更加考究的表达角度来看，经济和文化之间的关系都是难以想象的，本雅明将开始使用机器[11]一词来进行有关电影的技术和象征性调节。我们必须区分机器这一术语的两种可能的含义：当技术的或制度的机器改变了所出现的事物的地位，因此也改变了艺术的地位（摄影或电影就是这种情况）时，该技术是字面的，但是当它用于解释事物的状态时，则可以将其作为一种解释模型，这就是摄影得以让弗洛伊德尝试接近精神装置[12]，以及暗箱之于马克思的情况。我们只能借助机器来解释生产关系和文化之间的关系，因为一方面这些机器是技术的，它们的起源是

8　Theodor Adorno, lettre du 18 mars 1936, reproduite in extenso dans W. Benjamin, *Écrits français*, Gallimard, Paris, 1991, p. 133-139.

9　Jean-Louis Déotte, « Les appareils urbains », in *Spielraum: Walter Benjamin et l'architecture*, s. dir. Libero Andreotti, Éditions de La Villette, Paris, 2011, p. 73-84.

10　Martine Bubb, *La camera obscura*, thèse de doctorat, Université Paris 8, Département de philosophie, 2008.

11　Jean-Louis Déotte, *Qu'est-ce qu'un appareil? Benjamin, Lyotard, Rancière*, L'Harmattan, Paris, 2007.

12　Jean-Louis Déotte, « Les trois modèles freudiens de l'appareil psychique », in *Miroir, appareils et autres dispositifs*, s. dir. Soko Phay Vakalis, L'Harmattan, Paris, 2008, p. 211-221.

所有技术物的起源（西蒙东[13]）；另一方面它们是象征的，重构了世界的外貌。本雅明之所着迷于阅读吉迪恩，是因为他发现自己在面对如同马克思或弗洛伊德的情况时，书中用来说明建筑的新材料以及必要的专业知识给他提供了理解文化现代性基础的钥匙。

特索继续写道：

> 瑞士历史学家吉迪恩在这本书中写道："19世纪戴着历史化的面具，无论在建筑、工业、社会哪个领域，都有新的创造物。……这副历史化的面具与19世纪的图像密不可分。"[14] 进而，他补充说："19世纪个人主义倾向和集体主义倾向的独特混合……是我们首要关注的内容，如灰色建筑、室内市场、百货公司、博览会。"[15] 还是在《巴黎，19世纪的首都》中……一种迹象表明本雅明将利用这本书，"试图将吉迪恩的观点激进化"。他说："建造在19世纪扮演着无意识的角色。"这难道不是在更准确地说，在"艺术化的"建筑簇拥下的身体过程所扮演的角色就如同在梦境簇拥下的生理过程的框架吗？[16]

特索在同一篇文章中补充说：

> 本雅明打算激进化他那已被证明是激进主义的观

13　Jean-Louis Déotte, « Le milieu des appareils », in *Le Milieu des appareils*, s. dir. Jean-Louis Déotte, L'Harmattan, Paris, 2008, p. 9-22

14　S. Giedion, Bauen, *op. cit.*, p. 1-2; cité par W. Benjamin, *Paris, Capitale du XIXe siècle*, in *Le livre des passages, op. cit.*, p. 425; cité par G. Teyssot, *op. cit.*, p. 33.

15　S. Giedion, Bauen, p. 15; cité par W. Benjamin, *op. cit.*, p. 408.

16　W. Benjamin, *ibid.*

点。吉迪恩的纲要非常简单，因为它指出，正如表层意识和深层无意识共同存在一样，19 世纪的建筑物包括两个层面。当刮去呈现为面具的"艺术的"建筑物表层以后，我们发现了建筑的基质。在吉迪恩那里，这样的分析不足为奇，因为他是瑞士艺术史的奠基人海因里希·沃尔夫林（Heinrich Wölfflin）的学生，他曾将心理学引入了这一新学科[17]。这种解释还包括一种价值判断，因为据说在"历史化面具"的谬论之下隐藏了建筑的真相，其真正的本质成为 20 世纪建筑的基础。但是，像吉迪恩这样的专家在 19 世纪的建筑中预料到 20 世纪建筑的建构方式，本雅明虽承认自己对建筑问题不甚了解，但他却认为"不存在预料，而是老式的作品陷入了梦境"。正如我们在上文中看到的，本雅明继续这一假设，意味着与传统的弗洛伊德主义彻底决裂："这难道不是在更准确地说，（建造）扮演着身体过程的角色，围绕着它，'艺术化的'建筑将自己打扮成如同在梦境下的生理过程一样吗？"[18]对吉迪恩的简单叠加，本雅明的回应是将建筑视为身体和有机体的过程，围绕着这些过程的是包裹着的艺术建筑物[19]。对本雅明而言，仿佛一个装饰性的机器已经停下来了，就像梦幻蒸发一样，包含着生理过程的框架[20]。这种对吉迪恩模式的倒置在很多方面

17　Heinrich Wölfflin, *Prolegomena zu einer Psychologie der Architektur*, postface de Jasper Cepl, Gebr. Mann, Berlin, 1999 (1re éd. 1886); *Id., Prolégomènes à une psychologie de l'architecture*, éd. et trad. Bruno Queysanne, Éd. de la Villette, Paris, 2005.

18　W. Benjamin, *op. cit.*, p. 408; cité par Teyssot.

19　Véronique Fabbri, *Danse et philosophie: une pensée en construction*, Paris, L'Harmattan, 2007.

20　Benjamin, *Paris, ..., op. cit.*, p. 408; cité par Teyssot.

都很有趣，特别是如果人们记得最终将这两个思想家分开的距离的话。本雅明的朋友恩斯特·布洛赫（Ernst Bloch）开始质疑"吉迪恩式的社会民主现代性"的说法[21]。

我不认为仅仅因为本雅明的"生理过程"（processus physiologiques）与吉迪恩的"无意识"地位相当，就把本雅明对吉迪恩的改造看作是一种"倒置"。在这两种情况下，它们的地位都是基础性的。

图 2　巴黎 Colbert 廊街

21　G. Teyssot, p. 33-35.

　　本雅明在这里涉及的是一般的技术问题。阿兰·纳泽（Alain Naze）在最近一篇有关本雅明、帕索里尼和电影的文章中[22]，重构了这个问题以及与自然相关的技术时代。与混凝土和钢铁建筑一起的，是有关技术的第二个时代，电影时代。让我们回顾一下几个内容：当本雅明发表《破坏性人物》（*Le caractère destructeur*，1931）时，他在其中三页系统地反对那些为破坏性人物服务的"人类盒子"[v]，或者当他在《经验与贫乏》（*Expérience et pauvreté*，1933）中称赞汽车机器时［"可以说克利的形象是在（工程师的）制图板上设计的，就像一辆好汽车的车身首先要符合力学要求一样，它们的面部表情也首先要遵循内部结构。对它们的结构比对它们的内心生活[vie intérieure]更重要：这就是他们野蛮的原因。"[23]］，可以肯定在技术现实面前没有复杂性。因此，我假设本雅明是吉迪恩在现代性和技术问题上的一贯读者，并对此极其仰慕。

　　现在如何理解这样一个事实，如果吉迪恩以一种革命性的方式致力于19世纪建筑艺术的技术无意识的描述，那么，本雅明则相反，他坚持研究过时的、最陈旧和具讽刺性但通常是艺术性的方面，并以此来遏制工程师的这种颠覆。正如我们所看到的，对他来说最重要的是这些建筑，就像博物馆一样，它们是包容的集中地（concentrés d'inclusion），是盒子的盒子，他称之为"集体梦想的住宅"。本雅明对吉迪恩进行了简单

22　Alain Naz, « Ni liquidation, ni restauration de l'aura: Benjamin, Pasolini et le cinéma », Revue *Appareil* (en ligne), Articles, varia, mis à jour le 14.01.2009：URL.

23　W. Benjamin, « Expérience et pauvreté », in *Œuvres*, trad. de l'allemand par Maurice de Gandillac, Rainer Rochlitz & Pierre Rusch, Gallimard, Folio, Essais, Paris, 2000, vol. II, p. 367.

的置换，因为另一种结构，即城市拱廊街，引入了城市主义的问题中，这个彻底的政治问题是幻象的子宫（matrice de la fantasmagorie）问题，它将产生所有对20世纪的终极幻想。可以设想，19世纪的城市拱廊街构成了原始的幻象[24]。

最初，继吉迪恩之后，本雅明不得不考虑在技术上描述的一种城市机器环境，它使人的流动和商品展览成为可能。但在第二阶段，有必要引入精神分析模型来处理集体幻象，即在集体的内腔（boyaux collectifs）上出现的梦想的缓慢循环。正是通过这种方式，吉迪恩所珍视的技术无意识的观念，与艺术和历史的虚饰相对，将不得不被重新设计，因为对于本雅明来说，两者在本质上并没有实质性区别，它们自现在起，被视为隐藏在过去。现代建筑史学家吉迪恩只能根据现有档案来客观化他的说辞，在如同钢铁和混凝土等材料的重要性中，本雅明从哥白尼式革命的高度要求新的历史，并且他回忆起他给吉迪恩的信中的假设，不得不将这种"技术无意识"和这些材料带入集体幻象的领域。从政治上讲，改革的历史服务于行动。而吉迪恩仅在建筑的目的论历史中提供客观知识（勒·柯布西耶），这有点像西格弗里德·克拉考尔（Siegfried Kracauer），为了证明希特勒的必然性，他将分析的重点放在德国表现主义电影上。但是，如果没有吉迪恩，本雅明不可能写成关于巴黎的书稿，更何况他所调动的机器参与了集体幻象的生成，正如我们上面写到的，它有朝向表象世界的一面。

24　关于这一主题，请参阅Sarah Margairaz的哲学硕士论文：*La notion de fantasmagorie originaire chez Walter Benjamin*, sous la direction de Jean-Louis Déotte, Université de Paris 8, 2009.

以下文字使我们能够掌握过程的复杂性，证明了从学科史学过渡到乔治·迪迪–于贝尔曼所珍视的"图像"中的历史是合理的：

> 精神分析所隐含的前提之一是，睡眠和清醒的明显对立在经验上对确定人类存在的意识的形式没有任何价值，并且它让位给多样无限的具体意识的状态，取决于在不同精神中枢中所有可想象的清醒状态的程度。现在只要把意识的状态从个体转向集体就足够了，因为清醒和睡眠以各种不同方式发生变化。对于集体来说，很多事情天生是内部的，而对于个人来说却是外部的。建筑、习俗甚至大气条件都在集体内部，体感、健康或生病的感受都在个人内部。只要它们保持这个无定形的和无意识的梦幻形象，那么它们就是像消化、呼吸等一样的自然过程。它们停留在永恒重复的循环中，直至集体在政治中将其征服，并与其一起创造历史。[25]

相悖的是：对于个人而言，建筑在他的外部，就像大气现象一样，如果他在拱廊街中走动，那么将像所有集体梦想住宅一样在内部。但是对于集体来说，梦想住宅是在内部，正如体感现象是个人的一样。从西蒙东的意义上讲，19世纪的经验不再是社会心理学的，从那时起，高扬心理学的个体领域与高扬社会学的集体领域之间出现了决裂，自此需区分两种感知模式。建筑物在外部被集体漫不经心地（distraitement）、不加思索地（contemplativement）感知，但也为了被集体吸收。

25 W. Benjamin, *op. cit.* (K 1, 5), p. 406-407.

这是《技术复制时代的艺术作品》所涉及的大众对建筑物感知的全部问题，它基于受众，也即大众对电影摄影接受的分析。本雅明的全部论点都与个体沉思和分心感知（perception distraite）的对立相关，个体沉思（可以说，是根据安东·艾伦茨威格[vi]的聚焦[26]）令观众迷失在图像中，分心感知是电影摄影类型中观众对运动物体的触觉（tactile）感知。

因为感知的是集体，而不是个人，所以感知的东西停留在内部，即使它是像集体梦想住宅那样的内部建筑。而且由于集体不重视自己感知到的东西，因此占主导地位的是感知的习惯（habitudes）。这样感知到的事物，特别是如果它们像在电影中那样运动时，或者观众像在建筑物中移动时，则必定是相当模糊和混乱的，它们逃脱了像艺术史家那样严谨的知识。它们像自然的身体感觉一样被吸收，并且组成永恒重复循环的一部分，本雅明称其为原始的幻象。这是政治行动的首选材料。我们还可以假设这两种感知模式以不同的方式形成力比多。要么在别人仰视目光的聚焦中失去了奇异性，这是灵韵的钟情体验，要么集体在赋予对象一种无法放弃的柔滑质感，而被集体色情地吸收（药物支配下的幻想）。

现在，如果梦与醒之间没有本质区别，如果集体的内部状态与外部的政治行动都在发挥相同的心理机制，那么，后者（觉醒）则不是由一种意识组成的（对于精神分析没有意义），而是由时间性的重构组成的。这不再是由重复和无聊支

26　Anton Ehrenzweig, *L'Ordre caché de l'art: essai sur la psychologie de l'imagination artistique*, préf. de Jean-François Lyotard, trad. Claire Nancy & F. Lacoue-Labarthe, Gallimard, Paris, 1974.

配的，而是由回忆引发的事件支配的，因为本雅明在弗洛伊德之后彻底反对感知（意识）和无意识的记忆痕迹，即真实的档案，艺术作品的能量[27]。

从那时起，特索在引用的文章中，充分解释了新城市经验的空间的、身体的和最终图像的特征，这是一种集体经验：

> 梦的范畴与原型所构成的集体无意识无关，它被用作阐明的隐喻和解释的关键[28]。集体只有通过属于他们时代的生活世界的事物——建筑物、广告牌、图像、服装时尚产生的经验，来进行幻想。这不关乎心理学上的解释。梦的幻觉更像是一种物理甚至是一种生理经验，如散步者、路人、闲逛者、游荡者、工人、旅行者的经验；抑或是听众和观众的经验。甚至是由超现实主义导致的辩证的毁灭："这个空间将仍然是图像的空间（der Bildraum）"，更具体地说是身体的空间（der Leibraum）[29]。因为"集体的性质也是身体的"[30]。当主体体验到这种世俗的启迪时，居住者会经历精神恍惚的自我迷失，从而使他进入一个本真的"图像的空间"（der Bildraum，图像—空间），这也表现出"身体的空间"

27 关于摄影的问题，参见W. Benjamin, *Charles Baudelaire: un poète lyrique à l'apogée du capitalisme*, trad. J. Lacoste, Payot, « Petite bibliothèque Payot », Paris, 1982, p. 134 et p. 197-199.

28 Rita Bischof & Elisabeth Lenk, « L'intrication surréelle du rêve et de l'histoire dans les Passages de Benjamin », in *Walter Benjamin et Paris*, éd. par Heinz Wismann, Éditions du Cerf, Paris, 1986, p. 179-199, en part. p. 184; cité par G. Teyssot.

29 W. Benjamin, « Le Surréalisme », *Œuvres*, Gallimard, Paris, 2000, vol. II, p. 134; cité par G. Teyssot.

30 *Ibid.*

的性质（der Leibraum，身体—空间）[31]。通过发展这一理论的隐含之义，本雅明将能够建立图像空间（espace d'image），将其作为大都市生活的典型场所。通过技术世界的扩张，本雅明预言："当身体和图像空间如此深入地彼此渗透时"，所有这些张力"将转化为对集体身体的神经支配"[32]。这是对技术（和媒体）世界的深刻预期，通过身体，空间由图像和声音支配。[33]

在关于波德莱尔的写作中，本雅明认识到伯格森关于经验的分析的重要性。但是他指责柏格森未能将观念历史化，未能辨识时代的特征，经验永远是一个时代的经验，而且如果我们跟随本雅明，机器支配的影响经验将创造时代。现在，站在本雅明的肩膀上看，是谁决定了这些最深刻的、与图像空间不可分割的空间的经验的篇章？对本雅明来说，电影是一个使经验和认识深刻具体化的机器，它甚至处于无意识的状态。即使他是一位投入大量精力在电影方面并有着出色研究的理论家，但仍然无法从本质上分析这一机器，因为他不可能在同时代拥有完整的、集体的经验。

我们已经看到，从基础结构和上层建筑之间的因果关系（这不允许文化根据其逻辑展开），或超现实主义类型的表达的角度出发所进行的严格的马克思主义分析，其中经济和技术独有的逻辑被以包含一切的集体幻象的名义所忽略，不允许

31　Beatrice Hanssen, « Introduction. Physiognomy of a Flâneur: Walter Benjamin's Peregrinations through Paris in Search of a New Imaginary », in *Walter Benjamin and the Arcades Project*, s. dir. de Beatrice Hanssen, Continuum, Londres-New York, 2006, p. 8; cité par G. Teyssot.

32　W. Benjamin, « Le Surréalisme », *op. cit.*; cité par G. Teyssot.

33　G. Teyssot, *op. cit.*, p. 30.

通过机器思考调节，这是本雅明的伟大创造。我们已经将本雅明经典分析的两个方面——关于摄影（关于波德莱尔的著作）和电影（《技术复制时代的艺术作品》）的详细展开的基础结构——带回到机器上。在摄影被描述为服务于警察机构、人体测量学鉴定、电影的情况下，伴随一种感知无意识的假设，摄影机暴露出应用于心理技术或政治测试的部署。现在，在上层建筑方面，拱廊街铭刻的城市机器是新行为、幻象的图片（格兰维尔）、激情的蒙太奇乌托邦（傅立叶）等的子宫。但是，由于本雅明所有的要求都具有两面性，摄影作为革新的技术似乎与神话联系在一起［卡尔·布洛斯菲尔德（Karl Blossfeldt）的植物摄影］，赋予超现代性（ultramodernité）本真的含义。它如此深刻地影响了19世纪的集体感觉，以至于使造就时代的时间性概念得以出现：似曾相识（déjà vu）的感觉。正如我们所见，城市拱廊街机器是出现新姿态、新姿势，新活动（闲逛、卖淫等）的地方，这关涉一种幻想，但不仅仅是一种幻想。研究表明，对闲逛者的分析，尤其是在有关波德莱尔的部分[34]，接近于康德美学的主体特征，本雅明在一些19世纪的法国作家身上发现了一种单调乏味（prosaïsme），朗西埃（Rancière）在其美学著作中以艺术的美学体制（régime）的概念将其重拾，最终在探索现代都市社会的人类学界限时，闲逛者能够很好地成为一个象征性的人物。我们可以推测，他是经历了由于神学—政治的革命性崩溃而导致社会失范的人，他寻找城市中心，甚至合法意义上的焦点的步伐驱使他接受了新

34　Jean-Louis Déotte, « Benjamin, Baudelaire, le régime esthétique de l'art », in *Jacques Rancière. Politique de l'esthétique*, Jérôme Game et Aliocha Wald Lasowski (dir.), Éditions des Archives contemporaines, Paris, 2009.

社会激进的不确定性，也就是勒福尔（Lefort）所说的民主经验。闲逛者将是卓越的民主典范。[35]

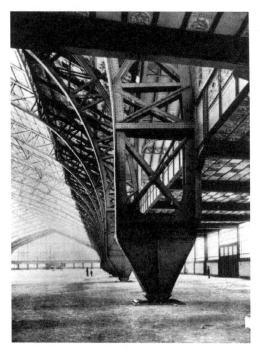

图 3　机械长廊，巴黎世界博览会，1889 年。

　　在这一层面的分析中，有必要重新考虑技术基础结构的概念（吉迪恩的技术无意识），很明显19世纪的多种技术和科学创新之所以能够实现，是因为社会接受甚至企盼这些创新，而这意味着一种可能的不确定性、象征性框架的与法则关系的根本经验。最终，阿多诺无法理解本雅明，那是因为他们一个在思索调节（médiations），而另一个则走向环境理论（théorie du milieu）。

35　参见 Jean-Louis Déotte, « Appareil, esthétique et politique », in *Esthétique et société*, Colette Tron (dir.), L'Harmattan, Paris, 2009.

译注

i 在论述建筑的文本中，尤其以《拱廊计划》为代表，本雅明认为现代主义体现为是从居所到住宅的转变，即从 19 世纪的私人居所转向 20 世纪的集体住宅。

ii Grandville 是 Jean Ignace Isidore Gérard（1803—1847）使用的笔名。他是 19 世纪最著名的讽刺漫画家和插画家之一，被誉为超现实主义之父。他的绘画中的主要形象是拥有动物的头和人的身体的变形人，体现出一种超凡脱俗的视觉观感和想象力。

iii 这篇文章出最完稿于 1935 年秋，1935 年 12 月至 1936 年 2 月，本雅明对第一稿进行了修订。1936 至 1939 年他又完成了第三稿。直到 1939 至 1940 年他还写了第四稿。无论哪一稿的德语原文，都未在本雅明生前正式出版，且所有手稿题目均为"技术复制时代的艺术作品"（Das Kunstwerk im Zeitalter Seiner Technischen Reproduzierbarkeit）。德文里的"technischen"的意思是"技术的"，本雅明的文章提到的一直是"技术的复制性"（technischen reproduzierbarkeit）和"技术的复制"（technische reproduktion）。在 1936 年，该文章第二稿由克罗索夫斯基翻译成法文并被收录进《社会研究杂志》，克罗索夫斯基把文章题目翻译成"机械复制时代的艺术作品"（L'Œuvre d'art à l'époque de sa reproduction mécanisée）。目前，法国市面上已经很少见克罗索夫斯基根据第二稿翻译的《机械复制时代的艺术作品》了，取而代之的是修订后的《技术复制时代的艺术作品》，在法国亚马逊网站上销售的译本几乎都是根据德文原著第三稿重新翻译的，最早出版的是 2008 年版。

iv 1930 年代，围绕着本雅明寄给"社会研究所"的几篇论文，阿多诺与本雅明展开了三次著名的学术论争：第一次由《拱廊计划》

的写作提纲《巴黎，19世纪的都城》引起（1935），第二次因《机械复制时代的艺术作品》而发生（1936），第三次的导火索则是《波德莱尔笔下第二帝国的巴黎》（1938）。这就是所谓的"阿—本之争"（The Adorno-Benjamin Debate），而本文在此所涉及的是第二次论争。阿多诺与本雅明在1930年代的争论，实际上是对"辩证法"的不同理解与把握的论争。

v　在本雅明的历史哲学中，始终贯穿着尼采式的"破坏"的欢乐，马克思式的摧毁旧世界的冲动。本雅明期待着可以加速破坏资本主义的艺术。

vi　安东·艾伦茨威格（Anton Ehrenzweig, 1908—1966）奥地利艺术心理学家，1967年出版的著作《艺术的隐秘秩序》和阿恩海姆的《艺术与视知觉》以及赫谢尔·尚的《现代艺术理论》，并称为当代艺术心理学三部经典。

《摄影小史》考古

安德烈·甘特

　　《摄影小史》有时因其"迷雾"而丢失了方向[1]。为了解释这一点，我们认为可以阅读题目背后的精选故事，并将其展开的过程解释为如同播放幻灯片般的图像旅程[2]。实际上，它在许多方面都是一个很奇怪的文本，然而，它内含的架构在施加限制的同时又是极为简单和明确的。与在科学期刊上发表的评论《艺术作品》（ L'Œuvre d'art ）不同，"小史"是为人文杂志《文学世界报》（ Die Literarische Welt ）撰写的文章，本雅明自1925年以来一直是该杂志的固定撰稿人。这一背景一上来就强加了某些限定，同时构成了对阅读的指示。它的受众具有一定文学修养，但可能对摄影史不甚了解，这类文章必须同时具有科普性和综合性，其标题就明确了这一点。但最重要的是，文化类报刊的首要规则是评估一篇新闻报道中文章的合理性。然而，杂志的读者从文学报告中了解到"小史"的存在首先要归功于出版社出色的结合：首先是收藏家赫尔穆特·博赛特（Helmuth Bossert）和海因里希·古特曼（Heinrich Guttmann）出版的一本有关早期摄影的图像汇编（1930）[3]，

1　Walter Benjamin, « Petite histoire de la photographie », éd. et trad. de l'allemand A. Gunthert, Études photographiques, n° 1, 1996, p. 6-39 ; Catherine Perret, « La beauté dans le rétroviseur », La Recherche photographique, n° 16, 1994, p. 74.

2　« Petite histoire... », op. cit.

3　Helmuth Bossert & Heinrich Guttmann, Aus der Frühzeit der Photographie. 1840-1870, Societäts-Verlag, Francfort-sur-le-Main, 1930.

随后不久出版的另外两本画册：第一本是卡米尔·瑞赫特（Camille Recht）针对尤金·阿杰特（Eugène Atget）的研究（1930），第二本是由评论家海因里希·施瓦茨（Heinrich Schwarz）对大卫–屋大维尔斯·希尔（David-Octavius Hill）的研究（1931）[4]。

为了衡量这种结合的特殊之处，我们必须记住，当时有关摄影史的德文作品屈指可数[5]。奥地利人约瑟夫·玛利亚·埃德尔（Josef-Maria Eder）的《摄影史》（Geschichte der photographie，1905）虽然已经略显老旧，但仍是专家们广泛使用的参考书目，而柏林历史学家艾瑞琪·斯登格尔（Erich Stenger）则在1929年借德意志博物馆一个审慎的展览之际出版了一本小目录[6]。但是，这些作品的名声并没有超出一个非常有限的圈子：本雅明的文章根本没有提到它们，而且似乎没有参考过这两本书中的任何一本。文献的博览并没有引起他的兴趣：与这些很少或根本没有插图的枯燥无味的技术革新编年史不同，上文提到的那三本汇编有意将图片放在首位。它们开创性的形式迅速成为摄影史编纂的新方向[7]，它们首次展示了迄今为止读者无法看到的照片。因此像《文学世界报》这样的

4 Eugène Atget, *Lichtbilder*, introd. Camille Recht, Éd. Jonquières, Paris-Leipzig, 1930 ; Heinrich Schwarz, *David Octavius Hill. Der Meister der Photographie*, Insel V, Leipzig, 1931.

5 德文参考书目（Frank Heidtmann, Hans Joachim Bresemann & Rolf H. Krauss, *Die deutsche Photoliteratur, 1839-1978*, K. G. Saur, Munich, 1980）列出了1880与1931年的六个条目。

6 Josef Maria Eder, *Geschichte der Photographie* (3e éd.), Wilhelm Knapp, Halle, 1905 ; Erich Stenger, *Geschichte der Photographie*, VDI Verlag, Berlin, 1929.

7 博蒙特·纽霍曼（Beaumont Newhall）于1937年出版了他的首版《摄影史》，这是当今摄影史的典范。参见Marta Braun, « Beaumont Newhall et l'historiographie de la photographie anglophone », *Études photographiques*, n° 16, 2005, p. 19-31.

大型人文杂志就这一新鲜有趣的主题连载了三期便不足为奇了[8]。值得注意的是，连载了三期的本雅明文章的篇幅，对于每周出版约八个版面的《文学世界报》来说非比寻常；因此"小史"是在其专栏中发表的最长的文章之一。

除了这些被严格引用的历史著作外，本雅明的文章还借鉴了其他三个近期的出版物：摄影师阿尔伯特·伦格–帕契（Albert Renger-Patzsch，1928）、卡尔·布劳斯菲尔德（Karl Blossfeldt，1928）和奥古斯特·桑德（August Sander，1929）的图集[9]。这一次，这些出版物的汇集，从当代创作的视角证明了1930年代之交摄影界的活力。经过漫长的拟画主义的黑暗时期之后，伴随着超现实主义或包豪斯的余波而来的新的美学问题，战后新媒体的蓬勃发展（插图报刊和广告），在数年中令肖像学和摄影问题产生重大变革[10]。在这种背景下，艺术家、作家和哲学家开始对这种媒介产生兴趣。拉兹洛·莫霍利-纳吉（László Moholy-Nagy）著名的《绘画/摄影/电影》（*Peinture，photographie，film*，1925）[11]发行后，有文化的公众见证了齐格弗里德·克拉考尔[ii]、贝尔托·布莱希特、托马斯·曼（Thomas Mann）、阿尔弗雷德·多布林（Alfred

8　该文章在1931年9月18日至25日和1931年10月2日连续三批交付中发表（*Die Literarische Welt*, 7ᵉ année, n° 38, 1931 p. 3-4, n° 39, p. 3-4 et n° 40, p. 7-8），包含大约40 000个字符。

9　Albert Renger-Patzsch, *Die Welt ist schön*. Munich, Kurt Wolff, 1928 ; Karl Blossfeldt, *Urformen der Kunst. Photographische Pflanzenbilder* (intr. K. Nierendorf), Ernst Wasmuth, Berlin, 1928 (rééd. Harenberg, Munich, 1982) ; August Sander, *Antlitz der Zeit* (intr. A. Döblin), Langen, Munich, 1929 (trad. française par L. Marcou : *Visage d'une époque : soixante portraits d'Allemands du XXe siècle*, Schirmer/Mosel, Munich, Paris, 1990).

10　有关这一时期讨论的一个很好地介绍，参阅 Olivier Lugon, *Le Style documentaire : d'August Sander à Walker Evans, 1920-1945*, Macula, Paris, 2001.

11　László Moholy-Nagy, *Malerei Photographie Film*, Langen, Munich, 1925.

Döblin）和其他作者的贡献[12]。因此，瓦尔特·本雅明算是最早认真研究摄影问题的知识分子之一[13]。

在1920年代后期的流行风尚确立之后，尚待观察的是，一位对技术问题几乎一无所知的哲学家、文学家如何以及为何要涉足摄影研究。"小史"的第一句话提供了一个重要线索[14]：印刷术的模式，即一种通过机械复制令知识获取民主化的结构原型，在德国尤其盛行。我们从其他几本当时的摄影史著作中也可以找到这种模式，而本雅明从施瓦茨（Schwarz）那里重拾了这一模式[15]。这些引自印刷术历史文献的模糊的韦伯式描述框架，将发明描述为位于历史—社会学的必要性空间内的自我书写（但定义不清晰[16]）。无论该模式有多么的不确定，毫无疑问，这仍然是对发明、复制或一种获取便利性的技术问题进行思考的首次尝试，这些技术问题易于迁移到摄影上。

本雅明参考书目中所包含的三篇文献表明他在撰写"小

12　Siegfried Kracauer, « Die Photographie » [1927], in *Aufsätze*, Suhrkamp, Francfort-sur-le-Main, 1990, vol. 2, p. 83-98 ; Bertolt Brecht, « Über Fotografie » [1928], in *Werke*, éd. par Werner Hecht, Suhrkamp, Francfort-sur-le-Main, 1992, vol. 21, p. 264-265 ; Alfred Döblin, « Von Gesichtern, Bildern und ihrer Wahrheit », in August Sander, *Antlitz der Zeit, op. cit.*, p. 7-15.

13　应该指出的是，这种热潮不应导致将这一主题的独创性或风险降到最低：事实上，在当时德国知识分子绝大多数参与的著作中，我们这样的担忧都是徒劳的（例如，1935年，海德格尔选择将他的反思献给梵高的《农鞋》）。

14　"摄影初期所散布的迷雾不比在印刷术起源时代的迷雾浓……"，Walter Benjamin, « Petite histoire de la photographie », *op. cit.*, p. 9.

15　"印刷术的发明是出于思想和口头的表达，摄影的发明是出于外观和肖像的再现。"（Erich Stenger, *Geschichte der Photographie, op. cit.*, p. 1).

16　盖伊·贝希特尔（Guy Bechtel）在评论印刷术的历史书写时总结道："这些关于情势的演讲，除了提供廉价的托词和意识形态的掩盖外，其目的往往是把发明的东西表现为完全自然的、正常的、适时而来的"，*Gutenberg et l'invention de l'imprimerie*, Fayard, Paris, 1992, p. 42-43.

史"之前就已对摄影产生兴趣。最早可以追溯到1924年，这是一个非常特殊且极其有趣的情况：本雅明将特里斯坦·查拉（Tristan Tzara）为曼·雷（Man Ray）1922年出版的摄影集《香榭大道的美味》（*Champs délicieux*）撰写的序文翻译为德语，并发表在先锋期刊《G》上[17][iii]。第二个是一篇1925年未发表的短文，是本雅明对《文学世界报》的编辑关于报纸插图采取的"保守"立场的强烈回应[18]。最后，第三篇是1928年向卡尔·布劳斯菲尔德（Karl Blossfeldt）的新作《自然界的艺术形式》（*Urformen der Kunst*）的出版致意的阅读笔记[19]，其中的一些内容将出现在"小史"中。有两点不容忽视：首先，本雅明对摄影的关注是在坚决的前卫背景下产生的，而非步人后尘，甚至（在查拉的文章中）是在否定传统意义上的美学或艺术的背景下发生的；其次，如果我们将他的分析与托马斯·曼（Thomas Mann）或乔治·巴塔耶（Georges Bataille）等介入摄影研究的当代作家相比较，我们必须承认本雅明对技术问题不可否认的洞察力和显著的判断力。例如，在有关布劳斯菲尔德[iv]的作品中，巴塔耶仍停留在所指对象的范畴上，利用图像发展出一种花的语言的符号学[20]，而本雅明则凭借夸大机制（mécanismes de la caricature），在放大问题上创造出了

17　Tristan Tzara, « La photographie à l'envers », in *Œuvres complètes*, éd. Henri Béhar, Flammarion, Paris, 1975, t. 1, p. 415-417 ; traduction de Walter Benjamin : « Die Photographie von der Kehrseite », *G-Zeitschrift für Elementare Gestaltung*, n° 3, 1924, p. 29-30.

18　«Nichts gegen die "Illustrierte" », in *Gesammelte Schriften*, Suhrkamp, Francfort-sur-le-Main, 1982 (*cité infra GS*), t. IV, vol. 1-2, p. 448-449.

19　 « Neues von Blumen », in *GS*, III, p. 151-153.

20　Cf. Georges Bataille, « Le langage des fleurs » (《花的语言》), *Documents*, vol. I, n° 3, 1929, p. 160-168.

令人瞩目的评论。

尽管经历了这些尝试，"小史"的确才是本雅明正面揭示摄影问题的作品。不同于媒介史专家，哲学家在这里像记者一样依靠的是有限的二手文献[21]，他从中自由地汲取所需：类属于报告的文章题材，说明了它的主要特征是本质基于借用的写作结构。本雅明用于其文章的大多数材料出自近来的阅读资料。在三本摄影史文集中，博赛特、古特曼、施瓦茨承担了本雅明用来补充其历史资料的书目索引：其他四本较旧的出版物也被用于查阅，特别是艺术史学家阿尔弗雷德·利奇瓦克（Alfred Lichtwark）在1907年撰写的一篇序言被广泛使用，尤其借鉴了该文中著名的肖像民主化论题［几年后由吉泽尔·弗伦德（Gisèle Freund）继承］[22]。除了波德莱尔的《1859年沙龙展》和莫霍利-纳吉的文章外，本雅明"小史"中使用的个人阅读内容显得并不那么重要[23]。总体而言，如果我们加上前文引用的三本当代摄影图集，本雅明的这篇文章仅参考了大约十本书。考虑到它们经常被滥用[24]，虽然不足以满足学术写作的标准，但是对于简单的报纸文章来说显然已经绰绰有余。这种失衡揭示了本雅明对这一主题的直接兴趣，他此后的

21　有关本雅明使用的资源的完整书目，参阅我的批判性版本（*Études photographiques*, n° 1, 1996, p. 38-39）。

22　Cf. Alfred Lichtwark, in Fritz Matthies-Masuren, *Künstlerische Photographie*, Marquardt, Berlin, 1907, p. 4-18.

23　在本雅明提到的文本中，布莱希特、伯纳德·冯·布伦塔诺（Bernard von Brentano）、斯特凡·乔治（Stefan George）、克拉考尔、查拉和维尔茨的那些文本无疑来自与文章写作无关的阅读。

24　我们会发现在我对《摄影小史》的批判版中（Études photographiques, n° 1, 1996, op. cit.），未标明的借用或相同出处引文的反复使用（comme celle de l'article du *Leipziger Anzeiger*, empruntée à Max Dauthendey, *Der Geist meines Vaters*, Langen, Munich, 1925, p. 39-40）dans mon édition critique de la « Petite histoire »。

研究将证实这一点[25]。尽管他掌握的史料质量不高，并且他对肖像学特征的认知也极为局限，但与旧时摄影之光晕的相遇将为他就历史关系、与过去的接触开辟出一条重要的质询之路。

对于一篇历史性的文章来说，无论它是否通俗，"小史"的开头也是奇特的。将摄影的起源问题置于"迷雾"（Nebel）的符号之下，在提供第一个确切的日期之前，文章展开了近一百行的内容[26]。尽管堆积了不少关于时间的指示词："尼埃普斯（Niepce）和达盖尔（Niepce）经过大约五年的努力，终于共同研究成功，获致了结果"，"数十年间"，"（摄影发明后的）第一个十年内"[27]等，文章却忘记了用具体年份来指明这些节点，使得读者迷失在轮廓模糊的风景中。这种叙述虽然具有关于历史的全部表象，但很可能只是一个假象。

看到本雅明的评注者们把他的历史近似或不确定的年代学当真，常常令人感到恼火。用希尔、卡梅伦、雨果或纳达尔的名字加以说明的摄影发明后第一个十年的"黄金时代"（Blüte）的假设与历史现实并不相符，也与接踵而来的所谓的"工业化"（Industrialisierung）不符。可以粗略推算出他例举的年代在1850—1860年间，即达盖尔银板相片推广后的第二个（而不是第一个）十年。然而，大卫-屋大维尔斯·希尔［和罗伯特·亚当森（Robert Adamson）］在1843—1847年

25 Voir notamment Walter Benjamin, « Y. [Die Photographie] », in GS, tome V, vol. 2, p. 824-846 (trad. française par J. Lacoste, *Paris, capitale du XIXe siècle*, Éd. du Cerf, Paris, 1993, p. 685-703).

26 提到的第一次日期是1839年7月3日，阿拉贡的著名演讲向国民议会介绍了达盖尔银板相片的发明。

27 Walter Benjamin, « Petite histoire de la photographie », *op. cit.*, p. 7.

间从事摄影，查尔斯·维克多·雨果（Charles Victor Hugo）
在1852年，纳达尔（Nadar）在1854年，以及朱莉亚·玛格丽
特·卡梅伦（Julia Margaret Cameron）自1860年起从事摄影工
作，将他们的作品归于同一个十年是不可能的。至于安德烈-
阿道夫·迪斯德里（André-Adolphe Disdéri），"小史"中暗
示他以其著名的名片摄影代表了媒介的工业化，但实际上他是
在纳达尔首次亮相的1854年申请的专利。

文章的某些来源（尤其是博赛特和古特曼）所证明的相
对不准确性是否足以解释这些探索？相反地，考虑到那些提供
了正确的时间顺序的文字（尤其是施瓦茨），很难不承认，只
要稍加注意就足以恢复更精确的描述。实际上，本雅明所保持
的混乱，正是"小史"所依据的纲要被采纳的必要条件：长期
颓废的幻想对立，将所谓摄影实践的黄金年代进一步推到了山
脚下。

重新置身其语境中，这种历史构想看起来便不为过了。
无论是传统摄影棚人像摄影，还是画意摄影的研究，战前摄影
活动的产物仍然表现出与19世纪摄影的不可否认的接近。打乱
这种肖像学的相对稳定性之后，1920年代的新图像确实将旧的
摄影作品推回到了似乎突然变得更加遥远的过去。这种新的差
距很可能在重新引起对摄影历史的兴趣方面发挥了重要的作
用，并且事实上，肖像学的视角已取代了技术的描述。通过构
建一种真正的远离策略，"小史"以自己的方式表明了这种接
受方式的演变（在纳吉那里也发现了同样的迹象）。

这个策略对应的是什么？如果我们考虑到文本的多重借
用或重构，它可能只提出了一个真正独创性的，但又是根本

性的想法：摄影概念超出了简单的再现，它可以通向存在本身，甚至以最隐秘的方式（以其在美学层面上的偏斜：通过摄影超越既有艺术）通向存在的秘密。如本文开篇所述，此论题基于《文学世界报》转载的两幅图像：第一幅是希尔和亚当森于1843年左右拍摄的女性肖像，取自施瓦茨[28]，并作了如下描述：

> 摄影让我们面临一种新奇而独特的情况：比如这张相片，上有纽黑文地方的一名渔妇，垂眼望着地面，带着散漫放松而迷人的羞涩感，其中有某个东西流传了下来，它不只为了证明希尔的摄影技艺；这个东西不肯安静下来，傲慢地强问相片中那曾活在当时者的姓名，甚且在问相片中那如此真实仍活在其中的人，那人不愿完全被"艺术"吞没。[29]

鉴于它所表现出来的示范性，像希尔和亚当森的肖像这样非自发的图像，被本雅明评论为如同快照一般，这并不一定是最明智的选择。但第二张照片是摘自博赛特和古特曼书中[30]的一对夫妇的肖像，配图文字告诉我们这是1857年卡尔·朵田戴（Karl Dauthendey）和他的未婚妻，它展现了一个更加有趣的例子：

> 看一看朵田戴——是照相者，也是诗人（Max

28 Heinrich Schwarz, *David Octavius Hill...*, *op. cit.*, fig. 26. Voir également Sara Stevenson, *D. O. Hill and R. Adamson*, National Gallery of Scotland, Edimbourg, 1981, p. 196.

29 Walter Benjamin, « Petite histoire de la photographie », op. cit., p. 9. 中译文参见《摄影小史》，许绮玲译，广西师范大学出版社2019年版，第11页，译注。

30 Helmuth Bossert & Heinrich Guttmann, Aus der Frühzeit der Photographie..., op. cit., fig. 128.

Dauthendey）的父亲——与妻子摄于婚礼前后的照片。妻子在生下第六胎后不久的某一天，被他发现倒在他们位于莫斯科的住家卧室里，动脉已被深深割断。照片中的她，倚在他身旁，他像挽着她；然而她的眼神越过了他，好似遥望着来日的凄惨厄运。如果久久凝视这张照片，可以看出其中有多么矛盾：摄影这门极精确的技术竟能赋予其产物一种神奇的价值，远远超乎绘画看来所能享有的。不管摄影者的技术如何灵巧，也无论拍摄对象如何正襟危坐，观者却感觉到有股不可抗拒的想望，要在影像中寻找那极微小的火花，意外的，属于此时此地的；因为有了这火花，"真实"就像彻头彻尾灼透了相中人——观者渴望去寻觅那看不见的地方，那地方，在长久以来已成"过去"分秒的表象之下，如今栖荫着"未来"，如此动人，我们稍一回顾，就能发现。[31]

本雅明是如何在这张平凡的摄影棚肖像中看到这种悲剧成分的呢？完整的传记资料来自诗人马克斯·朵田戴（Max Dauthendey）献给他的父亲卡尔的回忆录，卡尔是1840年代首批尝试使用达盖尔银板相片的德国人之一。这部作品在莱茵河对岸的出版版图中占据了与纳达尔的《当我曾是摄影师时》（*Quand j' étais photographe*）相媲美的地位，并经常在媒介史中被引用，这其中就包括博赛特和古特曼，他们在逸闻轶事中或多或少地汲取了一些信息，并且欣喜地发现了这对夫妇肖像照，本雅明后来又转载了他们的肖像。

31　Walter Benjamin, « Petite histoire de la photographie », op. cit., p. 10-11. 中译文参见《摄影小史》，许绮玲译，广西师范大学出版社2019年版，第11-14页，译注。

本雅明还查阅了朵田戴的著作，并在其中发现了几行详述自杀事件的戏剧性段落[32]。尽管叙述简短，但我们仍可以识别出产后抑郁极端病例的临床症状[33]，这本无大碍，因为这并非不可预测和无法解释的病症。因此，叙事中并没有预想的对自杀原因陈述，而是继续描述了一张由马克斯的同父异母的妹妹保存的这对年轻夫妇的旧照片；并如此评论道："我们在这张照片中尚未看到任何未来的不幸，只有我父亲阴暗而压迫的男性目光中透漏出一种青年的粗暴，这很可能会伤害这个耽于沉思的女人。"[34]

除了本雅明在叙述中以自己的方式进行的回溯性预言的原因以外，很明显，正是叙述的精简性促使了对图像的阅读，并在此基础上赋予它一种绝对没有的意义。本雅明为我们提供了一个完全错误的引证。在朵田戴的书中，自杀事件发生在1855年，与博赛特和古特曼故事中的时间相差两年，这本可以引起本雅明的注意。由于被叙事情境的力量所吸引，本雅明将朵田戴图像的叙述叠合在了他面前的这件复制品上，却没有意识到这不是同一个人：博赛特和古特曼肖像中的"未婚妻"是卡尔·朵田戴的第二任妻子——弗里德里希小姐，他在第一任妻子不幸去世两年后与其结婚。

即便没有强调自己的自杀倾向或其他一些自身不幸的遭遇[35]，单是想起本雅明在前一年失去了母亲，并且刚刚从

32　Max Dauthendey, *Der Geist meines Vaters* [1912], Langen, Munich, 1925, p. 114.

33　在某些情况下，产后精神病和产后抑郁确实可以导致自杀（cf. Henri Ey, Paul Bernard & Charles Brisset, *Manuel de psychiatrie*, Masson, Paris, 1978, p. 728-729）。

34　Max Dauthendey, *ibid.*, p. 115 (je traduis).

35　特别是弗雷德里克的姨妈去世的离奇情况。参见Momme Brodersen, *Spinne im eigenen Netz. Walter Benjamin, Leben und Werk*, Elster Verlag, Bühl-Moos, 1990, p. 25.

离婚的阴郁中走出来，就能够明白他对这种叙述有多么地敏感了。逸闻轶事外，正如卡夫卡肖像[36]这样特别举出的例子所显示的那样，本雅明正是经由过程对摄影图像的辨认（identification），才有了对摄影图像的获取。如果是为了情节的需要，出现带动这一过程的叙述并不令人感到意外。除此之外，本雅明远没有完全"沉浸"在图像中，而是在文本甚至是错误的解读中复杂地迂回，得出了摄影"此时此地"的结论。

然而，本雅明为了安置一种时间结构而采取的迂回，仅能得出一个超越再现的理论结论。首先毁灭肖像中的未婚妻，而后使其复活，在拍摄的短暂瞬间创造一个未来，以便使其更好地投入到因生命受到威胁而愈发珍贵的图像的当下之中：通过一系列叙事技巧，本雅明建立的系统形成了一种令普鲁斯特将过去带到现在的严格的移转（从而制造我们能够享受的因其不再消逝的唯一的现在）。正如"真正的天堂是已经失去了的天堂"[37]一样，本雅明在照片中意识到的当下所提供的这种优点、这种丰富仅是因为它恰好终止了流逝：一个令人们可以从容不迫地沉思的静止的现在，一个根据莱

36 本雅明在1931年获得了一幅卡夫卡的童年肖像，他在几本书中对此进行了描述。我们发现特别是在《柏林童年》中的版本比《摄影小史》（*op. cit.*, p. 157-158）中出现的版本更为详尽，它揭示了对图像主题进行识别的过程。(cf. Walter Benjamin, *Berliner Kindheit um Neunzehnhundert, GS*, tome IV, vol. 1, p. 261, trad. française par J. Lacoste, *Sens unique...*, Maurice Nadeau, Paris, 1988, p. 68-69).

37 Marcel Proust, *À la recherche du temps perdu*, éd. P. Clarac & A. Ferré, Gallimard, Paris, 1954, Ⅲ, p. 870.

布尼兹的"充满未来并饱含过去"[38]说法而提出"小史"[39]的现在。

 如果我们将本雅明的方法与多年后罗兰·巴特的方法进行比较[40]，那么，我们似乎应该提出一种摄影与这种被弗洛伊德命名为忧郁的哀悼形式之间有着紧密联系的假设。与普鲁斯特将体验封闭在自己的记忆中不同，本雅明和巴特则使用（utilisent）自己的内心来接近和理解图像并为其注入叙事。在不谈及一种启发式的忧郁方法的情况下，我们必须承认这种短暂的去—来（Fort-da）游戏[v]——将距离缩短至极限（"仅出现在远处，同时又接近"）——显示出一种非凡的效果。

38 Gottfried Wilhelm Leibniz, *Nouveaux essais sur l'entendement humain*, éd. J. Brunschwig, GF-Flammarion, Paris, 1990, p. 42.

39 见上文。直到1939年出版的《关于波德莱尔的几个主题》，本雅明才确立并评论了摄影和普鲁斯特式结构之间的联系。

40 Cf. André Gunthert, « Le complexe de Gradiva. Théorie de la photographie, deuil et résurrection », *Études photographiques*, n° 2, 1997, p. 115-128.

译注

i 拉兹洛·莫霍利-纳吉（László Moholy-Nagy，1895—1946）是 20 世纪杰出的前卫艺术家、摄影师和理论家。他曾任教于早期的包豪斯，强调对表现、构成、未来、达达和抽象派的兼容并蓄，并以各种手法进行拍摄实验。纳吉曾说过："未来的文盲将是那些无法阅读照片的人，而非无法解读文字的人。"

ii 齐格弗里德·克拉考尔（Siegfried Kracauer，1889—1966）写了一篇关于摄影的文章，本雅明引用了其中的部分内容。这篇文章于 1927 年 10 月 28 日刊登于《法兰克福报》（*Frankfurter Zeitung*）中。在这篇文章中，克拉考尔探究了现代世界是如何步入典型的摄影模式的。他写道："世界本身已经在呈现着'摄影的面貌'——世界可以被拍摄，因为它已被吸收进入产生快相的空间连续体中。"引自：伊斯特·莱斯利编译：《本雅明论摄影》，高瑞瑄译，中国摄影出版社 2018 年版，第 93 页。

iii 1924 年，本雅明以题为《令人惊叹的编辑器》（*Awe-inspiring vim*）将一篇文章翻译为德文，从而引起人们对"客观摄影"的极力反对。该短文原题为《摄影内外》（*Inside-out Photography*），刊登于 1924 年 6 月的《G：初级设计杂志》（*G：Zeitschrift für elememtare Gestaltung*），是《G》系列杂志中的一期。该短文是达达派成员特里斯坦·查拉于 1922 年为曼·雷摄影集《香榭大道的美味》作的序，该摄影集也是曼·雷自己的"雷摄影"（Rayographs）系列中的一部，其中的作品全部都不是由照相机直接拍摄的。引自：《本雅明论摄影》，第 15 页。

iv 卡尔·布劳斯菲尔德（1865—1932），德国"新客观主义"摄影的代表人物，建筑学习的经历让他发现了一般视觉看不到的细节和

图案，以丰富而独特的植物放大肖像摄影作品闻名。布劳斯菲尔德对于科学观察、雕塑形式和超现实主义作品三者的融合倡导了一种新的艺术风格，并为现代艺术和摄影开拓出来一条新的道路。

v 弗洛伊德的"fort-da theory"，描述了一种儿童时期的游戏——刻意躲藏起来，让大人寻找。并且在这个过程中儿童会处于一种可能被抛弃的想象里，并因此惴惴不安。

7

解剖课——瓦尔特·本雅明的图像

自然史

穆里尔·皮克

学习观看 [1]

作家塞巴尔德（W. G. Sebald，1944—2003）将他的文学创作方法置于一种"毁灭的自然史"中[2]。他对历史的理解——无论是自然史还是自然的历史，都继承自瓦尔特・本雅明。首先，这种理解要归功于自然主义领域的图像借用：解剖学，蝴蝶和骷髅头。在此观点下，我们可以通过本雅明和塞巴尔德的共同参照——伦勃朗的《尼古拉斯・杜普医生的解剖课》（*La Leçon d'anatomie du Docteur Nicolaas Tulp*，1632），来把握图像问题与这两位作者所提出的历史与自然之间的辩证关系的衔接。

在《土星之环》（*Die Ringe des Saturns*）中，塞巴尔德转引了伦勃朗在1632年创作的绘画：一幅是完整的，另一幅是截取了画面中心进行切割手术的局部（图1、图2）。如此，它显示了在本雅明之后艺术史如何学习观看。

1　Rainer Maria Rilke, *Les carnets de Malte Laurids Brigge*, trad. Claude David, Gallimard, Paris, 1996, p. 151.

2　W. G. Sebald, *De la destruction comme élément de l'histoire naturelle*, trad. Patrick Charbonneau, Actes Sud, Arles, 2005 (1^{re} éd. all. 1999).

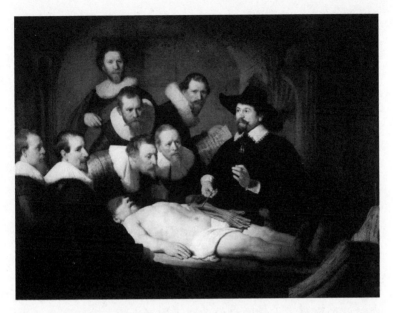

图 1 伦勃朗,《尼古拉斯·杜普医生的解剖课》(*La Leçon d'anatomie du Docteur Nicolaas Tulp*),画布油画,162 cm × 216 cm,毛里茨海斯美术馆,海牙。

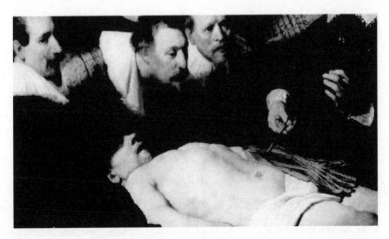

图 2 伦勃朗,《尼古拉斯·杜普医生的解剖课》局部,塞巴尔德《土星之环》(*Die Ringe des Saturns*),第 30 页。

事实上，这幅画存在一幅"复制品"。在1723年的一场大火中，1656年的《琼·德曼医生的解剖课》（*La leçon d'anatomie du Docteur John Deyman*）被毁[i]，塞巴尔德提出了一种与现实的解释相悖的解读。他声称死者的手部"从严格的解剖学角度来看，切开的肉完全被倒置了，（因为）裸露的肌腱本应该是左手的手掌部位，但实际上却是右手的手背。因此，它完全是一个取自解剖学图谱上的纯粹学术人物形象"[3]。然后，他注意到在医生行会中并没有人看着尸体，只有这幅画的观众才会饶有兴趣地观察，特别是在身体被解剖的地方，即阿里斯·金特（Aris Kindt）的左前臂，塞巴尔德通过此处恢复了人物的身份。对于作者来说，这幅画显示出"在核心意义表达之处——即切口的位置，存在着非常明显的构造上的缺陷"。为了支持他的观点，塞巴尔德重构了这幅画，向我们展示大师是如何在身体的两种再现（绘画的和科学的）之间进行剪接组合的。"很难将伦勃朗的这种做法看作是无心之举。"在这两种再现的震惊中，"变形的手见证了对阿里斯·金特的暴力。画家是与他在一起的，与受害人在一起，而不是与委托画作的外科医生行会在一起的，这是画家的自我认同。只有他没有笛卡尔式的冷漠目光，唯有他感受到失去光泽的、近乎暗绿色的尸体，在死者半张的嘴巴和眼睛中看到了阴影"。[4]虽然"课程"中的参与者们并没有注视着被解剖的尸体，但画家对死者的这种同情目光却变成了观众的目

3　*Id., Les Anneaux de Saturne*, trad. Bernard Kreiss, Actes Sud, Arles, 1999, Gallimard, Paris, 2003, « Folio », p. 27 (1ʳᵉ éd. all. 1995).

4　*Ibid.*, p. 27.

光，被切口吸引的目光干扰了现实主义的规范。但是，令人惊讶的是，蒙太奇通过这种"缺陷"造成了一个面对这一场景的批判性距离：在高尚的医学训练背后出现的是"古老的人类肢解仪式"的暴力[5]。通过这一论证，塞巴尔德捍卫了一种解剖学家一般精确敏锐的，但同时又是艺术的、同情其所视的目光，以便为不再能够说话的人：失踪者、死者、被破坏的受害者发声。但是，在这些篇章中，正是通过对图像进行截取剖析，塞巴尔德才对伦勃朗的画布进行了全新的分析。他展示了那些没有立即被看到的东西：一种集体无意识下再现的古老仪式。

图3 塞巴尔德《土星之环》（*Die Ringe des Saturns*, 1995），贝尔纳·克雷斯（Bernard Kreiss）译，阿尔勒，Actes Sud，1999 年，Folio，2003 年，第 24 页。

然后，作者跟随托马斯·布朗（Thomas Browne）的脚步，更确切地说是他的头骨（图3），这位著名的作家和医生很可能曾参加过伦勃朗讲演的这门著名课程。

伦勃朗的解剖课，其启发式和诠释性操作实现了本雅明在《技术复制时代的艺术作品》中的主张：根据后者，摄影和电影的辅助手段（慢动作、加速运动、特写等）为人们提供了

5 *Ibid.*, p. 25.

新的认知可能性。但是，在这本书的第三版中，本雅明对这幅画作给出了一个值得注意的提法，因为他考察了技术如何满足了大众的欲望，使空间上的事物和人的欲望更接近自我。事实上，这涉及在图像中或其他地方拥有事物的问题，或者更确切地说，在其映像中、其复制中："事物'从人的角度'变得'更接近'大众，这可能意味着我们不再考虑它们的社会功能。没有什么可以保证，一位当代肖像画家再现一位著名的外科医生与他的家人一起吃早餐时，会比一个16世纪的画家更准确地把握住他的社会功能。就像伦勃朗的《解剖课》向当时的公众展示了医生的高大形象。"[6]这个注解被添加到了1935年的版本中，预示着解剖学的隐喻不久之后在文中就出现了，并将画布置于外科医生肖像的图标传统中。实际上，伦勃朗在其作品中参考了安德烈·维萨里（André Vésale）的一幅握住了手术观众之一的手的肖像画，该肖像画出现在1543年出版的七卷本《人体构造》（ *De corporis humani fabrica libri septem* ）的卷首插图（图4），这也是该类题材的第一本插图作品。

观察这两幅外科医生的肖像画，其中一幅再现了课堂教学，另一幅则是单独的摆有解剖姿势的人物形象，我们可以从中观察到手术本身的不同：维萨里直接握住被解剖尸体的前臂[7]，而杜普则用外科镊子代替解剖刀夹住并展示它。一个世

6　Walter Benjamin, *L'Œuvre d'art à l'époque de sa reproductibilité technique*, in Œuvres Ⅲ, Gallimard, « Folio », Paris, p. 278, note.

7　关于维萨里的姿态，参见于贝尔曼给Raphaël Cuir写的序言，« Main dans la main du mort »，收录于《从文艺复兴时期到笛卡尔主义的解剖学研究的发展》 *The development of the Study of Anatomy from the Renaissance to Cartesianism*, Edwin Mellen Press, Lewiston (N.Y.), 2009.

图 4 安德烈·维萨里，七卷本《人体构造》（*De corporis humani fabrica libri septem*）卷首插图，1543 年。

纪以来，器械成为进入身体的中间物。就像本雅明在对外科医生和摄像师之间的比较一样，在这幅画中居于首位的是器械或"装置"。因此本雅明强调了摄影机与解剖学器械矛盾的特殊之处："在紧要时刻，外科医生放弃了与患者建立人与人之间的普通关系；他实际上是深入患者体内……对于今天的人来说，电影所呈现的现实的图像比以往更加意味深长，因为它触及了所有器械装置无法触及的事物层面——这本是艺术作品的合理要求——它之所以能够实现这一点，仅仅是因为它使用了

器械装置，以便用最强烈的方式深入了现实的核心……这里的现实是人们所能想象到的最为虚假的，在技术的领域，眼前的现实场景已变成了无处寻觅的乌有之花。"[8]即使摄像师通过作为中介（médiation）的器械装置来了解现实，他也要尽可能地靠近它，并将它归还给在内心深处被触动的观众。因此，图像介入"个人传记的历史性"的层面，恰恰是因为它对"人的存在本质"进行了解剖式的说明[9]。就此而言，外科医生保持着他的器械所限定的距离，深入肉体的最深处。因此，他发现了私人身体的历史性及其器官的奇异之处，同时还揭示了人体固有的普遍不变性。对于本雅明而言，这种将近与远、私密与普遍辩证化的解剖学式操作的悖论——他将其归因于电影摄影图像（但也包括照相摄影）——赋予了被现代性产生的图像以讽喻式维度。齐格弗里德·克拉考尔（Siegfried Kracauer）在1940年与朋友本雅明在马赛过境时写下："电影中的面孔如果不露出下面支撑它的骷髅头（la tête de mort），就毫无价值。骷髅之舞（Danse macabre）。但到底是什么？仍有待观察。"[10]

8　Walter Benjamin, *L'Œuvre d'art à l'époque de sa reproductibilité technique*, in *Œuvres III*, op. cit., p. 301.

9　Walter Benjamin, *Origine du drame baroque allemand*, trad. Sybille Muller, Flammarion, « Champs », Paris, 2000, p. 178-179.

10　引自米里亚姆·汉森（Miriam Hansen）给齐格弗里德·克拉考尔《电影理论：物质现实的复原》写的导言"有了皮肤和头发"（With Skin and Hair）。*Theory of Film. The Redemption of Physical reality*, Princeton University Press, Princeton, 1997.（中译本参见齐格弗里德·克拉考尔：《电影的本性》，邵牧君译，江苏教育出版社2006年版。译注。）Citation reprise par Carlo Ginzburg, « Détails, gros plan, micro-analyse », in *Siegfried Kracauer, penseur de l'histoire*, dir. Philippe Despoix & Peter Schöttler, Éd. de la Maison des sciences de l'homme/Sainte Foy, Presses de l'Université Laval, Paris, 2006, p. 45-64.

解剖学家的目光：一种启发性配置

如果阿多诺（Theodor W. Adorno）和霍克海默（Max Horkheimer）谴责技术迫使艺术机械化并使文化大众化[11]，那么，本雅明则将其视为一种"新概念"[12]，现代性通过技术学会了观看。在解剖学家目光的隐喻下，本雅明将机械之眼（l'œil appareillé）定义为一种启发性配置：解剖学科学的切分性为人体提供了一种全新的视觉，就像照相摄影和电影摄影的目光提供了一种出人意料的现实的可见性一样。这种隐喻出现在《技术复制时代的艺术作品》与"摄影小史"中[13]，并且适用于照相摄影和电影摄影图像。从第一版的机械复制及其对艺术的影响的文章开始，解剖学家目光的隐喻便在"摄像师"和"外科医生"之间的比较之后出现。它支持一项旨在区分电影和戏剧以及绘画对现实的再现的论证。它源于"操作的想法"，本雅明指出摄像师就像"手术医生/操作师"（der Operateur），"那些从事电影摄影工作、歌剧（opera）的人"，还有"那些操作器械装置的人"。正是有了摄影机之眼（图5），操作师才能"深入到给定的情节中"[14]：它显形，公诸于世，迅速切入观众的视线，就像《一条安达鲁狗》（*Un chien andalou*）中切入年轻女子的眼睛一样（图6）。

11　Max Horkheimer & Theodor W. Adorno, « La production industrielle de biens culturels : raison et mystification des masses », in *La Dialectique de la raison*, trad. Eliane Kaufholz, Gallimard, Paris, 2004 (1ʳᵉ éd. all. 1944), p. 129-176.

12　Walter Benjamin, « Théâtre et radio », *Essais sur Brecht*, trad. Philippe Ivernel, éd. Rolf Tiedemann, La Fabrique, Paris, 2003, p. 125.

13　*Id.*, « Petite histoire de la photographie », in *Œuvres II*, Gallimard, « Folio », Paris, p. 295-321.

14　*Id.*, *L'Œuvre d'art à l'époque de sa reproductibilité technique* (1939), in *Œuvres III*, op. cit., p. 300.

图 5 赫尔穆特·诺伊曼（Helmut Neumann），《我的摄影机之眼》（*L'Œil de ma cameéra*）(*Das Auge meiner Kamera*. Eine Buch über fotografische Optik), Halle/Saale, 1037.

图 6 路易斯·布努埃尔和萨尔瓦多·达利，《一条安达鲁狗》（*Un chien andalou*, 1929）。

超现实主义在这里体现出破坏资产阶级艺术的表象与虚饰的政治意图，这种目光从明显到隐藏；它只限于对真实的可读性操作，在社会疾病中变得自我硬化。在两次大战之间，解剖学家的目光的隐喻反复出现。在这一经济困苦和宣言时期，希望看到正在发生的事情的意愿决定了它在话语中的复活。它不仅存在于贝尔托·布莱希特的论述中，还存在于诸如法国医生赛林（Céline）这种持不同政见者的论述中[15]。作为社会疾病可读性的保健企业的担保，这种隐喻服务于多种政治面向。它描绘了艺术家面对技术进步带来的社会和文化危机时的清醒目光。曾攻读医科的布莱希特对医生和作家进行了比较：二者都确定了疾病的确切病因，并做出诊断[16]。他的同乡，阿尔弗雷德·德布林（Alfred Döblin）医生在1929年出版的关于摄影师奥古斯特·桑德（August Sander）的摄影集《时代的面孔》（*Antlitz der Zeit*）的序言中说道（本雅明在《摄影小史》中引用了这段话）："有一种比较解剖学，可以帮助我

15 Louis-Ferdinand Céline, *Nord*, in *Œuvres complètes II*, éd. Henri Godard, Gallimard, « La Pléiade », Paris, 2003, p. 333. "还相当奇怪的是，在每条人行道上，[……]所有的瓦砾都堆积在一起，一尘不染，不只是成堆的，每间房子的门前都有它的瓦砾，一两层楼高……还有编号的瓦砾！……明天战争就会结束，会是突然的……，他们用不了八天时间就能把所有的东西都放回原处……在柏林，八天的时间，他们把所有的东西都放回了原处！……死者的房子，里面是一个弹坑，所有的内脏、管子都出来了，皮、心、骨，但里面的一切都还在井然有序，排列整齐，铺在人行道上……就像屠宰场里的动物一样……"此外，也是在解剖学领域，皮埃尔·麦克·奥兰将《柏林亚历山大广场的流浪记》（*Voyage au bout de la nuit à Berlin Alexanderplatz*）比作：这部小说"类似于外科手术[……]阿尔弗雷德·德布林把一块活肉，一块柏林的肉，放在他的工作台上"，cité par Philippe Roussin, *Misère de la littérature, terreur de l'histoire : Céline et la littérature contemporaine*, Gallimard, Paris, 2005, p. 158.

16 Bertolt Brecht, *Sur le cinéma*, trad. Jean-Louis Lebrave et Jean- Pierre Lefebvre, L'Arche, Paris, 1970, p. 199-200.

们认识自然，了解器官组织的历史，同样，桑德也提出了一种比较摄影：超乎细节而采取科学观点。"[17]桑德的照片（图7）是对现实的"直接观察"，是一种客观的目光，它以解剖的方式观察面孔以发现其社会学上的渊源。

图7　奥古斯特·桑德，"糕点师"，《时代的面孔》（Antlitz der Zeit，1928）。

摄影（和电影）洞察现实，揭示身份，使大自然展现出迄今为止无法被看到的细节。卡罗法摄影的发明者塔尔博特（W. H. F. Talbot）在1844年出版的《自然的画笔》（Pencil of Nature）一书中就已经很好地证明了这一点。这位现代主义先驱在他的书中首次将文字和摄影巧妙地结合在一起，塔尔博

17　Walter Benjamin, « Petite histoire de la photographie », in Œuvres II, op. cit., p. 312.

图 8　威廉·亨利·福克斯·塔尔博特（W. H. F. Talbot），"巴黎街景"，插图Ⅱ，《自然的画笔》（*Pencil of Nature*，1844）。

特帮助读者（在插图Ⅱ中，图8）理解地面上的黑暗痕迹是由于："空气炎热，尘土飞扬，道路刚刚被洒上了水。"

观众发现了图像的潜在记忆，其中某些要素可能已经摆脱了摄影师，例如"我们在不经意的取景中记录下了远处表盘上的时间"[18]（图9）。

图 9　威廉·亨利·福克斯·塔尔博特，"皇后学院入口"，插图 XIII，《自然的画笔》。

18　W. H. F. Talbot, *Le Crayon de la Nature*, trad. Philippe Poncet, Les éditions de l'Amateur, Paris, 2003, p. 103.

　　半个世纪后，图像的目标不再是用铅笔或毛刷捕捉自然界中最微小的细节，而是用"手术刀"使我们"用最强烈的方式直达真实的核心"[19]。因此，本雅明借助摄影机的辅助手段描述了一种真正的启发性配置，即"它的俯冲和上升，它的剪切和隔离，它的减速和加速运动，它的放大和缩小"。因此，电影如同摄影，"让我们了解视觉无意识，就像精神分析关于冲动的无意识一样"[20]。在《摄影小史》中，本雅明以卡尔·布劳斯菲尔德（Karl Blossfeldt）著名的花卉图像为例，通过扩印和构图取景，使得蕨类有如"主教的权杖"（图10）：这是"极微小之物中的图像世界"[21]。

图10　卡尔·布劳斯菲尔德，《自然界的艺术形式》（Urformen der Kunst，1928）。

19　Walter Benjamin, *L'Œuvre d'art à l'époque de sa reproductibilité technique*, in *Œuvres II*, *op. cit.*, p. 301.

20　*Id.*, « Petite histoire de la photographie », in *Œuvres II*, *op. cit.*, p. 301. 读者在《技术复制时代的艺术作品》中会发现类似的陈述，*Œuvres III*, *op. cit.*, p. 306.

21　*Id.*, « Petite histoire de la photographie », in *Œuvres II*, *op. cit.*, p. 301.

因此，现代性重现了对自然观察的艺术和科学的双重维度，"事实上，当我们在一种既定的情况下将一种行为孤立起来考虑时——例如切割人体中的肌肉——人们很难知道什么更吸引我们：它的艺术价值或是对科学的有用性"[22]。解剖学家目光的隐喻来自科学与艺术交流实践的传统。从15世纪初开始，尤其是出于教学的考量，医生使用图像来阐释并证明他们的发现。艺术家则相反，他们需要解剖学知识，以使他们的艺术更符合模仿（mimesis）的要求[23]。此外，本雅明赋予摄影、电影的科学和艺术双重品质是美的概念的核心，在这个概念中，美只是作为知识的对象而存在："如果它的深处不存在任何知识的对象，就没有美。"[24]本雅明在最新版《艺术作品》（*L'OEuvre d'art*）的脚注中提供了这些关于解剖学的历史细节，其中他还提到了达·芬奇。如果这些脚注将隐喻历史化，那么，它们也将被铭刻在自然史中，并重新定义了认识论的重要性：就像以前的解剖实践推进了我们对人体的认识，现代性的工具——镜头和相机——提供了新的认知可能性。两者都改变了创作和观察的方式，并且既属于艺术史也属于自然史。

蝴蝶图像：一种阐释学配置

现代目光的诞生是极为重要的，因为它赋予图像世界

22 Walter Benjamin, *L'Œuvre d'art à l'époque de sa reproductibilité technique*, in *Œuvres III*, *op. cit.*, p. 304.

23 关于这些问题，见Rafael Mandressi《解剖学家的观点》，*Le regard de l'anatomiste*, Le Seuil, Paris, 2004, p. 95-108.

24 Walter Benjamin, *Origine du drame baroque allemand, op. cit.*, p. 195.

新的可读性（lisibilité），并且发现了关于自然的不同观点："与相机对话的自然不同于与眼睛对话的自然，此外，最重要的是，人类有意识创造的空间取代了无意识地精心制作的空间。"[25]1930年，让·爱泼斯坦（Jean Epstein）还描述了摄影和电影所揭示的不可思议的上镜头性（Photogénie）："慢动作和加速揭示了一个自然界国度之间不再有任何界限的世界。万物皆有生命。晶体长大，彼此面对，充满同情的温柔。对称是它们的习俗和传统。花朵与我们高贵的细胞组织有什么不同吗？植株挺直它的茎秆，将叶子转向阳光，这些绽放并闭合它的花冠，将它的雄蕊倾向雌蕊，在加速时，不也像在慢动作下越过障碍物的马和骑手一样，有着相同的生命质感吗？腐朽即重生。"[26]正如爱泼斯坦所说，相机捕捉到并使其可见的是"生命的质量"，即它的运动。因此，技术可以实现歌德关于观察生机自然的主张："可怜的动物在网中颤抖，在挣扎时失去了最美丽的色彩。即使我们能够完好无损地抓住它，但它最终还是被钉在那里，僵硬而没有生命力。尸体不是动物的全部，事实上它失去了某种其他的东西，一个主要的部分，在这种情况下，就像其他所有东西一样，最重要的是：生命。"[27]在本雅明的作品中，随处可见与时俱进的言论，它们都有放弃自然主义者的认知方法的倾向。对遵循实证主义模式的以及达尔文主义主导的进步资本主义的历史批判，在文

25 Id., *L'Œuvre d'art à l'époque de sa reproductibilité technique*, in *Œuvres III, op. cit.*, p. 300. Je souligne.

26 Jean Epstein, *Photogénie de l'impondérable*, Éditions Corymbe, Paris, 1935, p. 9-10.

27 Johann Wolfgang von Goethe, « Lettre à Hetzler le jeune du 14 juillet 1770 », Strasbourg, in « Correspondance », Appendice à *La Métamorphose des plantes*, trad. Henriette Bideau, éd. de Paul-Henri Bideau, Triades, Paris, 1999, p. 321.

章《论历史的概念》（*Sur le concept d'histoire*）中达到顶峰，《拱廊计划》（*Livre des passages*）中有关"认识原理"一段是必不可少的，并导向了一种对世界的普遍感知。因此，蝴蝶这一昆虫学家最喜爱的捕获物，成为本雅明移情的猎物对象：

> 每当这些我本可以轻易抓到的狸蝶或水贞蝶用犹豫不定、摇摇摆摆和稍许逗留来捉弄我时，我真想让自己隐身于光和空气，以便能不被察觉地靠近那猎物，将它擒获。后来，我的这个愿望是这样付诸实现的：我让自己随着我所迷恋的那对翅膀的每次舞动或摇摆而起伏。那个古老的猎人格言开始在我们之间起作用，我越是将自己每一根肌肉纤维调动起来去贴近那小动物，越是在内心将自己幻化为一只蝴蝶，那蝴蝶的一起一落就越近似人类的一举一动，最后擒获这只蝴蝶就好像是我为返归人形而必须付出的唯一一代价。[28]

如果本雅明对自然的目光带来了移情，那么当它涉及观察过去时，对这种方法有着本质的保留。这就是他在《论历史的概念》中所解释的，他指出，为了重温过去，历史主义者只能认同胜利者。[29]但是，本雅明那里没有无迹可寻的历史，没

28　Walter Benjamin, « La Chasse aux papillons », in *Sens Unique*, trad. Jean Lacoste, Paris, 10/18, 2000 (1^re éd. 1933), p. 24. Cf. Muriel Pic, « Image-papillon et ralenti. W. G. Sebald ou le regard capturé », *Inframince* (Arles), n° 2, 2006, p. 90-104. 关于作为蝴蝶的图像，也可参见 Georges Didi-Huberman, *La Imagen mariposa*, trad. J. J. Lahuerta, Éd. Muditito, Barcelona, 2007, et « Dessin, désir, métamorphose (esquissés sur les ailes d'un papillon) », in *Le Plaisir au dessin. Carte blanche à Jean-Luc Nancy*, s. dir. É. Pagliano & S. Ramond, Hazan, Musée des beauxarts de Lyon, Paris, Lyon, 2007, p. 215-226. 此处译文参见瓦尔特·本雅明：《柏林童年》，王涌译，南京大学出版社2010年版，第19-20页，译注。

29　W. Benjamin *Sur le concept d'histoire*, in *Œuvres III, op. cit.*, p. 432.

有像克拉考尔那样的唯物主义，来让受压迫者、牺牲者和被历史遗弃者发声。历史拾荒主义者不想擅用"精神程式"，而希望使用废弃文献、"没有价值的事物"，以便"用唯一可能的方式为它们伸张正义：使用它们"[30]。自此空白的边缘，真理依旧不可见，需要对过去持一种全新的观点。对待痕迹，必须采取适当的方法论姿势，类似于对待蝴蝶所采取的姿势：因为不是为了严谨地观察它而把痕迹固定下来，而是要活生生地观察它，也就是说，它产生了一种回忆的体验。如果这种比较在本雅明文本中是一个潜在隐喻，那么它在塞巴尔德那里则表现得淋漓尽致，他在叙事中摒弃了意象（imago）范式——从昆虫到图像[31]，通过通灵的现实——在这里，人物在寻找自己的过去时，都是"蝴蝶人"（butterfly men）。在《土星之环》中，故事从代表家蚕（Bombyx mori）的毛毛虫产生的珍贵材料——昆虫学图版（图11）中，找到了记忆的丝线。

因此，与本雅明儿时捕捉蝴蝶相似，弗吉尼亚·伍尔芙（Virginia Woolf）用最微不足道、最弱小、最脆弱的鳞翅目昆虫——尺蛾来象征人类的状况："没有人对一个微不足道的小飞蛾的巨大努力感兴趣，它为了维持那对任何人都没有价值的东西，而对抗这种无足轻重的力量（死亡），……当我沉思着死去的飞蛾时，如此强大的力量战胜如此可怜的对手，这种晦

30　*Id., Paris, capitale du XIXe siècle : le livre des passages*, trad. Jean Lacoste, d'après l'éd. originale de Rolf Tiedemann, Éd. du Cerf, Paris, 2006, p. 476.

31　Sur le papillon comme *imago*, cf. Georges Didi-Huberman, « L'image brûle », in *Penser par les images : autour des travaux de Georges Didi-Huberman*, s. dir. de L. Zimmerman, Éd. Cécile Defaut, Nantes, 2006, p. 17-18. Muriel Pic, « Image-papillon et ralenti. W. G. Sebald ou le regard capturé », *op. cit.*

图 11 塞巴尔德，《土星之环》（*Die Ringe des Saturns*），第 355 页。

涩而渺小的胜利让我充满了震惊。"[32]正是这种平淡无奇、幼稚但在科学词汇中却有着谜一样名字的动物，让人们对"人性"产生了沉思。蝴蝶的轻盈，无论是物理性的还是象征性的，都变成了沉思性的引力。

　　但对于照相摄影和电影摄影的图像来说，这种移情具有特殊性：这是一种以器械装置为中介的移情。观众"与表达者之间没有任何个人接触。他只有在与器械装置产生联系的情况下才能够产生移情"[33]。得益于这种器械装置下的移情，本雅明才在艺术景观中认识到了卡尔·马克思在《资本论》（*Le*

32　Virginia Woolf, *La Mort de la phalène*, trad. Hélène Bokanowski. Le Seuil, Paris, « Points », 2004 (1re éd. angl. 1916), p. 125.

33　W. Benjamin, *L'Œuvre d'art à l'époque de sa reproductibilité technique*, in *Œuvres III, op. cit.*, p. 290.

Capital）中所定义的"幻象"概念。一方面，物与物之间的关系取代了人与人之间的关系，并通过劳动力转变为商品而对人进行物化；另一方面，作为被压抑的回归，生产的社会性特征以商品的拜物教特征的形式回归，通过交换被视为自主的价值来源，从而被赋予了一切情感。"马克思偶尔在开玩笑时提到的这种商品的灵魂"体现了"无机的移情"（ l'empathie avec l'inorganique）[34]，在本雅明看来，它描绘了一种看待现实的方式，这种方式适合于现代性，它彻底改变了科学领域和艺术领域。多亏了这个装置，目光在参与观察其对象的同时保持着必要的距离——同样的目光还出现在精神分析学家对其患者的关注上，关键是弗洛伊德提出的转移概念：这是一种基于临床和移情的辩证法的阐释学配置（ dispositif herméneutique）。因为随着电影和摄影技术的发展，今后剖析现实成为了可能。

因此，在解剖学的比喻和蝴蝶的比喻之间，自然主义图像隐喻了新目光对现实和过去的认识的可能，无可否认的忧郁的目光[35]。首先，得益于这些隐喻，本雅明的"历史向自然的转化"才得以清晰可见：它们形成了一种"讽喻式意图"[36]，旨在说明残酷的破坏节奏。

34 *Id., Charles Baudelaire : un poète lyrique à l'apogée du capitalisme*, trad. et préf. Jean Lacoste, d'après l'éd. originale établie par Rolf Tiedemann, Payot & Rivages, Paris, 2002, p. 83. Karl Marx, *Le Capital* (1876), T. I, trad. Joseph Roy, Éditions sociales, Paris, 1978, p. 86.

35 Jean Starobinski, « La leçon d'anatomie », préface à Robert Burton, *Anatomie de la mélancolie*, Corti, Paris, 2000, p. XII. Sur la révolution du regard clinique, cf. Michel Foucault, *Naissance de la clinique*, PUF, Paris, 1963.

36 Walter Benjamin, *Origine du drame baroque allemand, op. cit.*, p. 196.

面对头骨：一种讽喻式配置

凭借《德意志悲苦剧的起源》（*Origine du drame baroque allemand*），本雅明将讽喻[i]的现代性地位与忧郁症患者"痛苦中的沉思"联系起来。"从沉思的深渊中升起"，它与源于末日和救赎之超验时间性的象征相区别，而讽喻则被铭刻于自然史的时间性中：

> 在象征中，伴随着对毁灭的美化，自然改换过了的面容在拯救的光芒中一闪而过；而在讽喻中，出现在观者眼前的僵死的原始图景，是历史的濒死之相（facies hippocratica）。历史从一开始就让不合时宜、充满苦难、颠倒错位的一切都在一个面容上——不，是在一个骷髅头上留下了印记。尽管这样一个骷髅头的确完全缺乏"象征"表达方式所具有的自由、造型所具有的古典和谐，也缺乏人性特征——但是这样一个同谜语一样充满意味的角色却不仅仅表现出了人类存在的本质，也表现出了个人生理上的历史性，它最能体现个人的自然败落。这就是讽喻式视角的核心，这种视角将历史的巴洛克式、世俗式呈现看作世界的受难史。只有在走向没落的不同阶段，这个受难史才是有所意指的。有多少意指，就有多少死亡的毁灭，因为死亡最深地划出了身体与意指之间的锯齿形分界线。如果自然总是被死亡统治，那么它就总是讽喻式的。[37]

37　*Ibid.*, p. 178-179. 中译参见瓦尔特·本雅明：《德意志悲苦剧的起源》，李双志、苏伟译，北京师范大学出版社2013年版，第197-198页，译注。

| 183

身体（physis）的力量在于废除意义。事物的流逝不再有意义，它只是无休止地延续着毁灭。在讽喻的作用下，历史揭示了它真实的面目，一个骷髅头：它没有地平线上的救赎，没有超验性的终结，它从毁灭走向毁灭，受制于自然的历史。这是一部"苦难的历史"，它"仅在其衰落的栖息之地具有意义"："历史没有被塑型、被形象化为永生的过程，而更像是不可避免的命运的过程"[38]。阿多诺在1932年的文章中专门论述了这种"自然史的理念"。在他看来，本雅明的这种无法逃避的命运是一个密码，一个讽喻，用以解读自然与历史的辩证重叠[39]。它象征着一种没有任何令人安心的先验的生命，并且完全暴露在自然史的无情的节奏中。因为历史不过是一片废墟，在战争之后，还有毁灭的残余。此般历史—骷髅头的讽喻式视角挫败了对过去的任何超验性的阐释，摆脱了末世论的成见，并顺从于自然。生命已经在瓦砾堆中恢复了对动物和植物的权利，自然史把废墟从历史的手中夺取出来，自然史将世界的现实强加于其灾难的统一体（continuum）之中："可以根据植被确定毁灭的日期，这是植物学的问题。"[40]但这不仅是历史的自然化，因为如果自然掩盖了历史的废墟，那么历史

38　*Ibid.*, p. 191.

39　Theodor Adorno, « Die Idee der Naturgeschichte », in *Philosophische Frühschriften*, éd. Rolf Tiedemann. Frankfurt, Suhrkamp, 2003, p. 360. Cf. *L'Actualité de la philosophie et autres essais*, trad. s. dir. de Jacques-Olivier Bégot, Éditions ENS rue d'Ulm, Paris, 2008, p. 31-55. 阿多诺曾在《否定的辩证法》一书中指出："自然与历史可相互通约之时就是它们消失之时，这是本雅明德国悲悼剧起源的核心认识。"如果不从这个"核心认识"去把握本雅明的思想，那么，对《德意志悲苦剧的起源》的任何阐释都是边缘性的。译注。

40　Heinrich Böll, *Les ilence de l'ange*, trad. AlainHuriot, Seuil, Paris, 1995 (1re éd. all. 1992), p. 91.

将再次摧毁它。这其实是关于历史与自然、灾难与灭亡之间无休止的辩证法。

塞巴尔德在《奥斯特利茨》（*Austerlitz*）[41]中描述利物浦街火车站下的时空地层时，从这一历史—骷髅头的讽喻式视角提供了一个例子。在这次考古探索的最后，出现了与雅克·奥斯特利茨对话的考古学家们所发现的头骨图像（图12）。

图12　塞巴尔德，《奥斯特利茨》2001 年，帕特里克·夏波诺（Patrick Charbonneau）译，奥斯特里茨，阿尔勒，Actes Sud, 2002. Folio, 2006, 第 183 页。

它是漫长的历史过程中产生的讽喻式视角，而在面对它时，人们知道谨记你终将死去（memento mori）。因为没有

41　W. G. Sebald, *Austerlitz*, trad. Patrick Charbonneau, Gallimard, Paris, 2006 (1re éd. all. 2001), p. 183.

图 13　塞巴尔德，《乡间别墅里的住所》（*Séjours à la campagne*）（*Logis im Landhaus*, 1998 年），帕特里克·夏波诺译，阿尔勒，Actes Sud, 2006 年，第 108 页。

什么比这更像一个头骨，没有什么能够更好地记录下传记的独特之处——这个头骨，我的——在一个普遍而又无名的命运之中。传统虚空绘画（Vanité）[iii] 使头骨具有讽喻的价值。而且如果废墟的历史景观对本雅明而言成为一幅静物画，那么自然史的陈列橱也将属于讽喻式视角（图13），尤其在塞巴尔德那里。在捕捉生命以观察其死亡的操作中，身体与来自谨记你终将死去的震惊背后的含义之间存在着断裂。被仔细观察的自然失去了其真实含义，在这种"使用蝴蝶"的情况下，根据所讨论的绘画题材的拓扑（topos），严格地讲，生命变成了静物。植物学图版，解剖学或地理地学图集将生命再现为图解机制。在科学实验的另一面，是一种讽喻式视角，它将目光请到

静止的沉思，请到静物或废墟照片的悬浮时间中。

因此，在废墟之中，"一个目光惊愕地落在他手中碎片上的沉思者，成为了讽喻的专家"[42]。这种面对毁灭的立场以及它所代表的不可避免的命运的立场，为本雅明的微观逻辑方法提供了条件，并以此提出了蒙太奇方法论的命题。碎片是唯物主义历史学家的材料，是现代讽喻专家的材料，他将巴洛克式的、忧郁的世界观复兴成了散落在丢勒的天使周围的残渣、遗骸、死物的堆积。"讽喻与所有碎片之物的关系"[43]符合本雅明对认识的一元论理解："观念是单子"[44]，即每个观念都是世界的一个图像，最小之物映射出整体。在本雅明那里，技术使我们能够重新演绎讽喻性碎片化的拓扑——正如西格里德·威格尔（Sigrid Weigel）所指出的那样[45]——并刻画了一种批判哲学的目光，该哲学力求"在对独特的微小时刻的分析中发现全体事件的晶体"[46]。然而，使得现代性系统化的，特别对摄影和电影而言，正是蒙太奇（montage）。蒙太奇就像在图像和历史学的边缘书写历史一样，是虚构的工具，这一点在谢尔盖·艾森斯坦（Serguei Eisenstein）的电影制作中得到了明确的证明（图14）。

42　*Id., Paris, capitale du XIXe siècle, op. cit.*, p. 337. 另请参见《德意志悲苦剧的起源》（*Origine du drame baroque allemand*），同上，第235页：« Il y a dans la physis, dans la *mnémè* elle-même, un *memento mori* qui reste en éveil ».

43　*Id., Origine du drame baroque allemand, op. cit.*, p. 202.

44　*Ibid.*, p. 46.

45　Sigrid Weigel, *Walter Benjamin : die Kreatur, das Heilige, die Bilder*, Fischer Taschenbuch Verl., Francfort-sur-le-Main, 2008, p. 306-307.

46　Walter Benjamin, *Paris, capitale du XIXe siècle, op. cit.*, p. 489.

图14　谢尔盖·爱森斯坦，《总路线》（*La Ligne générale*，1929）。

因此，照相摄影和电影摄影的技术与历史视角相吻合，尤其是在克拉考尔的作品中，它们将以隐喻的方式提供描述，在他后期的著作中，"瞬间意识到了历史与摄影媒体之间的多重相似之处"[47]。

在蝴蝶和骷髅头之间，照相摄影和电影摄影的图像类似于路易斯·布努埃尔（Luis Buñuel）和萨尔瓦多·达利（Salvador Dali）创作的著名的骷髅天蛾（Acherontia atropos）（图15）。

图15　路易斯·布努埃尔和萨尔瓦多·达利，《一条安达鲁狗》，1929 年。

它具有一种明显的顿悟性特征，使它的模式具有辩证的意象，"过往与现今在一闪间相遇，形成一座星丛"[48]。尽管"灵韵衰落"，本雅明还是指出："摄影这门精确的技术竟能赋予其产物一种神奇的价值，在我们眼中这是任何绘画图像都无法企及的。不管摄影者的技术如何精湛，也无论摄影对象如何正襟危坐，观者却感觉到有股不可抗拒的想望，要在摄影

47　Siegfried Kracauer, *L'Histoire des avant-dernières choses*, trad. Claude Orsoni, éd. Nia Perivolaropoulou & Philippe Despoix, Stock, Paris, 2006, p. 55.

48　Walter Benjamin, *Paris, capitale du XIXe siècle, op. cit.*, p. 478.

中寻找那极微小的火花，意外地，属于此时此地的；因为有了这火光，'真实'就像彻头彻尾灼透了相中人——观者渴望去寻觅那看不见的地方，那地方，在那长久以来已成'过去'分秒的表象之下，如今仍栖荫着'未来'，如此动人，我们稍一回顾，就能发现。"[49]这种过去瞬间在照相摄影和电影摄影图像中的显现，是对死亡的体验，亦是一种讽喻式视角：事实上，正如克拉考尔于1940年在马赛指出的那样，头骨产生于现代性图像中。塞巴尔德在评论汉斯·齐施勒（Hanns Zischler）的《卡夫卡进影院》（*Kafka geht ins Kino*）时，很好地描述了这种显现："今天，对于充斥于视觉刺激之中的我们来说，很难理解在卡夫卡的时代，电影摄影图像对那些准备好完全屈服于一种艺术幻觉的人所产生的魅力，这种艺术在许多方面仍是原始的，并且好的品位的仲裁者们认为它是低级的。但齐施勒，也许是因为他本人曾在镜头前出过镜的缘故，他清楚地知道这种混合着认同和异化痛苦的奇怪感受，这种感受包括在极端情况下，虽然它在电影里很常见，但我们看到自己的死亡。"[50]

视觉展示

因此，本雅明的自然史唤起了具有讽喻功能的图像网络。他们传递的是一种对历史不可避免的命运、无尽的苦难的

49 Id., « Petite histoire de la photographie », in *Œuvres II, op. cit.*, p. 300.

50 W. G. Sebald, 《墓园》（*Campo Santo*），trad. Patrick Charbonneau & Sybille Muller, Actes Sud, Arles, 2009, p. 191.

愿景。虚空绘画的巴洛克风格能够与照相摄影、电影摄影图像相媲美，本雅明也将其视为讽喻式视角的保存者。在战争的中心，现代性的图像——与虚空绘画一样——负责唤起我们对"死亡的恐惧"[51]。因为，它们是辩证意象的典范，发明了一种批判的目光，它"揭示一切，洞穿一切……废除了具体的时间，就像有时在梦中一样，死者、活人和尚未出生的人汇集于同一平面之上"[52]。如果艺术史家自此不能无视这种观点，那么这也意味着他的学科在历史知识理论之中的地位，本雅明将其定义为自然史。因为正是在现代性图像中，如同在虚空绘画中一样，出现了"历史—自然的讽喻面貌"[53]。

事实上，这是一个视觉展示（Demonstratio ad oculos）[54]的问题，伦勃朗的画作就是一个完美例证：他用钳子展示了被发现的内部结构，正如塞巴尔德指出的那样，这是解剖学图谱的一部分。这是伦勃朗绘画中必不可少的肖像学姿态，它将解剖学的隐喻置于本雅明的历史知识概念中：仅用于展示（montrer），而这要归功于现代性技术所启发的方法论。"这项工作的方法：文学蒙太奇。我无话可说。仅是展示。我不会去盗取任何珍贵的东西，也不会盗用精神程式（formules spirituelles）。唯有利用毫无价值的事物，那些废弃之物。"[55]解剖学家的意图。以如同刀刃一般赤裸的目光，寻找造成这种

51　Siegfried Kracauer, « La photographie », in *Le voyage et la danse : figures de villes et vues de films*, trad. Sabine Cornille, Presses universitaires de Vincennes, Saint-Denis, p. 53.

52　W. G. Sebald, *Campo Santo, op. cit.*, p. 192.

53　Walter Benjamin, *Origine du drame baroque allemand, op. cit.*, p. 190.

54　这个术语来自语言学家布勒（Bühler），本雅明在他的《语言社会学》（«La sociologie du langage»）一文中花了很长时间来研究它，*Œuvres III, op. cit.*, p. 30.

55　Walter Benjamin, *Paris, capitale du XIXe siècle. Le Livre des passages, op. cit.*, p. 476.

破坏性疯狂的历史原因。这些废料，这些破布，这些废弃的文件，这些历史的内脏，本雅明像德谟克利特在梧桐的树荫下解剖动物一样搜寻它们，寻找制造疯狂的器官。

希腊哲学家生活中的这一景象，在阿比·瓦尔堡的图版上与希波克拉底相遇，在他的《记忆女神图集》（*Bilderatlas Mnemosyne*）[56]的第75号图版（图16）上，还并置着伦勃朗的《尼古拉斯·杜普医生的解剖课》。《记忆女神图集》是在数百个图版上复制的一千多幅图像的蒙太奇：视觉展示。在

图16　阿比·瓦尔堡，《记忆女神图集》（*Der Bilderatlas Mnemosyne*），第75号图版。

56　Aby Warburg, *Gesammelte Schriften II*（《瓦尔堡文集》卷II）. 1, éd. Martin Warnke, Akademie Verlag, Berlin, 2008.

第75号图版上，图像的图集变成了解剖学图谱，这是一个在15、16和17世纪的艺术作品中人们围绕着死亡场景的星丛。动物尸体，基督的尸体，康多蒂尔（Condottiere）[iv]的尸体，阿里斯·金特的尸体，出现在1632年的那幅画下面的《琼·德曼医生的解剖课》（Leçon du Dr John Deyman，1656）中匿名者的尸体。因此，它们的共同特征不仅是解剖学上的操作，也是一具牺牲的尸体；在希波克拉底和德谟克利特相会场景的四个版本中，有三个版本绘有腿被绑起来的摊开的羔羊，这在阿比·瓦尔堡图版的左侧形成了一列图像。在它的旁边，德谟克利特正在写着关于疯狂的论文；从字面上看，它源于对忧郁的剖析。我们在第75号图版中还看到了使徒彼得和保罗，他们出现在唯一没有尸体图案的图像复制品中，像是一个题铭一般，被置于右上角。他们分别代表着犹太人的使徒和外邦人的使徒，这种方式代表了基督教与异教的联盟，在瓦尔堡看来，这种联盟是通过他所谓的激情程式[57]中的死后生命来体现的，即极端情感的形式同源性，其语义经过几个世纪被颠倒了。首先，这些场景的共同点是垂落的、沉重的、死亡的尸体：下葬的基督的尸体，康多蒂尔的尸体，阿里斯·金特的尸体。先知、士兵和强盗在激情的舞台上，在其示范的力量上，只有解剖学家客观而冰冷的目光，没有同等的力量。在这种蒙太奇中，解剖场景的仪式维度是必不可少的（洗涤/净礼，解剖/肢解），活人围绕着尸体或狂热或平静地忙碌着，根据其矛盾的模式，在平躺的尸体中找到了形式上的不变

57 Giovanni Careri, « Aby Warburg : rituel, *Pathosformel* et forme intermédiaire », in *L'Homme. Image et anthropologie*, n° 165, janvier-mars 2003, EHESS, Paris.

性。围绕死者出现的侍女或医生，送葬者或解剖学家，狄俄尼索斯或阿波罗，是悲剧的两个奥秘。在《记忆女神图集》（*Mnemosyne*）稍微偏左一点的位置出现的观众，是切开家畜的疯子，但在图版的最左边，同时也是传达神谕者。其次，正如一本关于祭祀艺术（Leberschau）[v]的书中的一页所示，切开尸体的姿态也使人们可以从祭祀动物的内脏中读出未来。换句话说：像预言家一样，在历史的内脏中解读过去。

阿比·瓦尔堡告诉我们，解剖学家的目光——本雅明隐喻地用其指向现代目光的特殊性——被铭刻在一种古老的目光亲缘之下，即占卜者的目光，它以不同于文本的方式破译自然：跟随器官的星丛。根据历史与自然之间关系的辩证观念，这是一个将历史作为预言的问题（"他似乎想弄清楚船舱或吉卜赛人的大篷车给惊讶的孩子们带来的谜团"[58]）。因为世界的可读性[59]是图像的自然史，其意义从人体到星体的循环往复，将内在和无限、内脏和天体进行了辩证。

译注

i 伦勃朗曾创作过两幅解剖图，一幅是《杜普医生的解剖课》（1632），另一幅是《德曼医生的解剖课》（1656）。德曼是杜普医生的学生，

58 Theodor W. Adorno, *Sur Walter Benjamin,* trad. Sibylle Muller, Allia, Paris, 1999, p. 30.

59 Hans Blumenberg, *La lisibilité du monde,* trad. Pierre Rusch et Denis Trierweiler, Éd. du Cerf, Paris, 2007.

在后一幅画中，无名尸体的腹部已被切开，而医生正在施行开颅手术。《德曼医生》与《杜普医生》原本一同挂于外科医生行会的走廊上，但后者在 1723 年的一场火灾中被毁，现存残片以及早先的铅笔草图被保存下来。

ii "Allégorie"在本雅明这里是一种特定的表达方式，不可与文体上的寓言（Fabel）混同，主要指用一物来指代另一物的修辞法，既不同于象征，也不同于隐喻。在穆里尔·皮克的《图像自然史》这篇文章中，作者着重强调了"Allégorie"是把两种对立的东西结合在一起，其中最核心的是把自然与历史结合在一起。所以在此暂译为"讽喻"，既取一物指代另一物的修辞意义，又重在强调这两个事物之间的反讽意味。

iii Vanité（虚空绘画），在艺术领域主要是指一种象征艺术。尽管在各个时代均有衍生，但与之关联最大的是北欧弗兰德斯的静物画，以及 16—17 世纪的荷兰艺术风格。这个词是拉丁语，意为空虚、松散、无意义的尘世生活和转瞬即逝的虚荣。虚空派的主题即为中世纪的陪葬艺术，在现存的雕塑作品中依然能见到。在 15 世纪，它是极为明确的病态观念，正如在死亡艺术、死亡舞蹈及死亡象征中所看到的那样，它展示了人们对于死亡和衰败的困惑执念。自文艺复兴后这类意象变得更加委婉。随着静物派开始流行，虚空派的绘画作品旨在提醒人们生命的短暂、欢愉的无意义及死亡的必然性。常见的虚空派符号包括头骨、腐烂的水果等。

iv Condottiere，指中世纪意大利雇佣军。

v l'art de l'aruspice，在此翻译为祭祀的艺术。Aruspice，即肠卜僧，指古罗马依据牺牲者的内脏进行占卜的僧人。

8

本雅明的震惊体验——创作行为的新构型

伯纳德·鲁迪热

在米兰的布雷拉美术学院师从卢西亚诺·法布罗（Luciano Fabro）之后，我便开始以艺术家的身份工作，在20世纪80年代中期我创作的艺术作品开始面向越来越多的公众，这些作品揭示出令人不安和玩世不恭的形式，将敏感者区隔开来。艺术作品及其接受发生了根本性的变化。艺术家和观众的体验场所，似乎变得越来越缺失。这种变化对我的艺术创作起到了至关重要的作用，使我不得不重新思考创作过程中的形式和场所。如果说经验[1]不再处于审美接受世界的中心，那么，人们可以假设，当个体艺术家或观众接触到一件艺术作品时，所展开的历史建构和叙事方式会发生重大的变化。正是基于此种观察，我开始对本雅明提出的革命思想产生了兴趣。要知道，一个对本雅明感兴趣的艺术家，也是因为他的作品或对他有重要意义的作品而对他产生兴趣。这篇书面文章并没有忠实地再现我的作品在形式与理论思想之间的所有交叉。必须考虑到，在处理诸如"空隙"（béance）这样基于20世纪艺术中对空虚和缺失的艺术实验的概念时，或者是诸如"信号"这样的概念时，它们仅是一种唤醒观众注意力而不产生任何意义的符号。它们曾经被诸如20世纪20年代的达达主义和稍晚的激浪派[1]运

1　关于激浪派（Fluxus）更准确的解读请参见：Bernhard Rüdiger, « *Natura Abhorret a Vacuo* », in *Initiales*, n° 01 – *Initiales GM (George Maciunas)*, décembre 2012, Éd. ENSBA, Lyon. En format PDF sous.

用在其艺术作品之中。

在我注意到艺术家在从事经验方面的创作时所遇到的困难之前的五六年，吉奥乔·阿甘本（Giorgio Agamben）在1979年介绍了他由伊诺第（Einaudi）出版社出版的作品《幼年与历史：经验的毁灭与历史的起源》（*Enfance et histoire : destruction de l'expérience et origine de l'histoire*），他将这一诊断归结于瓦尔特·本雅明的诊断：经验的贫乏将是现代时代的特征（par ce diagnostic qu'il attribue à Walter Benjamin : la pauvreté de l'expérience serait caractéristique de l'époque moderne）[2]。他在第一章后面所附的评注 II[ii]中，对本雅明关于夏尔·波德莱尔的研究进行了解读，阿甘本正确地认识到，这对于理解当代性及其艺术生产至关重要：

> 这种经验危机是现代诗歌所处的普遍背景。因为如果我们仔细观察，波德莱尔以来的现代诗，不是建立在新的经验基础上，而是建立在前所未有的经验缺失的基础上。因此，波德莱尔能够利用这种随意性，将"震惊"置于其艺术作品的核心。

这种过于激进的关于经验的缺失和波德莱尔的随意性的断言，其价值在于将本雅明在工业化世界中经验的地位变化与震惊的概念之间的关系置于我们关注的中心。再向前进一步，阿甘本解读了瓦尔特·本雅明对《灯火之都》（*Ville Lumière*）中现代生活状况的反思，更准确地说，是他对震惊体验（Chokerlebnis）概念的发展，带来了下面对文章《论波

2　Giorgio Agamben, *Enfance et histoire : destruction de l'expérience et origine de l'histoire*, trad. Y. Hersant, Payot-Rivages, Paris, 2000.

德莱尔的几个主题》[3]的解读：

> 在波德莱尔的作品中，一个被剥夺了经验的人，在没有任何保护的情况下，将自己暴露在震惊之中。对于经验的剥夺，诗歌的回应是把这种剥夺作为幸存的理由，使不可经验的事物转化为生命的正常状态。从这个角度看，对"新"事物的寻找不再是寻找新的经验客体；相反，它意味着经验的衰落和悬置。新的事物是无法经验的，因为它隐藏在"未知的深渊之中"：康德的自在之物，本身就是无法经验之物。这种追寻在波德莱尔的作品中带有一种悖论的形式（通过它衡量其意识清醒的程度）：诗人渴望创造一种"公共场所"（lieu commun）……[4]。

在谈到这个"新"的概念之前，将阿甘本关于经验的剥夺（l'expropriation de l'expérience）的论述相对化的同时，我想提醒大家注意一下上文括号中的内容，阿甘本通过它强调了本雅明分析的一个核心方面："通过它衡量其意识清醒的程度"。瓦尔特·本雅明强调关于波德莱尔的这个清醒的概念，并试图强调他所说的震惊作用的特殊性质。在我看来，仔细审视这个"清醒"的概念似乎很有意思，以便更好地理解它在本雅明思想中所蕴含的经验概念的根本性变化，并试图更好

3 Walter Benjamin, « Sur quelques thèmes baudelairiens » [1939], *Charles Baudelaire. Un poète lyrique à l'apogée du capitalisme*, traduit de l'allemand par R. Tiedemann, Petite Bibliothèque Payot, Paris, 2002.

4 Giorgio Agamben, *op. cit.*, p. 53-54. 经查阅，原书该页码未发现本段引文，该段引文出自原书第76页。疑似作者笔误。中译文参见《幼年与历史：经验的毁灭》，尹星译，河南大学出版社2016年版，第55-56页。英译本参见Liz Heron译，1993年VERSO出版，第40-41页。译注。

地理解公共场所的意义，这个悖论对于重新思考陷入新的时间性的作品的历史至关重要。

灯火之都

本雅明从他对现代城市生活的研究中发展出他对震惊概念的反思，并强调波德莱尔作为一个清醒的诗人，是如何不按照身心的（psycho-somatique）自我模式来反应的。按照本雅明的说法，他与那些画家和漫画家相反，后者通过对相貌的描绘显示了在19世纪中叶工业化时代灵魂和身体的特殊状态。集体生活、工作环境、交流和移转的速度，产生了一个无力体验的自我，只能通过肉体的反作用来表现出来。像奥诺雷·杜米埃（Honoré Daumier）这样的艺术家那样，通过研究身体的变化，描绘出所有这些被现代工作的新条件所支配的游魂般的身体所占据的巴黎。

图 1　奥诺雷·杜米埃，《三等车厢》（*Le Wagon de troisième classe*），1864 年，画布油画，67 cm×93 cm，（大都会美术馆，纽约）。

　　本雅明对现代生活的状况进行了更为复杂的反思，并将陷入疯癫生活的人——就像杜米埃《三等车厢》（*Le Wagon de troisième classe*）中的那些人物——与资产阶级文化中的人区分开来。本雅明回顾了这个19世纪的文化，也回顾了这个灯火之都。它巧妙地制造了退出自我的条件，它创造了精心设计的空间，使政治生活和社会生活、现实问题和生存冲突保持一定的距离。这些空间的功能类似于盒子，对本雅明来说，灯火之都中的人是套中人（l'Homme étui），他们为所有的物品建立了一个保护伞：烟斗盒及眼镜盒，同时还有盒子房、盒子剧场和巴黎拱廊街里的盒子商铺[5]。

　　正是在资产阶级的房子里，一个有着繁冗规矩的社会在这厚厚的窗帘后面自行发生。在《过去与现在一号》（*Past and Present. No. 1*）中，奥古斯都·利奥波德·艾格（Augustus Leopold Egg）描绘了因发现背叛而导致的资产阶级状态的毁灭。处于震惊状态的身体，不能对社会条件无法预知也无法阐述的经验作出反应。

　　在观察到与现实的疏离和个人的过度保护的基础上，本雅明复述了柏格森的改变经验条件的思想，并特别关注普鲁斯特在其第一部著作《在斯万家那边》（*Du côté de chez Swann*）中对资产阶级社会中童年经验的记忆回顾的展开方式。正是在半梦半醒的奇特情境中，过往时光的刺激——比如在茶水

5　Voir Walter Benjamin, « Exposé : Paris capitale du XIXe siècle », *Paris, capitale du XIXe siècle*, Allia, Paris, 2003. "内部不仅是个人的宇宙，也是他的盒子。居住就意味着要留下痕迹。在内饰中，它们被强调了出来。保护套、护套、护套和箱体的发明是以数量为单位，在使用对象上留下印记。同时，居民的痕迹也在室内留下了他们的印记。"（本雅明的所有引文均为作者从德文翻译过来。）

图2 奥古斯都·利奥波德·艾格，《过去与现在一号》(*Past and Present. No. 1*)，1858年，画布油画，63.5cm×76.2cm，（泰特美术馆，伦敦）。

中浸湿玛德琳蛋糕的味道[iii]——将童年的部分亲身经历带回到记忆中。回顾这些长久缺失的逝去时光的时刻，似乎什么都没有出现在意识中："……这颗心既是探索者，"普鲁斯特说，"又是他应该探索的混沌的国度，而它使尽全身解数都无济于事。"正是在这种没有时间和方向的虚空之外，普鲁斯特"感到它遇到阻力，听到它浮升时一路发出的汩汩的声响"，在有什么东西浮现之前，"有什么东西脱离深深的底部"[6]。

　　普鲁斯特发展了非意愿记忆（mémoire involontaire）[iv]

6　Marcel Proust, *À la recherche du temps perdu, Du côté de chez Swann* [1913], Robert Laffont, Paris, 1987.

的概念，这将是他作品建构的核心[7]。过去被记下来的零散的要素没有被结构化，因此还没有构成经验，它在偶然中重新出现——这就是在普鲁斯特的例子中昔日玛德琳蛋糕的味道——并在现在时间里组织起来，成为当下（maintenant）的感情。这个偶然是与现实的非意愿接触现实。作为无机物隐藏在个人内心深处的东西，在意识的现在，成为一种有组织的、因此可表达的经验，一个（可以与自我意识和他人进行分享的）过去记忆。本雅明感兴趣的正是这种经验的观念。个体的经验可以制造一个敏感的记忆物质，并赋予它一种叙事的形式，这种叙事的形式可以将他意识中隐藏的东西恢复原样。

震惊带来的体验

本雅明在1930年中期进行的追问将他带回到19世纪，这正是源于普鲁斯特在1910年代如此准确描述的经验悬置的感情。本雅明的直觉令他去研究普鲁斯特外的另一位当代学者——也是研究现代大都市居民的不安的专家——是如何分析这种时间性的悬置的。弗洛伊德在"一战"刚刚结束后的1919

7 "对我来说，自愿的记忆，首先是对智力和眼睛的记忆，它给我们的过去只是没有真相的面孔；但是，在非常不同的环境中发现的一种气味，一种味道，在我们身上唤醒了我们，尽管我们自己，过去，我们感到那过去与我们认为我们所记得的是多么的不同，我们的自愿的记忆像那些坏画家一样，涂上了没有真相的颜色。（……）[非自愿的记忆只有真实性的一角，]正因为它们是不由自主的，由自己形成的，由相同的一分钟的相似性所吸引。（……）由于它们使我们在完全不同的环境中尝到了同样的感觉，它们使它摆脱了一切偶然性（……）。"Interview de Marcel Proust par Élie-Joseph Bois [Le Temps, 13 novembre 1913], dans Robert Dreyfus, *Souvenirs sur Marcel Proust*, Grasset, Paris, 1926, p. 287-292.

到1920年之间，研究重复的强迫性神经官能紊乱。他提出，记忆领域和意识领域属于两个不同的结构，这两个领域是相互排斥的[8]。再也不会有构建记忆的可能，因此从意识出现的那一刻起，就会有一种经验。弗洛伊德想了解意识如何以及为什么变得活跃。本雅明在总结这个问题的结果时，强调了意识对存在者的敏感性起到了保护作用。

本雅明认为，在这里，波德莱尔的作品是最现代的，他的作品已经先于其时代理解了人在记忆和意识之间的悬置状态，完全被石珊瑚（madréporique）城[9]的不间断之流所吞噬。按照本雅明的说法，波德莱尔是以意识为基础建立起独特的诗歌设想的诗人。加速的生活节奏使新的人类丧失了自我，也就是波德莱尔在《恶之花》（Fleurs du mal）的序言诗中所呼吁读者通过想象力体验世界的一切可能性。记忆的叙事，记忆的重构，是经验的本质，这在现代世界中是无法完成的。在这个一切都在快速流动的城市里，"从她宛如孕育暴风雨的青灰色天空一般的秋波里，痛饮那令人销魂的快乐与令人沉醉的妩媚"，时间变成："电光一闪……复归黑暗！"[10]

本雅明认为，波德莱尔的作品是建立在一种全新的经验基础上的。现代诗会回应弗洛伊德的假设，即一个主体如果

8　Voir Sigmund Freud, « Au-delà du principe de plaisir » [1920], traduit de l'allemand par S. Jankélévitch et revu par l'auteur, *Essais de psychanalyse*, Petite Bibliothèque Payot, Paris, p. 7-82.

9　弗朗西斯·皮卡比亚（Francis Picabia）这样称呼纽约这座城市：这座城市是作为那些在死去的同伴的盔甲上建造珊瑚礁的动物的栖息地而建立起来的，因此在他1915年的机器画上签下了我们稍后要分析的名字。

10　Charles Baudelaire, *À une Passante, Les Fleurs du mal*, Flammarion, Paris, 1964, p. 114. 波德莱尔：《给一位交臂而过的妇女》，参见《恶之花：巴黎的忧郁》，钱春绮译，人民文学出版社1996年版，第232页，译注。

发现自己的感性受到过度刺激，就必然会不惜一切代价阻断它。因此，意识将是激活这个强烈煽动的关键时刻的机制，它通过阻断对事件的记录，从而完成对记忆的构建。他强调，对弗洛伊德而言，记忆痕迹与意识之间，被组织的痕迹的自然记录和对现实的觉醒之间存在着一种对立，它切断了所有记录。这两个时刻是相互排斥的，绝无可能共存[11]。前者致力于保存并使实际经验（vécu）可以再利用，以使其具有经验的形式；后者则是在复杂到无法转化的时候，对其进行阻断和排斥。新诗所做的不再是呼唤记忆，不再呼唤我们从小到大积累的千篇一律的记忆和感觉。[12]波德莱尔诗歌的读者，"——虚伪的读者，——我的同胞，——我的兄弟！"，只能依托在阅读这些诗句时对经验进行阻隔。波德莱尔的诗歌是建立在弗洛伊德所说的震惊防御（Chokabwehr）机制上，即通过震惊来进行防御。在这里，我们感受到了在两次世界大战的动荡时期发展起来的弗洛伊德思想与本雅明思想的历史意义。

清醒

波德莱尔诗歌的全新体验唤醒了读者对现实的体验，它建立在意识激活的基础上。这是对阿甘本所唤起的清醒概念的重要性的一种衡量。在这里，震惊不是一种身心的（psycho-

11　弗洛伊德说到"Erinnerungsspur"（记忆痕迹），即纪念性的痕迹，它强调了记忆的尚未建构的特性，这种痕迹因此可以在未来以一种不由自主的方式重新出现，甚至偏离其对象，正如普鲁斯特的作品所展示的那样。

12　Charles Baudelaire, « Au lecteur », *Les Fleurs du mal*, Flammarion, Paris, 1964, p. 33.

somatique）自我封闭状态，相反，它是世界上的一种在场形式。诚如本雅明所说，波德莱尔的诗歌并没有说明震惊的条件，而是利用了震惊的条件。

> 问题是抒情诗如何以一种经验为基础，而经历过震惊［震惊体验（Chokerlebnis）］之后的实际经验已经成为了一种常态。在这样的诗歌中，人们应该期待有一种高度发达的意识。当构思在进行时它应该期待唤起计划的再现。[13]

本雅明发展了波德莱尔的直觉，用震惊体验（Chokerlebnis）来命名一种现代人不断地被煽动并被置于一种即时反应的状态。我冒昧地用由震惊而产生的实际经验（le vécu par le choc）或由震惊而产生的经验（l'expérience par le choc）的表达方式来说明，从而强调体验（Erlebnis）的概念并不像阿甘本那样将震惊所产生的实际经验置于经验的范畴之外，而是作为另一种性质的经验。这种经验对本雅明来说是不同的，也提出了意识的作用这个本质问题。再向前走一步，还是在他关于波德莱尔的文章的第三章中，他完成了这个计划的构想：

> 波德莱尔的诗歌创作是一项任务（eine Aufgabe）。在他的面前，有他插入诗句的空缺。他的作品不能像其

13　Walter Benjamin *Charles Baudelaire : un poète lyrique à l'apogée du capitalisme*, trad. J. Lacoste, Payot-Rivages, Paris, 2002. "问题在于，抒情诗如何立足于一种经验，在这种经验中，震惊体验已经成为常态。这样的诗歌必须是高度自觉的，它将唤起一个计划的想法，在制订计划时，这个想法就在发挥作用。" *Baudelaire*, in Walter Benjamin *Schriften*, éd. par T. W. Adorno & G. Adorno, Suhrkamp, Francfort-sur-le-Main, 1955, vol. 1, p. 434.

他的作品一样，仅仅被定义为历史性的，他的作品同时
是自愿和自明的。[14]

本雅明认为，醒的状态产生了一种新的组织我们所体
验到的东西的方式。如果记忆的痕迹不能被无意识的、非意
愿的记忆重新激活，那么，就需要用另一种可以持久作用于
意识状态的形式来弥补结构化叙事的不可能性。本雅明所说
的计划就属于这种有意识的思维范畴。这是诗的构思所要做
的事。从第一个念头出现的那一刻起，波德莱尔知道诗已经
注定于那些空缺的空间之中，他已然辨认出他的诗句将要被
"安置"（installait）在其中。在本雅明看来，波德莱尔"安
放"（place）下诗句，就像我们在拼图板中插入了一块缺
失的拼图。一种程序被激活，召唤诗人完成一项任务（eine
Aufgabe）。这是一种奇特的时间观念，它使创作的时刻、思
维、灵感和作品的目的及其最终目的并存。确切地说，一件编
织品在作品本身存在之前就已经完成。

现在时间

本雅明正是通过一种新的时间的敏感性，重新采纳了弗
洛伊德对无意识与意识的区分。当无意识触发了记忆痕迹的活
动（activité）时，它似乎没有了时间的精确性，就像普鲁斯特

14　同上："波德莱尔的诗歌创作被分配了任务。他心中有空白的地方，他把自己的
　　诗插入其中。他的作品不能像其他作品一样只被定义为历史作品，但它想成为历
　　史作品，而且它也把自己理解为历史作品。"

的童年记忆和玛德琳的味道一样。这就是说，敏感的丰富和记忆的充足在个体中隐藏了在时间中构建一个精确的秩序的必要性，一个记忆痕迹的计划。记忆首先是一种建构感性的机制。在它的对立面，在感觉的泛滥中，意识激活了自己，以抵御它们。在这种特殊的现实存在的情况下，个体会倾向于保留这种陌生经验的时间性，以避免将这种痛苦的痕迹铭刻在记忆中。

本雅明提出了"震惊体验"（Chokabwehr），即通过震惊来保护个人的敏感性，并在这个问题上说：

> 通过放弃内容的完整性，从而在意识中给予事件确切的时间位置，这样，也许我们终于可以看到，震惊所带来的保护的特殊效果。[15]

本雅明强调了这种敏感障碍的机制，在没有精确的感觉的情况下，此机制有利于已感事物（éprouvé）时间的一致性。意识作为一种防御工具，建立了对时间的感知。一个平面衡量着时间的展开，衡量着缺乏的经验痕迹与意识的现在时间之间不断变化的距离。这是一个在缺少记忆对象的情况下，明确地把时间的位置放在首位的问题。正因如此，本雅明才坚持认为波德莱尔的作品并没有像其他艺术作品那样被卷入历史，而是"它同时是自愿和自明的"。这的确是一部以时间为起点并在时间中思考自身的作品。

从这个弗洛伊德的角度看，波德莱尔将他的诗作归于的计划是基于现在时间（temps présent）的经验，这个时间是衡

15　"也许最后一件事可以被看作是震惊体验的特殊成就：以牺牲事件内容的完整性为代价，有意识地给事件指定一个确切的时间。"（同上，第435页。）

量永远不会叙述的痕迹距离和意识觉醒的时刻。一个确切的位置，一个个体在时间感知中的信号；一方面，我们的身体的敏感性，即它的感知，另一方面，理性的要求，即对这些感知的认识和分析，在这两方面之间，意识似乎并不产生传统意义上的对话。意识更像是一个时钟，我们在它上面放置着衡量它进展的符号。

本雅明正是从这种对波德莱尔作品的精读中，发展出了他对历史的绝对革新的思考。人们对时间的感知不是线性的，但也不是建立在主观时间和客观时间的基本二分法上的。得益于弗洛伊德的贡献，本雅明将阻隔、对立、断裂视为使时间具有张力、使矛盾要素的扩张成为可能的新维度。

计划的形式

本雅明通过计划的概念（ein Plan）引入了一个全新的形式观念。这一用计划形式代替叙事形式的行为，使事物发生了根本性的变化。如果说敏感的注意力产生了一条叙事线索，而这条叙事线索只能一点一点地解决，围绕着一个可以保存在记忆中的时间（一个可以随时展开的普鲁斯特式的时间）组织起来，那么，本雅明感兴趣的觉醒状态就会产生一种立即可用的形式。本雅明正是通过意识的机制及其掩盖过度敏感的能力，理解了现代思想的一个重要方面，即真实时间的维度。放弃叙事形式，按照计划来思考自己的感受，就是从先于经验的事物开始来思考形式。波德莱尔的计划是已经存在的形

式，即一种格子或方格的形式，能够在醒的时刻容纳可以感知到的一切。

在这里，我们见证了本雅明思想的一个核心演变。形式不再是对抗的结果，而是建立在本能与意识、物质与思维、世界与想象、语言与接受之间的辩证关系上的一种生成。形式融入本雅明的思维中，占据了一个可以称之为潜在性的空间，在这个空间里，在任何被言说和想象的事物之前，都要先进行工作，这个可以自由使用的活动空间为在现在时间中出现的一切事物准备着。

这种可能性促使了本雅明重新思考艺术与技术之间的关系。他1936年在关于艺术作品的技术复制性的论文中提出的在创作过程中技术作用的颠覆性，使得创作的必要性优先于作为自我表达的创作的浪漫主义观念[16]。在本雅明那里，意识占据了一个新的位置：成为时间敏感性的守护者，使创作的必要性成为先验（a priori）。诗人应该将诗句插入空缺的空间，这个空隙已然形成，它是程序的一部分。正如彼得罗·蒙塔尼（Pietro Montani）在解读技术作用的颠覆性时所揭示的那样，艺术在集体意识的现在时间中运转，它致力于揭示伦理—政治影响领域中的决定性（décisif）事物[17]。

16　Walter Benjamin, *L'œuvre d'art à l'àge de sa reproductibilité technique*, in *Œuvres*, trad. de l'allemand par Maurice de Gandillac, Rainer Rochlitz & Pierre Rusch, Gallimard, Folio, Paris, 2000, vol. III, p. 67-113.

17　"艺术的任务不再是维护技术的诗意本质，而是要在伦理—政治影响领域揭示一些决定性的东西，而这些影响是技术本身所没有注意到的，或者相反，是被技术本身所隐藏的。" Pietro Montani, « Art et technique : le cinéma entre fiction et témoignage » in *Face au réel : éthique de la forme dans l'art contemporain*, Giovanni Careri & Bernhard Rüdiger (dir.), Archibooks & Sautereau/Lyon, École nationale des beaux-arts, Paris, 2008, p. 53-66.

　　在这里，我们来衡量一下本雅明那一代的艺术家们对既有形式的运用的反思范围。人们在形式的世界中进行提取、汇集，按照一个计划将它们彼此连接。达达主义从根本上放弃了一切叙事性和表现性的形式，以贴合这种计划的观念。这个运动一开始就提出的荒诞的问题，凸显了作者的主观性，而这种主观性往往被解读为浪漫主义观念的延续。相反，本雅明式的城市文化的解读，让我们可以从意识的概念和震惊体验概念所包含（implique）的时间维度来思考它们。最重要的是，艺术家坚持要在缺少敏感性叙事的情况下保持一种时间的完整性。也正是在这个意义上，达达主义艺术家们的荒诞与政治意识之间的关系被广泛地讨论，使之进入一个全新的层面。他们的作品往往被理解为谴责时事的政治宣言。计划的形式利用了任何既有的情况，政治、时事、新闻事件，这些都是达达主义艺术家们将其作为一个新的问题（材料）向观众提出的可能维度。艺术与政治的关系发生了根本性的变化。艺术不再讲述，不再说明，也不再讨论社会生活。艺术在伦理—政治影响领域中揭示了一些决定性的东西。艺术想要成为（se veut）历史，也被理解为（se comprend）历史。这意味着一种完全不同的主观性观念，观众也必须从自我意识和现在时间出发。现代艺术预设了一个虚伪的读者（hypocrite lecteur），正如波德莱尔所说的那样，他是艺术家的同胞（semblable），是他的兄弟（frère）。

观看者

本雅明的解读给了马塞尔·杜尚（Marcel Duchamp）的名言以另一种维度，"我真诚地相信，画作是观众和艺术家共同创作的"[18]。艺术家的同胞必须创作他观察到的形式，而不能参与到艺术家制订的叙事中去。就像一个侦探一样，观看者开始寻找线索，寻找能吸引他注意力，让他的意识发挥作用的元素。本雅明关于"静止的辩证法"（Dialektik im Stillstand）的思想，使他能够从孤立的细节中思考历史的生成，就此，将它们作为一种主观的选择在特定的语境中观察，就会有可能对真正发生的事情有一种概貌的认识。杜尚的观看者不再像站在窗前那样站在画前，他就像艺术家沉浸在现实世界中，无法像欣赏浪漫主义画作的观看者那样，经历自然与人工之间的矛盾发展。观看者不是在一个待解读的对象面前，而是在一个实践中要求被认可的对象面前。它是一种信号的对象，作为一种信号，它站在世界的真实（réel）和观看者时间的历史现实（réalité）之间[19]。这里的形式是一个等待着艺术家，同时等待着观看者去填满的可用容器。形式召唤着意识，召唤着历史的意义。

弗朗西斯·皮卡比亚[v]（Francis Picabia）也许是第一个真正呼吁现代观看者的艺术家。他把他1913年在纽约开始创作

18　Entretien réalisé pour la radio en 1960. Georges Charbonnier, *Entretiens avec Marcel Duchamp*, Éd. André Dimanche, Marseille, 1994, p. 81.

19　有意思的是，杜尚在同一次采访中坚持认为，观众的认知是当下的。"这种审美结果是一种有两极的现象：第一是生产的艺术家，第二是观众，我所说的观众不仅指当代人，而且指所有的后人和所有艺术作品的观众，他们通过投票决定某种东西必须保留或生存（……）。"同上，第81页。

的绘画和技法素描称为《生来没有母亲的女孩》（*filles nées sans mère*），后来，被杜尚命名为《机械独身者》（*machines célibataires*）。它们创作于第一次世界大战期间，再现了皮卡比亚从中立国的杂志或技术书籍中摘录的机械零部件。这些用水墨或画笔绘制的复制品并没有什么特殊之处。就像机器一样默默无闻，似乎什么都不能表达，而绘画的质量也不允许它与所绘对象或它所要再现的世界建立起一种敏感的关系。观看者可以尽情地研究这幅画，它被作为一个无解之谜来构建。似乎没有任何叙事将其与所再现的对象联系起来。正如皮卡比亚所说，将观看者排除在自己的敏感领域之外的是机械的（machinique）。这些作品所附的标题和文字也如谜语一般。它们吸引着我们的智慧、理性，尝试去寻找文字和图像之间的联系。在其中一台机器旁题铭《痛苦的极点》（*Paroxysme de la douleur*）几个字，这在自身的逻辑中带着一种确然的讽刺。一个压力机，一种蒸馏器，一旦达到了它的极点，就会渗出提纯的物质。

如果我们不把这些画作看成一种需要解读的信号，而是在本雅明的"静止辩证法"演练中激活我们联想孤立细节的有意识的智慧，那么，我们就不能忽视那些年里在大洋彼岸究竟发生了什么。《生来没有母亲的女孩》，这些与所有系谱和叙事形式都隔绝的征兆，促使我们把目光移开，而不是在她们谜一般的沉默中继续注视着它们。将视线移向别处，画作不再承担传达世界的历史现实的任务。以全神贯注的心态去看待身边发生的事情。不可能不把机器与许多其他机器联系在一起，那些真正的机器，那些在《痛苦的极点》中全力以赴运行的阵痛

图 3　弗朗西斯·皮卡比亚，《痛苦的极点》（*Paroxysme de la douleur*），1915 年，纸板墨水、金属颜料，80cm×80cm（加拿大国立画廊／加拿大美术馆，渥太华）。左上角题文：“痛苦的极点”，右下角画家签名下题文：“在疯狂城市中／1915 年 9 月”。

的机器。

　　皮卡比亚散布了很多关于他的作品的神秘而又矛盾的信息，令我们独自站在一个面对机器现代性的有意识的观看者的位置上。然而，一些明确指出了历史背景的线索出现在他的《391》杂志和1918年的诗歌中。当未来的达达主义者聚集在中立小国瑞士，开始共同发展这种意识和荒诞的艺术时，皮卡比亚写下了一首名为《广阔的内脏》（*Immenses entrailles*）的诗：

　　　　我是坚定地说教中

　　　　最不平凡的布道者——

在我看来好像一切

断断续续地

被使徒们的灵魂说尽——

现在是夜晚

满是殉道的亡人

懦夫，无与伦比的英雄

被带到没有见证的

吊袜带的泥浆里——

我和平的曲线

是没有号码的马车夫

远足的空气——[20]

没有见证的死者在基质的泥浆（la boue de la terre matricielle）中被带走。"一战"时的艺术开创了审美体验的新维度，能够纳入一个全新的材料——震惊。本雅明的反思在这个意义上说是不合时宜的，他重新提出这组出现于1919年之后的问题，用以在工业时代的大都市非人的生活中找到源头。这种不合时宜的做法，正好让我们能够与波德莱尔一起思考，用"一战"前根本不可能想到的工具来研究一种表达形式，但通过对使之成为可能的源头的仔细阅读，使我们能够大大拓宽研究的领域，将震惊的范式从心理学的临床科学领域中抽离出来。

20　Francis Picabia, *Poèmes et dessins de la fille née sans mère* (1ʳᵉ éd. 1918), Allia, Paris, 1992, p. 33. 译文参考《生来没有母亲的女孩的诗画集》，潘博译，四川文艺出版社，2019年，译注。

公共场所

现在时间的经验使观看者有了发展新联系的自由选择。它打开了将认识装入新形式的格子而非它再现的对象的可能性。这种自由的观念源于长期以来对关于混乱的艺术体验的传统，它使观众在新的、难以归类的形式面前思考。混乱正是阿甘本在解读本雅明所写的波德莱尔时所呼吁的新事物，"我们无法体验到的新事物，因为它隐藏在'未知的深处'：康德的自在之物，本身就是无法体验的"。然而，本雅明的分析并不像弗里德里希·席勒（Friedrich Schiller）在康德的思想框架中所研究的那样，涉及未知形式的经验，而是涉及不确定的对象[21]。现代诗的对象不是令人困惑的，而是无意义的，也正是因为如此，它们按照震惊的范式生产了一种意识的觉醒和激活的状态，从而令本雅明开启了审美的经验。在阿甘本看来，波德莱尔作品中的悖论是公共场所，它是本雅明所感兴趣的核心。凝视的对象不是混乱的，正是在这个意义上，他才能讨论经验的危机。震惊阻断了敏感的接收，它让对象在可触及范围之外，并完全地在视线之外。波德莱尔作品中，有趣的正是他自表面的平庸现象中的自由联想。正是公共场所的能力激活了智慧，成为了诗人和他读者同胞的思想自由联想的载体。

如果我们把波德莱尔式的"为艺术而艺术"的思想看作是对艺术家和观众相互自治（autonomie réciproque）的保障，

21 Friedrich Schiller, *Lettres sur l'éducation esthétique de l'homme*, trad. et préf. R. Leroux, Aubier, Paris, 1992.

那么我们就会有不同的理解。它是一种空洞的形式，一种似曾相识，是所指而非能指的接待之处。正是在这个意义上，我们可以讨论一个信号。

公共场所是现代空隙的一种形式，一个意义的黑洞，是一个只能触发艺术家和他同胞的有意识活动的明显的平庸之地。似曾相识的奇特体验是缺乏表现性的场所，是本雅明所定义的意义中产生的毫无价值的不敏感表达（Ausdruckslosigkeit）。

如果说现代人已经丧失了经验的能力，那么这种丧失似乎可以通过艺术、为了艺术来平衡。从这种对将其与经验分开的距离的特殊的欣赏中，他就会产生一种时间意识。形式不是赋予身体的东西，而是两方面之间的张力场：一方面，是空洞、空隙、形式本身的必然性；另一方面，是个体有意识的思维联想所产生的独特语言。观众不是对作品进行解读，他最终设法对其进行言说，也就是说，在世界中生产一种属于真实时间的叙事。

在瓦尔特·本雅明自杀后，越来越多的人借助他提出的震惊范式解读当代艺术。可以推测，从一场史无前例的人类灾难中走出来的社会正在发生深刻的变化，19世纪的工业化城市确实只是一个较长的演变过程中的一个阶段。不再是城市生活、工作条件或交易速度，它给人以平庸、显而易见和惰性的衡量标准。平庸的事物比以往任何时候都更加无表达（ausdrucklos），"没有表达"在我们这个媒介化和人口过剩的技术假肢世界里，只不过是一些有待填补的空隙和格子的便携式空间。但这并不是简单的经验缺失。本雅明式的意识觉醒

图 4　伯纳德·鲁迪热，《钟摆 1945 年 8 月 6 日》（*Pendule 06.08.1945*），2009 年，钢和铅，203cm×90cm×60cm。

的思想使人能够体验到时间的张力，一种人造物无法填补的历史真实。正是在每一个人的现在时间中，在一种有意识的智力激活中，当代艺术作品才有了新的行动空间。

　　显然，我们不能把波德莱尔式的阅读对象套用到我们社会的阅读对象上。今天，在一个僵化的物品市场中，过剩的主张所表达的浪荡作风和犬儒主义，只再现了传统的形式和审美态度，而这种形式和审美态度是一种编码的艺术实践，并没有采取本雅明所描述的范式变化的衡量标准。仔细看一下，这一明显变化是很有意思的——在一个群体的眼中，它们变得司空见惯。当代艺术的艺术家和观众可以从作品的潜在位置上

（往往被认为是显而易见的）分析形式，并仔细观察信号传达出的空隙和平庸。自瓦尔特·本雅明之后，艺术史发生了某些变化，艺术作品不再是经验的结果，而是经验的载体。

译注

i　本雅明在《巴黎，19世纪的首都》的《论波德莱尔的几个主题》一文中指出，现代人对历史经验的理解主要涉及体验（Erlebnis）和经验（Erfahrung）这两个概念。Erlebnis主要指个人在生活中经历的事件。本雅明认为，从19世纪末到20世纪初，生命哲学试图描述并构建一种真正的远离现代都市生活中令人震惊/惊颤的体验。Erfahrung主要指经过了主体的自主内化和个体化的经验。而在法文译版中，译者并未区分二者而是统一翻译为expérience。中译本参见瓦尔特·本雅明：《巴黎，19世纪的首都》，刘北成译，上海人民出版社2006年版，第192页；法文译本参见 Walter Benjamin Œuvres Ⅲ, *Traduit de l'allemand par Maurice de Gandillac,* Rainer Rochlitz et Pierre Rusch. Gallimard, 2000, p. 341.

ii　《幼年与历史：经验的毁灭》第一章，评注Ⅱ，"现代诗歌与经验"。参见吉奥乔·阿甘本：《幼年与历史：经验的毁灭》，尹星译，河南大学出版社2016年版，第55页。

iii　据说普鲁斯特因一次偶然的机会，吃到了这种点心，熟悉的味道唤醒了沉睡在心底的所有回忆，他开始回想自己的一生，《追忆似水年华》才得以诞生。"母亲着人拿来一块点心，是那种又矮又胖名叫'小玛德莱娜'的点心，看来像是用扇贝壳那样的点心模子做的。那天天色阴沉，而且第二天也不见得会晴朗，我的心情很压抑，

无意中舀了一勺茶送到嘴边。起先我已掰了一块'小玛德莱娜'放进茶水准备泡软后食用。带着点心渣的那一勺茶碰到我的腭，顿时使我浑身一震，我注意到我身上发生了非同小可的变化。一种舒坦的快感传遍全身，我感到超尘脱俗，却不知出自何因。我只觉得人生一世，荣辱得失都清淡如水，背时遭劫亦无甚大碍，所谓人生短促，不过是一时幻觉；那情形好比恋爱发生的作用，它以一种可贵的精神充实了我。也许，这感觉并非来自外界，它本来就是我自己。我不再感到平庸、猥琐、凡俗。"

iv mémoire involontaire，见于《追忆逝水年华》第 7 部《重现的时光》。中译本译为"无意识的记忆"（中译本第 7 卷《重现的时光》，徐和瑾译，译林出版社 1991 年版，第 9 页注）。原译文："我的记忆，即无意识记忆本身，已经忘记了对阿尔贝蒂娜的爱情。但是，看来还存在着一种四肢的记忆，这种记忆是对另一种记忆的大为逊色、毫无结果的模仿，但它的寿命更长，犹如某些无智慧的动物或植物的寿命比人更长一样。双腿和双臂充满了麻木的回忆。"在刘北成译本雅明的《巴黎，19 世纪的首都》中，将之翻译为更为口语化的"不由自主的记忆"（上海人民出版社 2006 年版，第 186 页）。在本文中，我们剥离了一些文学化色彩，而采用了更为学术化的译法，"非意愿记忆"。

v 弗朗西斯·皮卡比亚 (Francis Picabia, 1879—1953) 法国画家。皮卡比亚最初崇拜印象主义，在 1908—1911 年间转而热衷立体主义。1913 年皮卡比亚放弃了立体主义观点。两年后，他与杜桑、曼雷在纽约会合，开始投入达达和超现实主义运动中。皮卡比亚的创作涉猎范围非常之广泛：从印象派风景到抽象；从机械主题的绘画到裸体照片；从表演、电影到诗歌、出版。他的整个职业生涯挑战和颠覆了现代主义那些让人熟悉的叙事方式。

关于作者们

乔万尼·卡内里（GIOVANNI CARERI）

乔万尼·卡内里是法国社会科学高等研究院 (EHESS) 历史与艺术理论中心（CEHTA）研究主任，社会人类学实验室（法国社会科学高等研究院、法国国家科学研究中心、法国学院）合作成员，里昂国立高等美术学院教授。他与伯纳德·鲁迪热（Bernhard Rüdiger）共同负责"当代艺术与历史时间"研究小组（法国社会科学高等研究院—历史与艺术理论中心 / 里昂国立高等美术学院）。

他的研究一直聚焦于独特而复杂的对象上：贝尔尼尼巴洛克小教堂中的艺术"蒙太奇"，再现塔索《被解放的耶路撒冷》（ Jérusalem Délivrée ）的错综复杂的绘画、戏剧和芭蕾舞剧，以及最近有关西斯廷教堂中的基督教历史的创造。他的历史和批判方法借助了人类学和符号学的工具和问题。

让 - 路易·德奥特（JEAN-LOUIS DÉOTTE）

哲学名誉教授，曾任教于巴黎第八大学，直至 2013 年。巴黎北部人文科学学院第 1 轴心第 4 主题（美学和文化产业）的负责人，在线杂志（ appareil.revues.org ）和阿尔芒唐（ L'Harmattan ）出版社的"美学"（ Esthétiques ）文丛负责人。

乔治·迪迪 – 于贝尔曼(GEORGES DIDI-HUBERMAN)

哲学家和艺术史学家，任教于法国社会科学高等研究院，乔治·迪迪 – 于贝尔曼已出版大约五十部关于图像史和图像理论的著作，研究领域广泛，涵盖文艺复兴到当代艺术，特别是包括 19 世纪的科学肖像学问题以及 20 世纪艺术流派对其的运用。

安德烈·甘特(ANDRÉ GUNTHERT)

艺术史学家、研究者、出版商，安德烈·甘特还是法国社会科学高等研究院的讲师，他在那里创建了当代视觉史实验室。他创办并主编了《摄影研究》杂志。作为摄影史和摄影实践方面的专家，他目前的研究着重分析数字图像所蕴含的新用途。

穆里尔·皮克(MURIEL PIC)

在法国社会科学高等研究院获得博士学位后，穆里尔·皮克在柏林自由大学进行文学蒙太奇的研究。现任伯尔尼大学法国文学研究院合作研究员，曾在纳沙泰尔大学教授法国文学 7 年，并完成瑞士国家科研基金项目关于伊迪斯·博伊斯纳斯(Edith Boissonnas)的档案基金研究。她是一位罗曼语和日耳曼语专家，生活在苏黎世和巴黎，出版著作包括:《皮埃尔·让·儒弗: 无尽的欲望》(Pierre Jean Jouve. Le Désir monstre) (2006);《W. G. 塞巴尔德: 蝴蝶图像》(W. G. Sebald. L'image papillon) (2009);《图书馆骚乱》(Les désordres de la bibliothèque) (2011);《无处安放的思想: 非知与文学》(La Pensée sans abri. Non-savoir et littérature) (2012);《Boissonnas, Michaux, Paulhan, Mescaline 55》(Boissonnas, Michaux, Paulhan, Mescaline 55) (2014)。

伯纳德·鲁迪热(BERNHARD RÜDIGER)

伯纳德·鲁迪热是艺术家，里昂国立高等美术学院教授，他与乔万尼·卡内里共同担任"当代艺术与历史时间"研究小组的研究主任。基于对作品的现实和历史责任的理论思考，他从事关于空间、声音、身体的物理和感性经验的研究。通过教学、写作和艺术实践之间的平行关系，他质疑形式概念的基础，更广泛地说，他质疑它与社会和当代历史的关系。1989 年以来，他一直在艺术杂志上撰稿，并与其他艺术家一起创办了杂志 Tiracorrendo 以及米兰的当代艺术实验空间(Lo Spazio di Via Lazzaro Palazzi, 1989—1993)。

泽维尔·维尔(XAVIER VERT)

艺术史学家，法国社会科学高等研究院历史与艺术理论中心合作研究员，南特高等美术学院教师，泽维尔·维尔撰写了许多关于第一现代性的意大利艺术的文章，以及一篇关于帕索里尼的文章 (Aléas éditions, 2011)。最后发表的作品是:《肖像的地址：贝尼尼与漫画》(L'adresse du portrait. Bernini et la caricature), 巴黎, Ars 1:1, 2014 年。

西格里德·威格尔(SIGRID WEIGEL)

西格里德·威格尔是柏林文学与文化中心(Zentrum für Literatur- und Kulturforschung) 主任，也是柏林人文中心(Geisteswissenschaftlichen Zentren Berlin)主席。她是巴塞尔、伯克利、哈佛、普林斯顿等著名大学的客座教授，也是研究瓦尔特·本雅明和英格褒·巴赫曼的专家。她对文化科学及其与文学和自然科学的关系特别感兴趣。目前，她正在从事怜悯史和图像理论等方面的研究。她的著作有:《瓦尔特·本雅明：生物，圣洁，

图片 》(*Walter Benjamin. Die Kreatur, das heilige, die Bilder*) Fischer Taschenbuch，法兰克福 / 美茵，2008 年（ 2013 年发行英译本，2014 年发行意大利语译本 ）。《选择性亲缘关系的缺失：瓦尔堡文化科学图书馆内部的关于巴洛克戏剧的奥德赛读本 》(*Affinités électives manquées. L'odyssée du livre sur le drame baroque au sein de la Bibliothèque Warburg de Science de la culture*)发表于《瓦尔特·本雅明：赫尔内备忘录 》，2013 年，第 339-346 页；《认识的闪现和图像的时间 》(*L'éclair de la connaissance et le temps de l'image*)发表于《欧洲：每月文学杂志：瓦尔特·本雅明 》，2013 年，第 160-178 页。

译后记

机缘巧合，译者与本书的编辑陈康在豆瓣相识，并于2020年1月中旬签订翻译合同。时值庚子年春节，谁又曾想到，这一年的开春如此多舛。自行隔离期间正好备课、看书、译稿。这段时间于我们而言，思考最多的一个问题就是什么是有意义的事？面对席卷而来的疫情，真正令人感到失语的不是每天增加的数字，而是数字背后被湮没的一个个鲜活个体，以及我们的生活会以何种方式被触动甚至改变。生活需要转导、出口、寄托，而这份译稿冥冥之中像是本雅明抛出的"弥撒亚式拯救"，让这段焦躁的时光变得不再那么压抑。

经济、科技、资本、价值、民族、国家，一切旧的内容和新的表达，就像病毒的突触，等待着宿主，而它的标靶就是这个冗长的时代。在当下这样一个大加速的时代，一切理论都在急切地让自己"内爆"，感谢于贝尔曼与其他几位作者再次激活了本雅明，让我们有一次静止、停滞、回望与重启的机会。

最后，关于本书的翻译。本书涉猎广博，文章涵括绘画、电影、建筑、摄影等多个艺术门类，并且在图像学和本雅明的理论之间不断穿巡，很多概念的查阅敲定花费了大量时间。译者力有未逮，不足之处欢迎方家学者，以及艺术史读者们不吝赐教，批评斧正。

杨国柱

图书在版编目(CIP)数据

瓦尔特·本雅明之后的艺术史 /(法) 乔万尼·卡内
里,(法) 乔治·迪迪-于贝尔曼编;田若男,杨国柱译
. -- 重庆 :重庆大学出版社, 2022.9
(拜德雅·视觉文化丛书)
ISBN 978-7-5689-3051-2

Ⅰ.①瓦… Ⅱ.①乔… ②乔…③田… ④杨… Ⅲ.
①艺术史—西方国家—文集 Ⅳ.①J110.9–53

中国版本图书馆CIP数据核字(2021)第240738号

拜德雅·视觉文化丛书

瓦尔特·本雅明之后的艺术史
WAERTE BENYAMING ZHIHOU DE YISHUSHI

［法］乔万尼·卡内里
［法］乔治·迪迪-于贝尔曼　编

田若男　杨国柱　译

策划编辑:贾　曼

特约编辑:陈　康

责任编辑:陈　力

责任校对:邹　忌

责任印制:张　策

书籍设计:张　晗

重庆大学出版社出版发行

出版人:饶帮华

社址:(401331)重庆市沙坪坝区大学城西路21号

网址:http://www.cqup.com.cn

重庆市正前方彩色印刷有限公司印刷

开本:890mm×1168mm　1/32　印张:8　字数:180千
2022年9月第1版　2022年9月第1次印刷
ISBN 978-7-5689-3051-2　定价:58.00元

拜德雅
Paideia
视觉文化丛书

（已出书目）